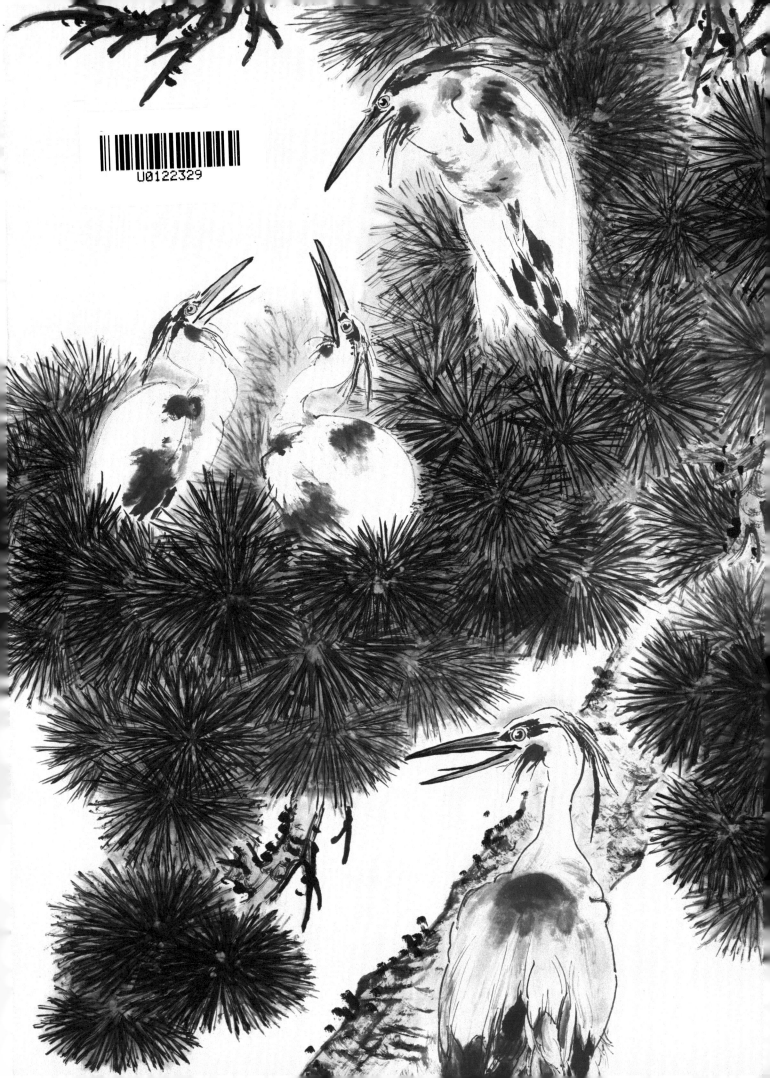

李苦禅

■「名家讲稿」

# 李苦禅

## 大写意花鸟画论

李苦禅◎著　　李　燕◎编

上海人民美術出版社

**图书在版编目（CIP）数据**

李苦禅大写意花鸟画论/李苦禅著；李燕编.—上海：上海
人民美术出版社，2019.8
（名家讲稿系列）
ISBN978-7-5586-0599-4

Ⅰ.①李…Ⅱ.①李…②李…Ⅲ.①写意画-花鸟画-绘画评
论-中国-现代 Ⅳ.①J212.27

中国版本图书馆CIP数据核字（2019）第148212号

名家讲稿

**李苦禅大写意花鸟画论**

| | | |
|---|---|---|
| 著 者 | 李苦禅 | |
| 编 者 | 李 燕 | |
| 主 编 | 邱孟瑜 | |
| 策 划 | 张旻蕾 | |
| 责任编辑 | 张旻蕾 | |
| 技术编辑 | 史 湧 | |
| 出版发行 | **上海人民美術出版社** | |
| | （上海长乐路672弄33号） | |
| 印 刷 | 上海颛辉印刷厂 | |
| 制 版 | 上海永顺彩色印务有限公司 | |
| 开 本 | 889×1194 1/16 12.5印张 | |
| 版 次 | 2020年4月第1版 | |
| 印 次 | 2020年4月第1次 | |
| 书 号 | ISBN 978-7-5586-0599-4 | |
| 定 价 | 108.00元 | |

# ■ 前 言

　　中国近代大写意花鸟画宗师、美术教育家李苦禅（1899—1983）原名李英杰、李英，字超三、励公。生于山东省高唐县贫苦农家，自幼受到家乡传统文化之熏陶，走上了艺术征途。

　　1918 年有幸得识徐悲鸿大师，得授西画技艺。1919 年投入五四爱国运动由聊城艰辛赴京，参加了六月三日的活动后留居北京，入北京大学之"留法勤工俭学会"并于中文系旁听深造。1922 年考入北京国立艺术专科学校西画系专修西画，1923 年拜师齐白石大师门下，成为齐派艺术第一位入室弟子，由此探索"中西合璧"改革中国绘画之路。当时以夜间租拉洋车之艰辛收入维持生活与学艺，但"穷且益坚，不坠青云之志"。1925 年以优异成绩毕业，应邀执教，并发起组成"中西画会《吼虹社》"，与同仁共同冲破陈陈相因的画坛时弊，创造新时代之画风。1930 年应林风眠校长之邀任杭州艺术专科学校国画教授，率先将齐派艺术带到该地，并首创以"传统文化之综合的写意之戏——京戏"引进高等美术教育。以罗丹派雕刻启示学生理解"写意手段过程之美"。尤以亲领学生"到大自然里找画稿"而突破了轻写生重临摹的教学模式，开创了写生为本，临摹为用，大胆创造，示范教学的新风。更以关注国家命运，同进步学生贫困学生休戚与共的言行，树立了正义仁厚的师长风范，因而以 "赤色教授"之嫌为校方当局所不容，1935 年愤然北上。1937 年"卢沟桥事变"后，他以忠义之心救国之志参加了北平地下抗战工作，被日寇以"通八路"之嫌逮捕入狱，酷刑之下，未招一字，高诵文天祥《正气歌》。侥幸出狱后仍以卖画资助抗战，此时作画，每寓抗敌之义。抗战胜利后应徐悲鸿院长之邀任教于北平国立艺专。新中国建国之后，得毛主席亲笔书信并派秘书看望之莫大关怀，李苦禅先生遂于中央美术学院担任中国画系教授等工作。亦曾任中国美协理事与中国画研究院院务委员、全国政协委员。

　　李苦禅先生是中国写意花鸟画历史上，继宋代法常、明代徐文长、清代八大山人、吴昌硕与近代齐白石之后的又一位统领时代风范的大师。其爱国精神、刚毅性格与 "一洗万古凡羽空"的雄鹰意象，给青史留下了浓重的一页。早在 1928 年齐白石就预言"苦禅仁弟画笔及思想将起余辈，尚不倒戈，其人品之高即可知矣"。1950 年又在李苦禅的画上题道"雪个先生（即八大山人）无此超纵，白石老人无此肝胆。" 徐悲鸿先生则题 苦禅先生画道"天趣洋溢""活色生香"。著名剧作家曹禺先生著文写道："苦禅老人的一生，我听到过许多传说，在我的头脑里，他仿佛是一个传奇式的人物。歌德曾引过一句拉丁诗："人生短促，艺术长存。"我知道这并不是说任何艺术，而是人民所肯定的艺术。苦禅老人的画就是这样的艺术。"

　　1986 年 6 月 11 日李苦禅纪念馆在山东省济南市趵突泉公园万竹园内建成，藏有李苦禅家属无偿捐献国

家的苦禅大师作品及收藏品四百多件、生活与工作用品多件。2006 年 9 月 16 日李苦禅艺术馆在李苦禅故乡山东省高唐县落成并开馆，藏有李苦禅家属无偿捐献的苦禅大师作品及收藏名家作品百余件，以及家属提供的大型仿真复制之苦禅大师作品 80 多件，生活与工作用品多件。

本书的出版，意在为写意绘画的教学之用。李苦禅老人执教 60 余年，所留的教学资料甚为丰沛，本书遂依如下思路予以整理。

（一）有意有法。（二）无意无法。（三）忘意忘法。作为教学之用，重点在于可操作性的科学进程与方法，即苦禅老人通常讲的"三步曲"：第一步是写生阶段。特别强调速写的造型基本功练习，"向大自然取画稿"。第二步须将写生速写画用传统技巧过渡到宣纸上，进入笔墨习作阶段。第三步，在习作中融进自己的主观构思，形成自己的意象构图与一切画面元素，渐入创作阶段。在这三个阶段的进程中，根据自己兴趣爱好的倾向，有明确目的地通过临摹和观摹方法，吸取借鉴古人与当代优秀绘画传统的各种技巧，为自己作画而活学活用，最终达到形成自家风貌的目的。

为了让读者深入、全面、形象地理解苦禅老人的教学体系，本书选辑了他的相关著作、题画文字与语录，以及他教授的学生们的部分回忆录等史料。特别配合选用了苦禅老人的授课速写、标本写生、画稿习作与不同时期的创作做为教学范本，同时也选用了个别古代与近代写意大师的作品，以资示范。

上海人民美术出版社久负盛名，出版过大量美术书籍，为专业画家与有志于学习绘画者提供了精湛传世的研究经典与教材。今又出版了《李苦禅大写意花鸟画论》，必将为增强我们的传统文化艺术自信心，增加一份正能量。在此谨表敬意。

李燕

李苦禅纪念馆副馆长

中央文史研究馆馆员

# ■ 目 录

**上篇·花鸟画法**     **1**

**画法与画技**     **2**

一、笔墨     2

    1.执笔与行笔     2

    2.运墨     3

    3.其他工具的使用     4

二、造型     5

三、构图     7

四、设色     13

**关于写生**     **15**

**速写是写意画的重要基本功**     **20**

一、写生的意义     20

二、写生的方法——重在速写     23

    1.工具     23

    2.动物速写画法     24

三、画动物随感数则     30

四、心得总结     36

**论画鹰**     **38**

一、画鹰法     38

二、画鹰步骤     40

**附：同题材变体画教例**     **53**

**中篇·绘画与修养**     **55**

**关于书法**     **56**

**书画一体观**     **60**

**关于修养**     **64**

**无意无法章**     **68**

**论八大山人**     **76**

**画戏不解之缘**     **82**

**谈艺录**     **87**

**下篇·师友杂忆**     **119**

**师友杂忆**     **120**

**诸家评述**     **139**

**李苦禅讲课记录**     **143**

**附：李苦禅手稿**     **149**

**作品欣赏**     **159**

**李苦禅生平及其艺术活动年表**     **184**

**后记**     **186**

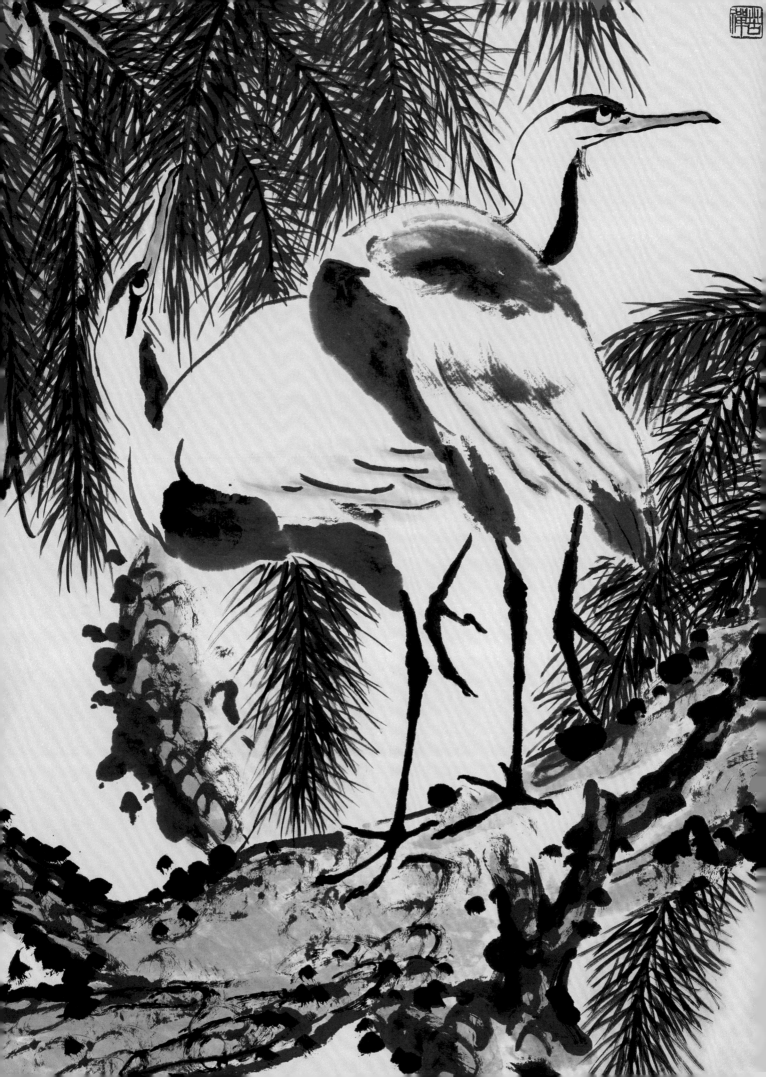

# 上 篇
「花鸟画法」

# 画法与画技

## 一、笔墨

简单看，勾、划、勒、写是笔，涂、抹、刷、渲是墨。进一步看，凡笔触、笔痕、笔迹皆是笔。如画荷一团墨，墨中乏笔触则无骨，谓之有墨无笔；每笔不论笔痕粗细都有干湿浓淡之变化，即是墨，乏此变化便是有笔无墨。实际笔中有墨，墨中有笔，笔墨难分。更进一步看，中国画笔墨不但表现物象的美，也同时表现它自己的美。笔下"不质不形，如飞如动"，"元气淋漓"，"笔不周而意周"，此便是"法外之妙"的"笔墨"。

### 1. 执笔与行笔

当年有人问齐白石老师如何执笔，齐老回答："笔握着不掉下来就行了。"我理解的是：为表现之目的需手段灵活，即执笔无定法。有人把执笔法讲得很玄乎：要双腿肩宽足抓地，如骑马蹲裆式立于案前，而后右臂抬起如环内扣，谓之拨镫法执笔。俟后运气丹田，再行气于指端——笔尖，尔后方可下笔云云！这种所谓执笔法简直叫人没法画，纯属耍江湖那套把戏，既与书画无益也败坏了气功学的名声。这是旧时代的糟粕，万万学不得。

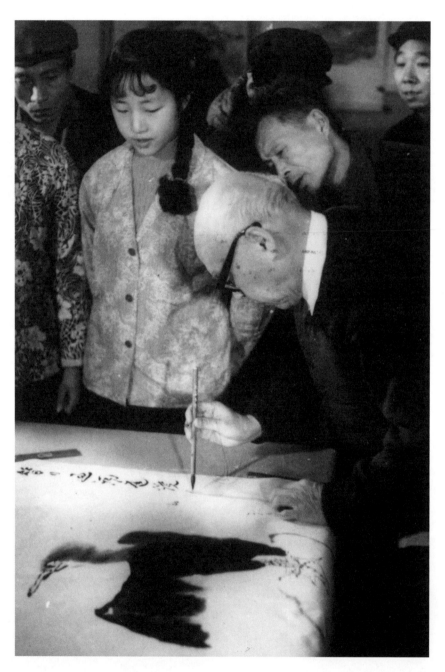

1967年李苦禅先生讲授写意笔墨并示范技法。吴冠中先生在右侧仔细观看当年曾在杭州艺专任教的老师，今朝如何行笔用墨。

## 2. 运墨

墨分五色：焦、浓、淡、干淡、水墨，也就是层次多变化之意。齐白石老师常用三四种墨，潘天寿先生常用三种墨，八大山人是用五种墨的。墨用好了自有色彩意味，所以中国写意画常常只用墨而不着色。用墨贵在浓而不板，淡而不灰，干而不燥，润中有苍，这就需要用笔多变化。用墨如同地球既公转又自转一样，既有公分又有自分：两片荷叶，一浓、一淡是公分，浓中有浓云似的变化，淡中有干润并用的微妙，是自分。有公分少自分易死板，有自分少公分则零乱不整。无论用墨如何变化，都是为内容服务的。比如鹰背上的几块墨，宜浓才厚重，翅子宜浓焦并用，显得坚挺。小鸡淡墨水墨并用，显得毛茸茸的，芭蕉叶浓淡干湿混用，显得光润滋厚……"破袈裟法"可画秋荷，"摊煎饼法"可画夏荷，"摆墨法"可画白菜叶，纵抹横勾的"破墨法"可写芭蕉，"高山坠石法"可点浮萍，"积墨法"可画雕背；也可以笔墨齐下，以干湿互破的"拖泥带水法"画石，放大的"斧劈皴"画石崖，借"八大山人皴法"画圆石，以捻管拖、涂画竖皴，以"竖皴横擦"画石壁，以"先抹后勾"画水中石，以"用点代皴"写兰竹配景石，等等。

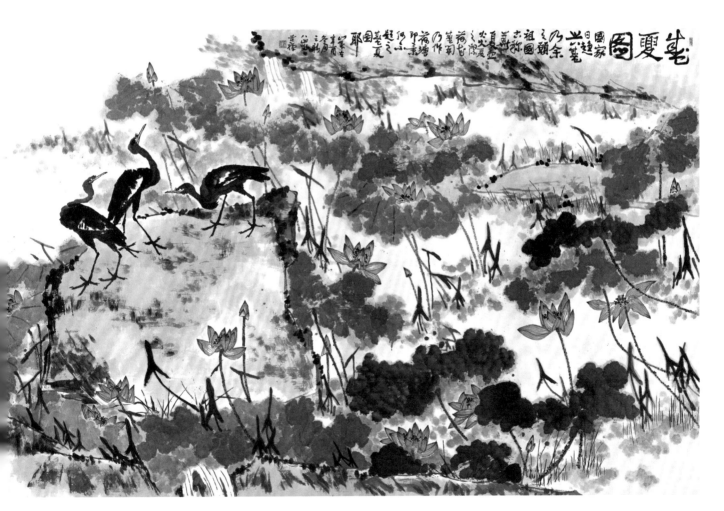

盛夏图　580厘米×368厘米　1981年

苦禅老人作此画时，将四张丈二匹连成巨幅宣纸，豪情满怀，边画边说："拍下片子，让子孙后代看看，让世界看看，只有我伟大中华文明才能产生这样的大写意画，才有如此泱泱大国的宏大气魄！"当时经文化部指示正在拍摄教学影片《苦禅写意》，将创作此画的全程情景保存了下来。画中题词为：国家日趋兴盛，乃余之愿。祖国古称华夏，想炎夏之际，荷花盛开，乃作荷塘即景，何不题之盛夏图耶！岁在辛酉冬月之初，八四叟苦禅。荷之性情，不蔓不枝，出淤泥而不染，余素喜爱之，故六十年来写荷不计其数，然若如此巨幅，乃平生首次也。励公又题。

## 3. 其他工具的使用

毛笔以外的工具不是不可用，但不可初学即用。要先用毛笔，久久为功，心中体会了笔意之后，再使用其他工具就有根底了。1930年我在杭州艺专与潘天寿先生同事时，曾一起研究过其他工具。所以当学生问到潘先生指头画法时，我就明白指出："不全用指头去画。有时用剪开的蚕茧套在指头上画，有时用竹笋皮卷来画，有时用丝瓜瓤子画……"在画大画时，我爱用丝头一团蘸墨画荷，用宣纸一团蘸墨点苔，都能获得特殊的效果。

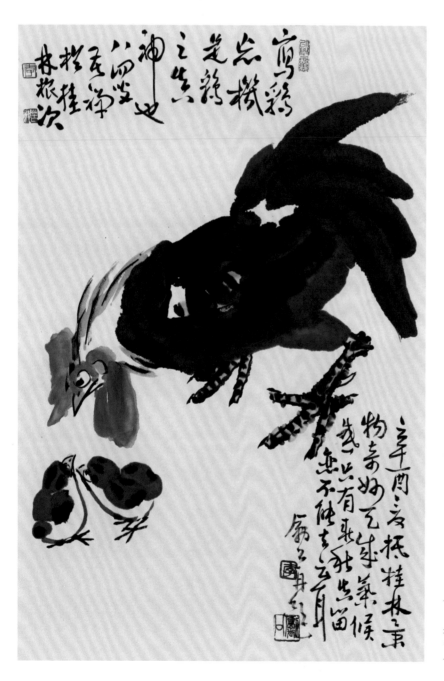

公鸡两雏图　67.5厘米×45厘米　1981年
　释文：写鸡忘机是鸡之真神也。八四叟苦禅于桂林旅次。辛酉夏抵桂林，景物奇妙天成，气候感只有春秋，真留恋不能去云耳。励公再题。

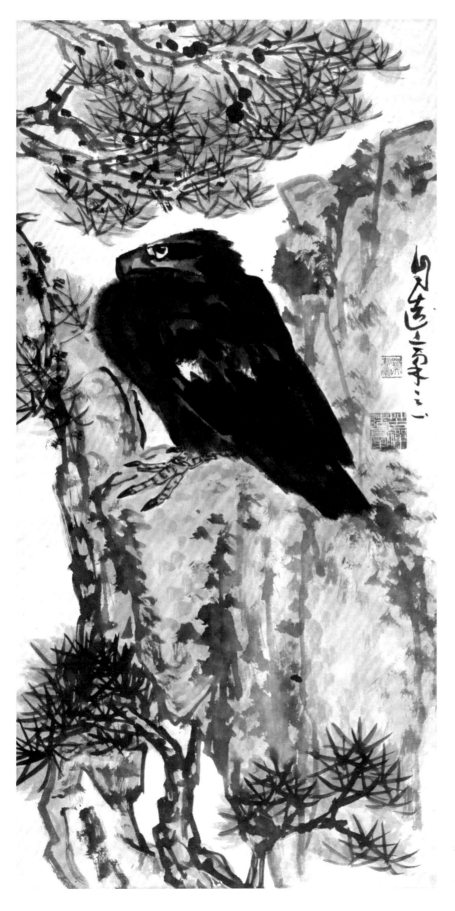

## 二、造型

无备之战不可打，无意之笔不可下，需意在笔先，然后跟上一套方法。写意画绝非信笔涂鸦，它历史悠久，名家辈出，自有一套法度，如：造型、笔墨、章法等等。

造型，务必先求其合于客观物性，再夸张其美的部分，改造其不美的部分。认识到了美的特征，尽量简括用笔，惜墨如金。有人画鸟嘴，或嘴角的线通到眼前了，张不开嘴；或双脚添得不是地方，重心不稳，令人不安；或画鹰长了鸡身子，不伦不类，都谈不上美，那自然是不写生造成的。高度的夸张与常识的错误不能混为一谈。要重视写生基本功，要学习必要的人体与动物的解剖知识，了解有关的结构与动态规律，学习有关动植物生长规律的知识，以把握从写形到变形的适度根据。写生不可自然主义，客观之物要主观掌握，才能明确如何改造物象。我画鱼鹰是强调了它善于捕鱼的特征：身子是船形，头是三角形——夸张了它兜鱼的下颌，又觉得它的脚不舒展，便加上了鸭的脚。我画鹰，夸张了它体形的厚重感，头、眼、嘴都成了长方形——见棱角，爪也由弯曲（显得小气）改成粗钝形，实际上更像山雕的形象和神态了。

栖鹰图
107 厘米 ×54 厘米
1961 年

写意的造型是提高的造型，要综合，要变形。画家如同传说中的上帝造万物一样，在自己的画上创造自己的万物。例如，世上本无龙凤，中国古人把牛首、鹿角、虎眼、鲤须、狮髯、狮尾、鱼鳞、蛇躯、蜥脊、鹰爪等等综合而成为龙，又把鹤足、孔雀身、鸾尾、人眼、绶带灵眼、雄鸡头颈、灵芝冠、鸳鸯翅等等综合而成凤凰。对这种龙凤，世人并不见怪，只感其美。其实齐白石老师的大虾也是世界上没有的，他是用小河虾与大对虾的造型综合而画成的，很美。我佩服八大山人，他画鱼常作无名鱼，画鸟常作无名鸟，这皆是综合造型的成果。有人问他："你画的鱼是什么鱼？"他答道："我也不知道，只觉得这么画美，就行了。"

渔鹰 1933年 齐白石题字

释文：居江南时见鸬鹚之戏水捕鱼，故写之极易形似。森兄（编者注：即王森然先生）属写，弟苦禅。齐白石题："鸬鹚过去钓潭枯"，余之旧句也。年来南北干旱，江湖之穷尽更有甚焉。苦禅弟由南返北，能谱其情。森然先生出此。属题。乙亥五月齐璜。

编者按：由于战争动乱原作早已不知去向，仅见于由齐白石题签《苦禅画集第一册》（1936年1月由炳林印书馆出版）。李苦禅自购多本赠予学生，并在每幅左侧题上有关画法。《渔鹰》左题"此幅绘墨本，画法要在于雄浑处留意可也。"

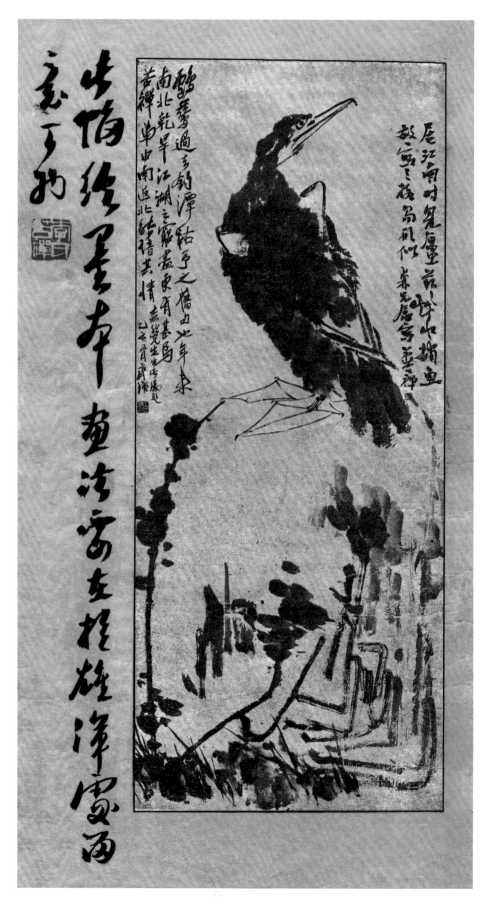

## 三、构图

中国画由繁到简，由细微到大写意，宋代之后分道扬镳，各自发展。在山水风景的章法方面特别讲究一开一合，大开大合，很有气势，很空灵。

章法，就是"经营位置"，在构图上是很重要的。画面上各部分要宾主得当，突出中心。先定内容，后定章法。章法不求好，要合理。石头必须在地上，不在天上；鸟飞在天上，不在地下。

生物的原则是：

1. 植物向上长。
2. 由上向下垂，不可到底。
3. 要有左右两方发展的势头。
4. 左右一方向下垂发展。第1、2条和第3、4条结合为交叉式章法，用得非常多。
5. 对角式。从右下至左上，或相反，吴昌硕多用这章法。如左下到底，右

菊雀图　70厘米×69厘米　1977年
　释文：重阳佳色。丁巳春月作于京华，苦禅并题。

李苦禅
大写意花鸟画论

7

上应较空，反之亦同理。

6. 射线式。假定一点可往任何方向发展，有回旋状态，灵活运用，包含有许多波折和矛盾。

7. 平摆式。近似西画的"静物写生"，比如"案头清供""秋馔蔬果"等等。此式不可离纸四边太远，那就小气了。疏密错落，计白当黑，如同汉砖拓画就大气了。

8. 一角式。或上角，或下角，文人画多用此章法，空白处多提字，好诗书者爱用这种章法。章法易出的往往内容难找，内容不少的往往章法难找。

花鸟画中的鸟在花卉中的地位很重要，要与花卉配合好。比如：鸣禽与牡丹画在一起相称，老鹰和芍药如果画在一起，画得再好也不协调，这种毛病并不少见。

宁可叫"鸟找枝"，不可叫"枝找鸟"。鸟周围要空些，以突出鸟，这样更空灵、鲜明。鸟与枝的力量要相称，鹰居花梢、小鸟居大干均不宜。

作画之前要酝酿，做到"意在笔先"。落笔后与原想的章法不符，可稍加填补，或成一幅画；或有时成败品，重加修改可能很好，成为佳作；有时心中无数，边想边画，也可能画出好作品，但往往平平常常；有时因为喝了酒，或遇到高兴事而画兴大作，但无意图，抓笔方有意，也往往画出佳品，为平时所难以达到，这多是文人画。

白荷鱼鹰图　95 厘米 ×179 厘米　1950 年

1950 年，李苦禅建议许麟庐出资在北京兴办第一家画店，齐白石与徐悲鸿先生题匾为"和平画店"。征得白石翁同意，竖起了"齐白石书画专售店"的标牌。白石翁还经常光临此店二楼，当场授徒、作画。李、许二位作画及时请恩师过目指正，白石翁则择爱题识。

此幅即当时作于和平画店的佳作之一，苦禅老人画鱼鹰与荷叶、荷花、萍、草，麟庐先生画石头，白石翁师生三人合璧完成此幅，殊为珍贵。画中题词为：庚寅吾年九十见过此幅，白石。庚寅秋月，苦禅写。麟庐补石。

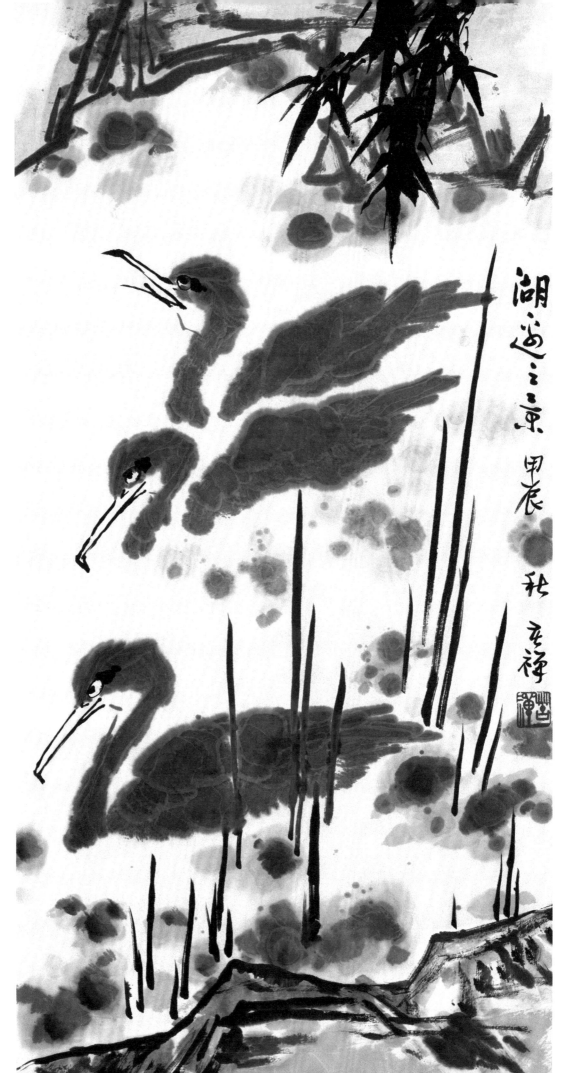

湖边之景

139 厘米 ×70 厘米

1964 年

　　此画鱼鹰两近一疏，呈右下斜势。鹰头两低一昂形成对比动态。水草疏密竖线以破鱼鹰的横斜，向上挺拔突显蓬勃生机。下垂墨竹与上下岩石形成平远空间之感，也是苦禅老人一向强调的："花鸟画所及是大自然之一隅，故须留意画从画外来，里出外进，与有气魄，切不可画里求画，像清代如意馆里画的那样，很小气。"

　　此画的淡墨萍点疏密有致，加强了画面的空间感。点苔的技法是苦禅老人年轻时代研究出的"指墨"技法之一，系用宣纸团醮墨点成。虽淡而很有层次感。

　　鱼鹰用笔变化多，可使通体淡墨不平板，有体积感。造型轮廓夸张而富整体感，是苦禅老人画大禽鸟常用之法。

李苦禅 大写意花鸟画论

过去我作画不爱起稿子，其实初画写意，或构想大章法、新章法，仍可起稿子。不过，真要动笔了，可别瞅着稿子画，那可就拉不开笔了，拘束了。其实，大致有个意思，就放笔直取，临机应变，常有意外墨趣，生发意外之妙！这才是大写意的气派呢！

　　大写意，它貌似随便挥洒，实则章法（也称构图）相当严谨。八大山人一株兰——两叶一花，你一笔也动他不得。他的画上连点子都点得很是地方，非常精当，你不能挪动他的。就是因为大写意用笔极简，所以每笔都要安排得是地方。写意构图，最重要的是要造成画面矛盾，而后再统一它。若只知按万物土里生去构图，都是一顺地从下而上地画，就无矛盾、无力，就温。何为矛盾？就是在画

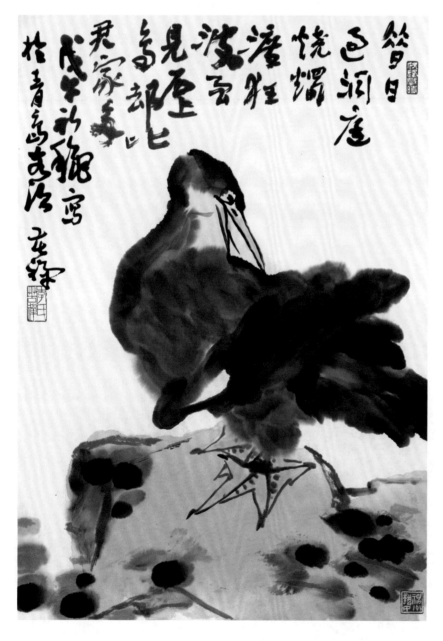

理羽鱼鹰
65.6 厘米 ×45.5 厘米
1978 年

面的各部分要有对立方向或成角方向。如，画几条鱼向右游，水草最好向左长，也别跟鱼的身子平行，要岔开个角度才好。又如，画三只鹰，身子有不同方向（有变化便有矛盾），但三只鹰的头却大致朝一个方向看，便是变化之中有和谐。还有，画上的空白处也是画，各块空白不可一般大小或有相似的形状，更不宜出现明显的圆形、椭圆形、正方（或长方）形、三角形、等边（或等腰）三角形，出现了这些形就要用什么去破开它们。画上要敢于有大疏大密，但密处也要透气，疏处仍不可太空。矛盾造成了，方谈得上构图的气势。大写意最忌四平八稳，有时大胆造矛盾——差一点儿

就画坏了（也称"造险"），但还没坏——化险为夷，才是最有魄力的构图。

掌握一种构图方法，灵活运用即可千变万化。譬如吴昌硕一辈子主要就是用了斜线（对角线）构图，把着边题一行字，盖个压角章，但依题材不同，即兴变通而用，并不觉得千篇一律。古人的构图，我最佩服八大山人。他的构图最严格、最凝练、最有变化，尤为可贵的是他的构图从不露出惨淡经营的样子，是顶高度的写意构图。

**1. 平摆式。**我构图常常是摆些粗细长短不同、方

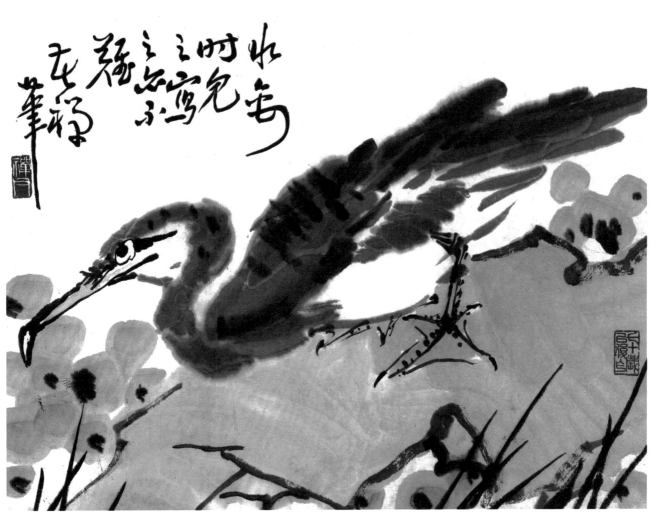

鱼鹰
34.6 厘米 × 45.8 厘米
1974 年

李苦禅
大写意花鸟画论

向角度不同的线、块……

2. **大开大合式。**构图总在纸面上打主意，那顶小气不过了。要大胆地画出去，再画进来，从画外找画，气魄就显得大了！

3. **层次错综式。**作画讲"感"——"质感""量感""空间感"，其中的"空间感"不仅在山水画中有之，在花鸟画中也有之。

4. **纵横相破式。**先横摆几个形象，再以纵物破之（反之亦然），在横、纵线（假设成线）相交后形成的诸块空白处以大小点来调整疏密。

5. **大疏之中求小密，大密之中求小疏。**要敢留大空白，但要密而不塞，疏而不空。在密处靠浓淡干湿和小空的变化显出透气。在大空白处可少来一点儿东西，如题个款，盖个印占上块小地方，就有呼应了，自然不空。

大写意是文人画，很讲究题字，甚至大篇题字，当成构图的一部分。另外，自己的画最好自己题，这样可以题得是地方，笔调也跟画统一。有人字不错，一题到人家画上就不协调，反不如不题。印也是构图的一部分。石涛有幅，印盖了一溜，很好！为了构图美的需要，也可以歪打图章斜题字，青藤即此。近代，齐白石老先生也常用浓淡干湿变化的字来题画，调整了画面的墨色，很好。但有人不管什么地方都用这法子题，又俗了！

（1960 年 3 月 31 日在国画系四年级讲课，因速记，有缺略。）

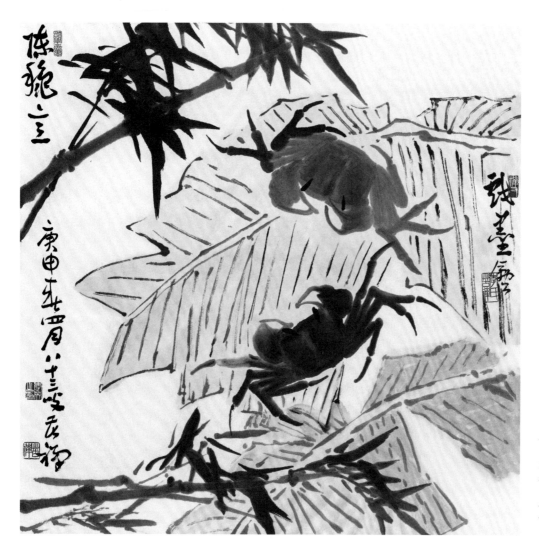

蕉叶双蟹图 68 厘米×68 厘米 1980 年
　　此幅斗方以上下竹枝夹出略斜的一个空间，再以浓淡不同的两只主角——螃蟹斜对居中，以淡勾的委地蕉叶统一调整通幅的构图，最后以长短两行如柱而立的题字稳重收盘。如此章法处理正如苦禅老人常讲的"画如戏台"。

## 四、设色

　　写意画很讲究完全用墨作画，墨用好了自有色彩感，古人讲，墨运而五色具，即如是。但也不是从来不用颜色，只是有它自己的一套法子。它是以墨为主，以色为辅，淡彩为主，重彩为辅。写意画用色很单纯，看上去却很丰富；它的墨基本用好后，只用花青、赭石两色淡淡着上就完全够了。不论是用淡彩罩染，还是完全用色（如雁来红、红荷、红梅，不用墨）作画，都应当记住用色如用墨，把色也当墨用，即同样要讲究笔墨，也是笔笔写上去的，不是随便涂上去的，要讲笔法、笔触。

　　设色的方法：

　　**1. 水墨淡彩。**墨上去，待干透之后再染上淡彩。八大山人一生用色如此。

　　**2. 强调笔触。**画红牡丹和画墨牡丹一样，都是一笔笔写出来的。大写意的牡丹看上去很丰满，而那几大笔历历可数。

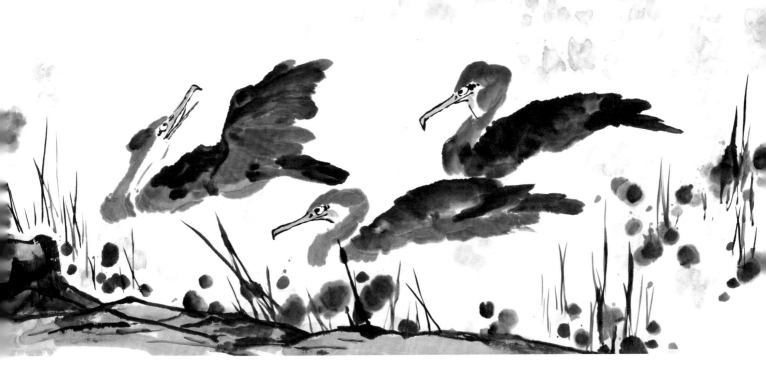

游鱼鹰
96.5 厘米 ×180 厘米
1980 年

3. 重勾淡染。

4. 淡染重勾。

5. 以色联墨。

6. 重淡彩并用。

7. **以色代墨。** 如以花青画活蟹，以朱砂、洋红画熟蟹，以赭画赤鹭，法与墨者尽相同。

8. **以色代皴。** 石头少皴之后，不论是上花青还是赭石，皆要笔笔跟着皴走。

9. **金碧设色。** 将金碧山水的设色放大，用到写意花鸟画中，我用得很早，尤其画山石、配景花与背景朱砂山，很醒目，也有装饰感，才是一种尝试，观众都能接受。

10. **凭感觉用色。**

设色要留意"调子"。这"调子"一词，用在不同的情况下分别有两个意思：一是"调门"的意思，即"色阶"和"色相"之意；二是"基调"的意思，即一幅画的主要色调之意。对于前者，如果画石绿白菜，下有水仙，水仙叶就需改调子：可用花青勾勒，不着石绿，也可用淡赭染它。否则，重复调子就不好了。对于后者，过去有擅画五色牡丹、三色梅花者，大红浓绿，鲜紫嫩黄，只管画得花俏，极不调和，是不懂调子的结果。油画讲调子，国画就不讲了吗？就不要对比、协调了吗？不是的。你看，以墨为主的淡彩固然容易调和，又丰富又协调，施浓重色彩的倘有大块空白、大块浓墨，或施以金银，也是又艳丽又协调的。看看古人那些好画，就明白中国画家自有一番色彩修养。

（以上是李苦禅讲课时的学生速记，有缺略。）

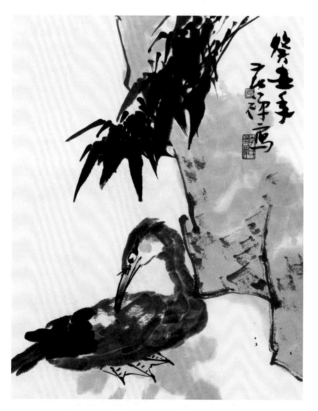

竹石鱼鹰　61厘米×49厘米

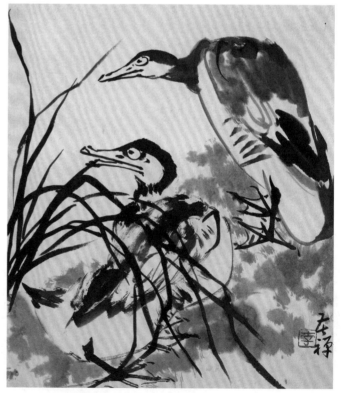

双鸭　50厘米×43厘米　20世纪70年代

## 关于写生

要重视"外师造化"。造化——大自然、生活，本是艺术的不尽之源，恰如朱熹诗云："问渠哪得清如许？为有源头活水来。"只重临摹而偏废写生是一种陋习，一定要在大自然里寻找自己的稿子，表达自己的意思，创造自己的法子。古人哪有如今这么多这么好的画谱印刷品和博物馆？要见见名家真迹也很困难，常常要步行几十里去求人家出示珍藏，看一两眼就不错了。这无形中也逼得他们只能以大自然为画谱，不畏艰险，进深山幽谷，成日体察自然万物的变化，或写生、或默画。洪谷子入太行山，易元吉入万守山，那精神我们是比不了的！师造化固然是以陶冶其中以求潜移默化为要，但初步入手的最佳方法当属写生。写生可用快慢两种方法：慢的是素描，快的是速写。叶浅予与黄胄之所以画得好，是离不开速写功夫的。速写可以训练手疾眼快——手、眼、心三者配合得快——下笔稳、准、狠。当年我在西湖边上常和学生们一道画速写，每次回来都是一两本子。潘天寿先生对我的本子非常感兴趣，常借去看阅。有一天我见一农民把一只半大鸡拴在一只大草鞋上，很觉有味道，便立即速写下来。老潘一见这张速写，立刻吮毫展素，画了一幅得意之作。数十年后我在老潘遗作展上又见此幅，竟然还在……年轻时代我的速写画着画着就开始选择题材了。我选那些同我艺术性情接近的画。当时我最爱大黑鸟们，如：苍鹭、鹫、雄鹰、鸬鹚、黑鸡、寒鸦……因为它们有气势，有力量。

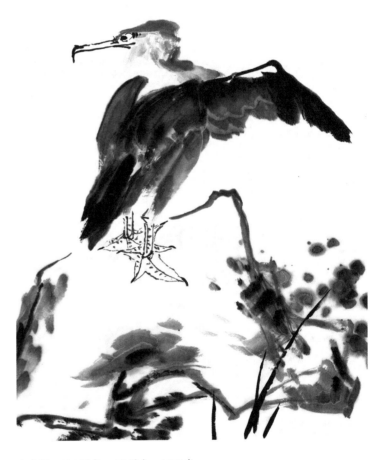

水禽图　136厘米×69厘米　1979年

此系作者鱼鹰题材之代表力作。此姿态前人笔下未有，乃作者早年速写鹰之稿所成。他说："远侧翅膀透视形状最难画好，非靠写生不成。"此幅将其复杂造型尽以轻松简捷之笔墨一气呵成，图中巨石奇诡之形，简练之迹，不亚朱耷。近处四笔焦墨水草与远处水墨萍点自将平阔水域展开。实为一生笔下无数鱼鹰作品之结晶！画中题词为：水禽图。旧日过洞庭，烧烛渡狂波，曾见石上鸟，却比君家多。白石翁题吾画诗。岁在己未冬月之末，八十三岁前一日作此，苦禅。

李苦禅
大写意花鸟画论

年轻轻的体会不了写意笔墨，先画速写去好了！速写画多了，慢慢试着在宣纸上用笔墨技法整理出来，为以后的创作打下根底。其间的过程可称作"三段式"：

速写 ——掌握自然造型 体会大自然—→ 笔墨习作 ——适应国画工具的 丰富表现力 逐渐增加各种必 要的修养条件—→ 练习创作

多画速写，别间断速写。我早年是学西画的，从徐悲鸿的炭画课和西画系人体画课中打下了写生的基本功底子，以后学国画时便容易从写生入手，并且非常得力于速写。不过，速写绝不是目的，有不少人在速写上很有功力，却一辈子也画不到宣纸上去。为了

留住速写感受，我往往在速写回来之后立即进行笔墨练习，在宣纸上反复琢磨，久而久之，就能用笔墨深入地表现自己的速写体会。

对于速写，开始时，画的路子要宽，题材要多，逐渐缩小范围：一为深入体会，二为避开人家常画的题材。我年轻时仅花卉就画过二百多种，鸟也画过不少种……尔后就选留一部分了。虾、小鸡、蟹都是齐老师常画的，早已创出了自家面貌，若再跟着画，就脱不开他，创不出来了！

为了在自己最有体会的题材中"创造自家的造型，自家的笔墨"，有时需集中画一二样。早年我曾选择

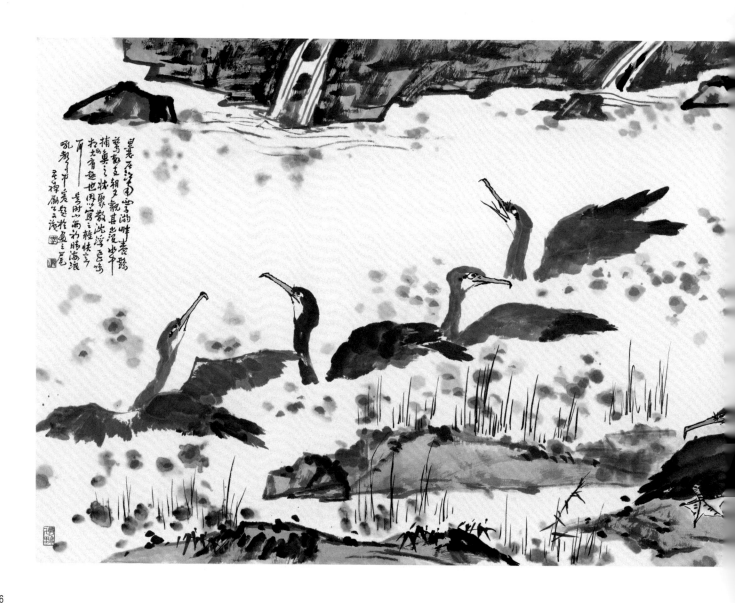

鱼鹰（鸬鹚）作此实践，五十多岁时，还总是围着驯养的雄鹰细心观察、写生并整理成幅。练习速写，年轻时还是以造型复杂又爱动的画材为重点比较好，因为年轻时容易把握住复杂多变的形体，可常画人物、动物。至于花卉，相对简单一些，重在体会其韵味，到中年、老年时体会着去画也不迟。

至于速写工具，越简便越好。开始可用易于掌握的铅笔、炭精笔，逐渐改用毛笔，这样便于向宣纸习作过渡。

不要单纯地画速写，要多看多体会再画。别傻画，有时要观察对象许久才动笔去画，这样画的东西才是活的、生动的，而不是博物图上的。古人观察得很细啊！你看八大山人画的蝉，竟画人家从来不画的正面蝉（头朝观众的）；只几点焦墨就画得惟妙惟肖——瞧！正往你这边爬呢！八大山人还有张画，画上八哥站不稳似的，再一细看，倒不了，那爪勾着树皮哪！你看那啄木鸟站在垂直的树身子上不掉下来，为什么？那爪是两前两后紧抓树皮，不像有人画的前三后一，再加上那硬羽尾巴一撑，当然立得稳当了。有的人画的飞鸟只张翅子却飞不起来，像是泥巴插上毛儿扔上天，皆因没好好细看那些鸟儿们是怎么飞的。画什么，观察体会什么，久而久之，就难免带进了人的感情。至此，画出来才有意味。譬如，见一只大羊带着它的小羊，小羊叫人家抱走了，大羊直瞪瞪看着小

群鱼鹰
370 厘米 × 145 厘米
1980 年

20世纪20年代中期，李苦禅老人率先将鱼鹰题材移入大写意花鸟画中，即持画请教于恩师齐白石，恰巧白石大师也正将鱼鹰画于山水画中，见此画，很激动，即题道："余门下弟子众矣！人也学吾手，英也（苦禅名英）夺吾心，英也过吾。"又在另一幅苦禅画鱼鹰图上题道："与余不谋而合。"此后，画鱼鹰者日多。李苦禅老人认为，应当避开老师绘画面貌，"齐老师把鱼鹰画在山水画里，是远景，我把鱼鹰画在大写意花鸟画里，或单或双或三五只，都是近景的"。此件大幅《群鱼鹰》是苦禅老人存世的唯一大幅群鱼鹰题材之作。

羊叫，小羊也叫……

好的玉温润晶莹，如同人有感情一般。有的画，笔墨、造型虽有功力，却没有一点儿感情。有人画什么都不错，就是看上去没感情、没生机。我们画画的去写生可不能带着数理化的头脑、法律学的头脑去画。

数理化同法律可是不能凭感情的，三加三到什么时候也是六……

速写要有恒心。不可三天打鱼，两天晒网，最好一辈子不丢掉速写本，如果精神好的话。你们知道吗？速写本就是自己最好的画谱！

鱼鹰
119.5 厘米 × 122 厘米
20 世纪 40 年代初

学古人，首先要学古人刻苦写生的精神。连学我们中国画风的日本人都具有这种精神。日本大画家森狙仙养了一群猴子，天天看着写生。竹内栖凤、桥本关雪、渡边晨亩、西村五云……都很能写生，那写生的认真劲，很值得大家学习。我们这里有些画家却把写生忘干净了！

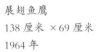

展翅鱼鹰

138 厘米 ×69 厘米

1964 年

编者按：左页图与本页图是两张同为渔鹰而绝不相同的作品，环境不同，意境不同，构图处理不同。但是大家都能看出，这两只展翅的渔鹰，造型和角度完全一样，可是观者不会感觉苦禅先生是在重复自己。他在这两件同样题材的绘画中表现了不同的构思，采用了不同的手法，达到了截然不同的境界。区别在哪儿呢？

1、大环境绝然不同，一只位于河湖之滨，一只踞于老干之上，空间位置高低的不同所造成的视觉定位让观者决不会感到雷同。

2、画面主体——两只渔鹰在不同的环境中，情绪不同，一只要瞄准同伴的位置，择其空间，疾飞跃入水面，它那机警的眼神，正在判断与选择。看它身上还有水点子呢！

那只树干上的渔鹰呢，正在洋洋得意，似乎在笑，在叫，在唱。它的眼神是轻松愉悦的，一副休憩恬静的样子。画到此处，老人往往也正在乐呵呵的说笑呢！

3、表现手法不同，水边渔鹰以运墨为主，树上渔鹰则以光影为主，我们在处于高处的渔鹰抖动的翅膀中感受到西画光影与结构透视的有机融合，虽然苦禅先生运用的仍是水墨。

艺术家侯一民先生以观察苦禅先生作品的多年体会说，"西画中素描、速写的基本功练习壮大了他的胆量和气魄。"画中的两只渔鹰的翅膀都非常符合造型结构，特别是翅膀的动势，但让人感慨的是这一切都是用大写意笔墨完成的。

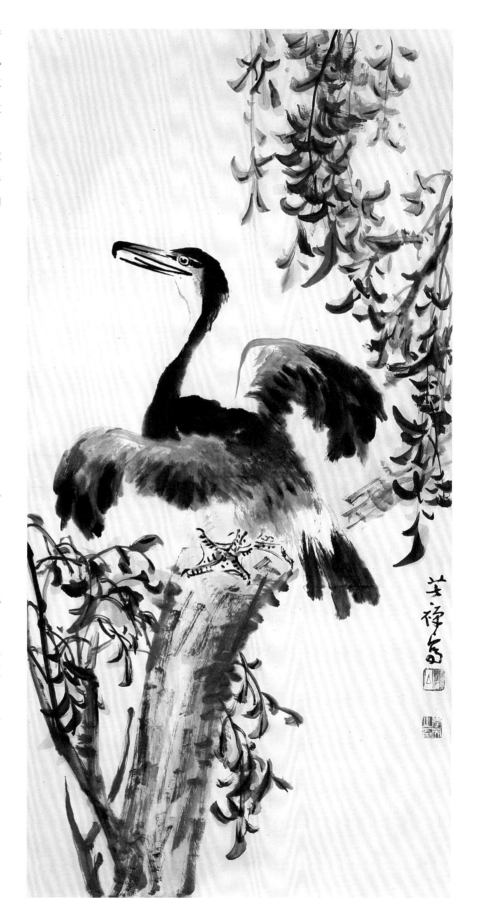

李苦禅 大写意花鸟画论

# 速写是写意画的重要基本功

　　苦禅老人一向强调不要急着画写意,更不可只照着前辈的画样子去涂抹。他督促练习速写,不断地用速写去捕捉生动的形象,从而打下深厚的造型基本功,以后才能画出生动的形象给观众欣赏。若不会画速写,画出来的人物、动物往往姿态简单,神情呆板,甚至结构与动态频出硬伤,观众怎么会产生好感呢?

## 一、写生的意义

　　(一)作为视觉艺术的造型美术,是通过美的视觉形象来引起观众的心理共鸣,从而感受于观众的。

　　人们——作者与观众都生活在具象的世界里,并且只具备有感受具象表象的能力(从视觉感受的意义上说)。在人们的生活经历中,大量的、复杂的具象是形成人的各类型生活感受的极其重要的因素,因此某些形象本身或它们的某种组合就会引起有类似经历的观众产生相应的特定感受。尽管一般观众对这一切往往是不自觉的,但是作为与观众有类似经历的作者,对以上情形则应呈自觉状态。也就是说,他可以自觉地认识到哪些形象因素及何种组合可能(甚至是必定)引起观众产生与之相应的特定感受。于是他就紧紧且巧妙地捕捉、运用、加工、改造、选择之,于画面上再现这些形象因素。如果他是一位对观众负责的作者,他就必定会这样做。

　　对于绘画作者,的确需要在对于形象因素之意义的认识方面从不自觉向自觉过渡,通过训练来过渡。这种过渡的第一步就是要训练自己在客观具象面前,具备使用任何适合的绘画工具去捕捉它们的能力,这就是绘画常说的"造型基本功"。

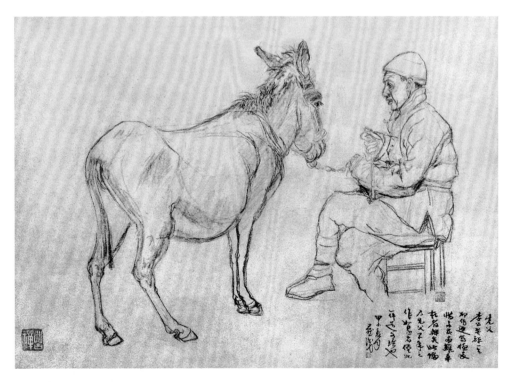

牵驴车夫　54厘米×39厘米 约20世纪40年代

　　李苦禅一生所作速写极多,惜多灾多难,幸存者鲜矣!此幅乃先父早年之作,如是者仅此一件,足可珍也。甲子夏月燕识。

在"造型基本功"的训练阶段，要求你"画什么像什么"。有人讲："我看有的名画家并不见得如此。"我说，当我们在小学学"1+1=?"的时候，可以暂且不必问数学家陈景润"1+1=?"的道理。因为在大师的造型中，他是综合了多种形象因素的"创作造型"，即由基本功阶段的"写生造型"与"习作造型"

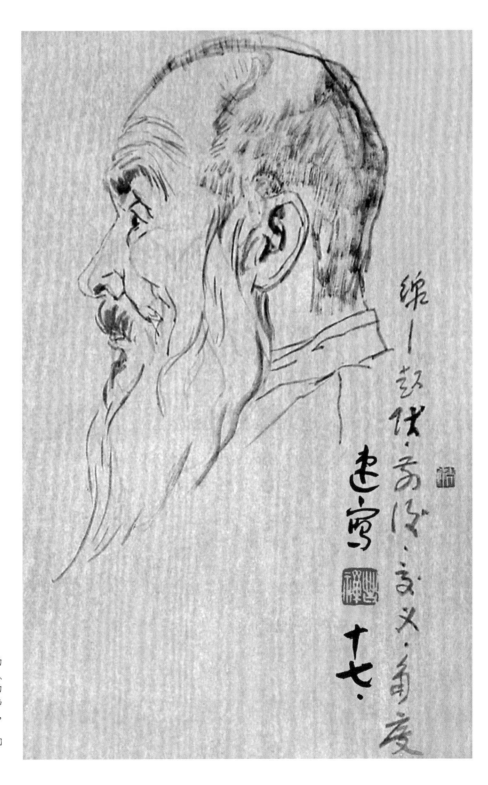

老翁　38.3 厘米 ×26.7 厘米
20 世纪 50 年代初

　　苦禅老人认为："锻练写生造型的基本功不要局限于一两种题材，把人物、花鸟、山水分得壁垒森严。造型最难的是人物、动物，这两样拿稳了之后再画禽鸟则不难。至于山水云霞，本无定型，全以树石之类衬托之，以造氛围气韵。所以我从老艺专的教学起，就让学生们画人体、肖像，不是只画花鸟。

发展到创作阶段时的特殊造型，即"意象造型"，这是高度阶段的问题，在夯实建筑地基的阶段暂不涉及。

我们如果通过造型基本功的刻苦训练，能够在生活中捕捉你需要的大量形象，那么就如同在你的头脑里蓄存积累了大量的"形象单词"，它可以使我们在日后的创造中不易犯"形象语言贫乏症"。因为，只有在画面上展示出极其丰富多变的形象因素，才能引起观众丰富多彩的艺术共鸣，而仅靠几种脸形、几种动态、几种表情就大搞"创造"的作品，或可鼓噪一时，却得不到"历史优选"的认可，此不为失之于全面素修之浅薄，首先失之于造型基本功的根底不够坚实。

（二）大自然是形象因素取之不尽、用之不竭的宝库。

我们首先要虔诚地向大自然学习——"师造化"！我们伟大的祖先在画论中很早就提出了这一了不起的宗旨，而"师造化"的第一步就需要写生：在捕捉大自然诸形象的同时去体会大自然的"形象语言"，去体会大自然赋于我们生活的一切，并体会我们的社会与大自然的种种关系，而这一切，在画者眼里都会幻化成种种"形象语言"的。

基础之于大厦，只宜问其固，不必问其高。造型基本功的训练，并不求其别出心裁，只求稳固扎实地持之以恒。能够明了写生——造型基本功的意义，是绘画持之以恒而不可或缺的动力。

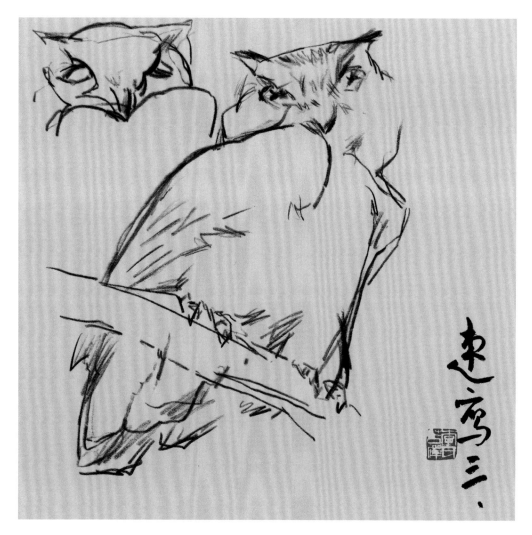

猫头鹰　速写
20世纪50年代

## 二、写生的方法——重在速写

（一）从感兴趣的题材范围入手。以速写为主，慢写为辅的基本方法，即你要写生，最好选择你感兴趣的题材入手，因为"兴趣"最容易吸引你深入体会题材，如此"从点到面"也正合于循序渐进的学习原则。题材范围一旦选定，就要以速写为主，慢写为辅地进行造型训练。

为了训练对各种形象因素的敏感——手疾眼快地捕捉形象，速写是再好不过的了。瞬间的人物、动物之动作强迫你只看到并抓到（画出）最生动的形象。如此久久为功，必令你脑、眼、手"三点一线"——下笔稳、准、狠，这是在训练"以感觉引带手功"。但感觉的死角和钝角都只能以理解去补充、去辅助、去启迪。在速写的同时也要适当配合慢写，在面前较静的姿态中去冷静地理解一些激烈动态中可能忽略的形象，这是在训练"以理解引带手功"。鲁迅说得好，急不择言的原因不是因为你没工夫去想，而是在你有工夫的时候没去想。如此快慢功相辅相成，以慢带快，快中见功。

（二）"为目的不择手段"。速写以快速捕捉形象为己任，凡能达此目的，用何种工具、画法均无不可。

### 1. 工具

开始应以最适手的工具为宜，如用炭铅笔、普通白纸可使你全副精力倾注于捕捉形象，而用毛笔、宣纸则会令你碍于工具复杂性能而难以集中精神去抓形。随着你写生水平的提高，你会不断有新的要求，可以不时变换工具，以达到每阶段的效果要求。我开始以铅笔速写，复以炭铅笔速写（无反光），不过它易折，又常在速写兴浓时秃头待削，大煞灵感。于是又选用炭棒，以方型为好：棱可拖线，侧可涂面。其间，我也试用过尼龙笔、木工笔、碳素钢笔（曲尖）、绘图笔（很细）……后来则多用毛笔，以墨或淡彩绘于毛边纸、生宣纸或有吸水性质的其他手工纸上。还应留意，外出速写，久负无轻载，工具当以轻便为要，可以用两层瓦楞纸板和窗纱网自制画板，作硬笔和毛笔速写。

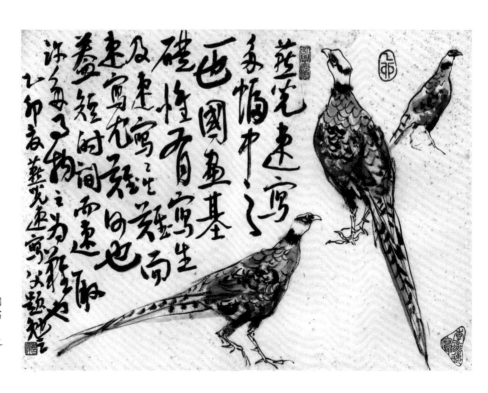

雉 李燕

45.9 厘米 × 33.4 厘米

1975 年

燕儿速写多幅中之一也。国画基础惟有写生及速写。写生之难而速写尤难，何也？盖短时间而速取许多事物之为难也。乙卯夏燕儿速写，父题勉之。

## 2. 动物速写画法

（1）目追心记。欲画一动物之前不必急画，可先看，锻炼形象记忆力。看几眼再闭目回想，反复如是，渐渐让这种动物活在了心际……实际上动物速写一多半要靠形象记忆去画，首先让它们活在心里，动起来，才能选拔其中最生动一瞬的"定格"——画出来，甚至单纯练一段记忆画，都很有必要。

（2）抓主要动态线。任何一个动物的动态形象都由多线条组成，但速写的特殊条件只允许你首先去抓住主要动态线，而其他部位则全靠记忆补上去，能补多少补多少，补不上宁可空缺，因为硬补即是生造、臆造，乃速写之大忌。事实上，你也很难补得太多，因为你在记录主要动态线的同时是记不下许多"配角"线的；硬添"配角"，徒令喧宾夺主，无异画蛇添足。

（3）抓结构与比例要重在感觉。与形象动态紧密相关的是眼前物象在一定视角下的结构与比例，但速写之际不是站在动物解剖台和动物标本旁的心情、感受，不能以"纯冷静"的理解去画动物的结构、比例。只能画也只应该画你特定感觉下的物象结构与比例。

有人指出某画家笔下的一群奔驴少画两条腿，我说没少画——没有人在驴群奔跑时去数它们的腿，而只要感到它们所有的腿都在奔跑就够了！同此道理，画鹿若如实依其比例画腿，就一定会使观者感觉把腿画短了，总要画得比实际长一些为宜——鹿给人以修长之美的惯有印象使大家一致产生了"鹿腿长"的"错觉"。然而这共同错觉之下的结构与比例就是画面上最适宜的结构与比例。一句话，速写要尊重大家对物象的共同错觉。只有如此，你速写笔下的物象结构才

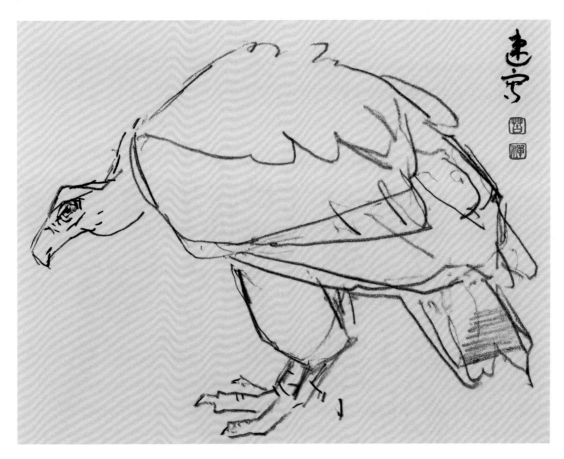

鹫　速写
20 世纪 50 年代初

不致僵化呆板，而是活生生的。当你实在解决不了某处的结构关系时，也可以静静地翻阅有关解剖技法的书籍，以启发形象感觉，目的还是为了尊重感觉。

（4）抓住主要特征。任何动物的动态、结构、比例都与其主要特征相联系，包括它们"脸谱"与"服饰"的特征，更重要的还有它们的"基本形"特征。这里所说的"基本形"，即基本近似的几何形，如鹰是横菱形，鸳是横梯形，雕鸳头是长方形，鱼鹰与鸭类是船形，鱼鹰头是三角形，雄鸡是大菱角形，母鸡是椭圆形，鹦鹉是长水滴形，其头是三角形，不一而足，皆要靠你自己观察概括成各种近似的几何形。它当然不是几何图意义的形状，而是借助它抓住物象的形体特征并予以夸张。若离开了"基本形"，不要说同科的动物不分，就是同一种动物也雌雄难辨。忽略了"基本形"特征的动物写生，无论细节刻画得多么细致，

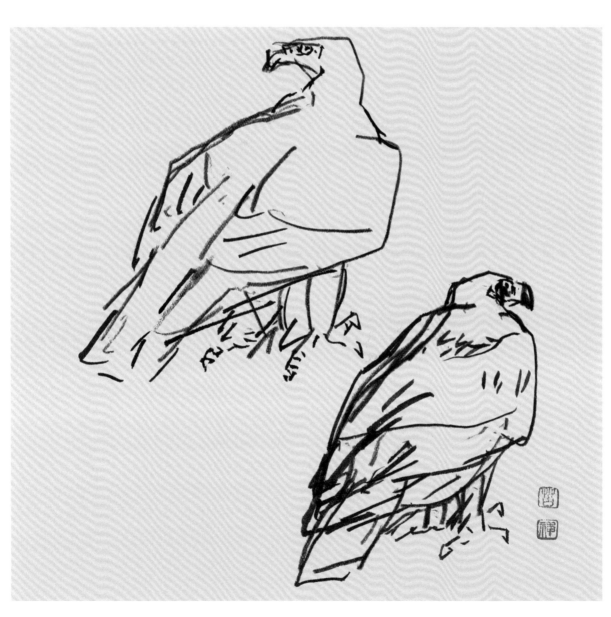

鹰　速写
20 世纪 50 年代初

也毫无神采，只会简单化、概念化，形神俱泯。

（5）注意特征质感。动物形态各异，种类繁多，但解剖结构多是大同小异，外形质感（肌、筋、骨、皮、毛）也颇易规范。为了在速写动物特征时不致忽视其质感特点，以规范化的方法去把握几种类型是比较便利的。如，以皮毛质感而论，人们喜爱或熟悉的动物有"披毛型"——猕猴、山羊、雄鸡等；"丰毛型"——雄狮、长毛猫与狗、长鬃马、母鸡等；"松毛型"——松鼠尾、长毛猫尾、狐尾、小鸟等；"短毛型"——大虎、豹、鼬等；"花绒毛型"——小虎、小猫、小鸵鸟、小鹤等。以肌骨质感而论，有"丰肉型"——狮、虎等；"瘦劲型"——狼、狐、猎犬等；"劲健型"——马、鹿、北方牛等；"肥胖型"：猪、硕鼠、象、水牛等，自然也有介乎两三种型之间的。总之，在速写过程中一定要注意到这些型，类型若定，左右裕如。

（6）逐渐强调主观感受因素——从一般速写到习作的过渡。久而久之，对你描绘的动物熟悉了，便会产生日益深刻的感受（甚至感情），而不是冷冰冰地静观了。于是更多的观感会袭来笔下，却往往不能自觉，而为了不断总结经验，应力求逐渐达到自觉。例如画一对睡豹，应以虚笔为主，仅将大致的睡态和皮毛的质感画出，并不需要面面俱到地刻意求工，为的是突出睡意蒙眬的感觉。而无一瞬不动的小鹿，则试用富于弹性的线条打破一般结构关系线，抓住大动态和眼神就够了！这些逐渐添加主观感受的速写实际上是从速写向习作过渡的尝试。当你笔下的动物形象充分体现出自己的创作意向时，这些形象就再也不是一般的习作了，更不是纯基本训练的速写了，它们是你的创作——寄托着你心灵情感的一些动物朋友们的意象。

为了更好地实现这种应有的过渡升华，在习作中有意识地倾向适应某类创作工具，也是很有必要的。我为了使速写早日移居于宣纸，先用炭棒追求一种大写意笔墨的效果，而后再以宣纸、斗笔追摹这种炭棒速写的效果：在两相迁就中两相融合，在融合中渐渐更多地运用写意笔墨本身特有的技巧效果，形成自己的笔墨造型方法。用苦禅老人的话说，即："我到大自然里去勾稿子，画我的想法、我的感觉，立我的稿子，以前人和老师的笔墨整理我的稿子，在整理之中创我自家的笔墨。当年（1930年）我就如此，在西湖边画了大量的速写，专取自己秉性所好的题材，如：鱼鹰、雕、灰鹭、白脖乌鸦、秧鸡等，那都是人家不大画的，我看有气魄就画，并一再变换一些办法，以保持自己的特点。"他又指出："写生——速写本是手段、桥梁，没有它绝对不行，但它不是创作，把它加工提高之后才是创作，这就要靠画者多方面的修养了，如文学、书法、哲学等与做人的品德。"话题回到速写本身，他认为："不懂写生——速写便容易陈陈相因于他人的稿子；'应物象形'尚且不会，又如何达到'气韵生动'？我劝大家趁精力旺盛之时，一定要打下扎扎实实的写生——速写底子，不然后悔晚矣！""只要身体条件许可，一辈子也不要丢掉速写本，黄胄、叶浅予老来还坚持速写，大家应该学习这种精神。"

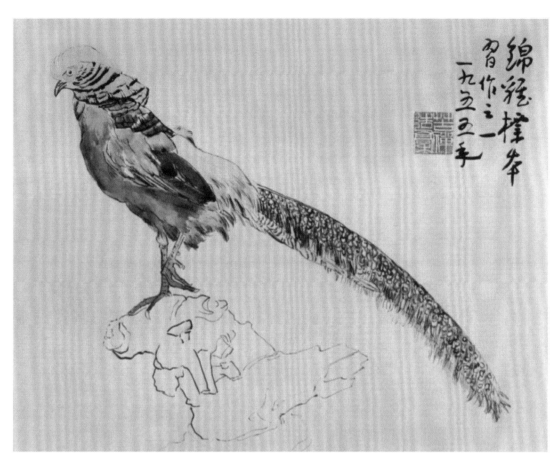

锦鸡标本
49 厘米 ×62 厘米
1955 年

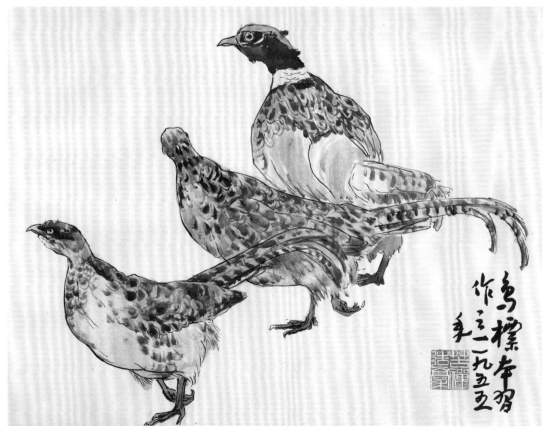

三只雉鸡（课堂示范）
48.6 厘米 ×63 厘米
1955 年

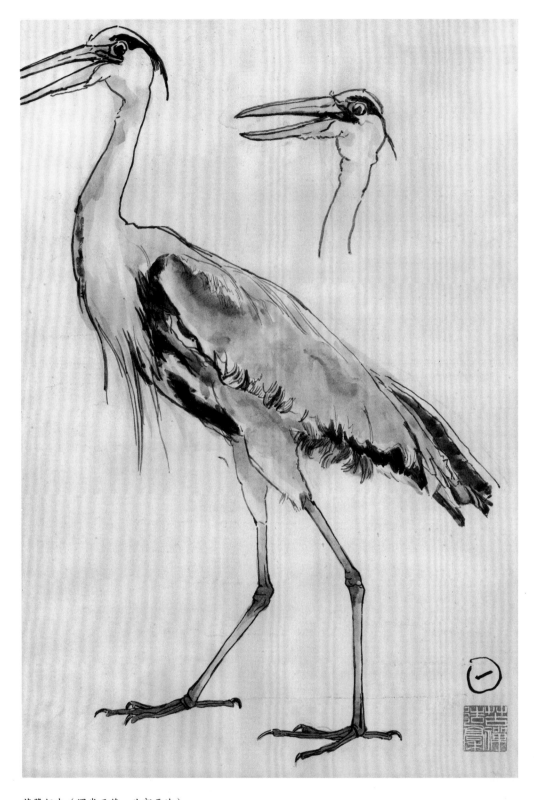

苍鹭标本（课堂示范：头部画法）
74 厘米 ×44 厘米
20 世纪 50 年代初

苍鹭标本（课堂示范：正面画法）

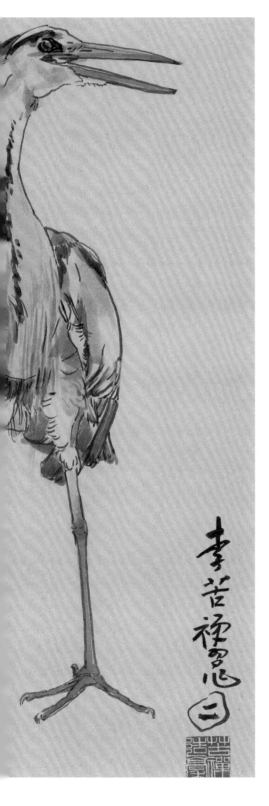

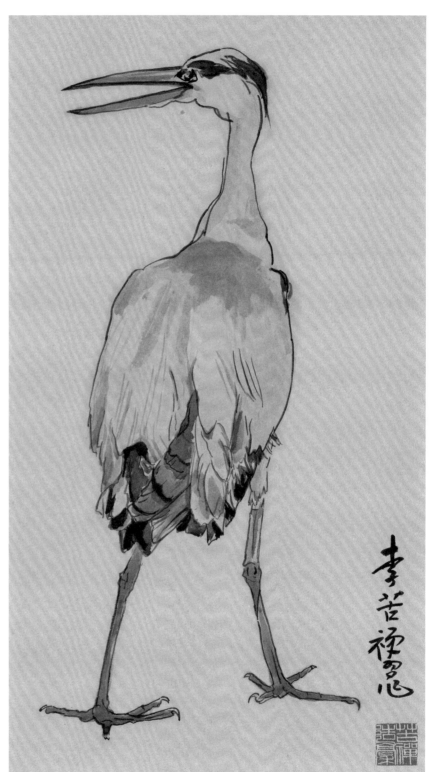

苍鹭标本（课堂示范：背面画法）

## 三、画动物随感数则

绘画需要感情加理智，而越到后来就越需要感情。感情固发于自然，也需培养，但终归要发于自然。动物不是人，但似人——我心中的动物越来越像人。如果你对它们有感情的话，慢慢你还会发现它们对你也是有感情的——此时你笔下的它们就像是可爱的朋友：览之若面，呼之欲出，性格盎然！它们从此便与任何动物科教挂图上的形象永远分家了。

感情的形成绝非无缘无故。面对伪君子、损人利己者，以及狼、毒蛇、毛毛虫、蚊蝇之类恶者，我绝无好感；面对犀牛、河马、食蚁兽、无毛犬、科莫多巨蜥之类群众寡闻少见之物，我除了在动物园里表示好奇之外，也并无将其入画的兴趣。因为苦禅老人一向强调，我们应当在群众喜闻乐见的动物中选"角"入画，它们是作者与观众感情共鸣的天然纽带。他们可不少，如：马、牛、羊、鸡、犬、猪、鸭、鹅、驴等家畜，还有虎、豹、狮、狐、鹿、猴、鹤、孔雀等，自古以来与我们的文化传统和生活方式关系密切的——总会引起我们种种美感联想的动物们。

画小虎，形似小胖猫，不时也做出凶样，却是傻样——越发可爱。猫，像个顾盼有情的小姑娘。小鹿，

竹石栖雀稿
37.9 厘米 ×26.7 厘米
20 世纪 50 年代初

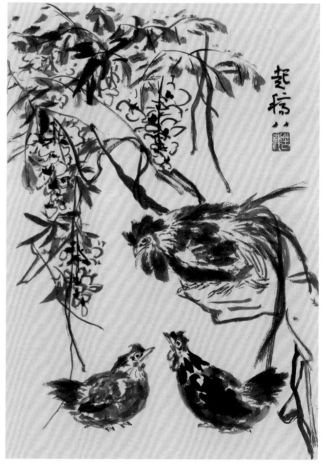

三鸡图画稿
37.9 厘米 ×26.7 厘米
20 世纪 50 年代

李燕速写《雄狮》 李苦禅题字
1974 年

通身都是 "弹簧"，充满了从不知倦的勃勃生机。猫头鹰，内向、稳重而老成地静观一切。狐，它的眼神似乎总在说："善意的疑虑，任何时候对我都是必要的。"猪，像一个吹足气的皮袋，随便放在那里，一副"万物皆备于我"的乐天模样。长毛鸡，像穿着肥腿裤，歪戴着红贝雷帽，似笨而巧地走来走去。鹌鹑，一双小脚丫拼命地倒腾，把个"肥肉球"驱向前方。狮头鹅，干什么都不慌不忙，它总是高昂着头傲视一切。猴子，简直是一个调皮的小男孩儿的化身！但大母猴

崖树栖禽稿
37.9 厘米 ×26.7 厘米
20 世纪 50 年代初

月下猫头鹰
44 厘米 ×47 厘米

鱼鹰进食图　47.3 厘米 ×43.3 厘米

此幅虽属李苦禅早年的即兴"画稿"，率意为之，却非常灵动，绝无"惨淡经营"之气。当时并未题字钤印，至李苦禅晚年，见此劫后之物，与题钤而自珍。

栖雀稿
37.9 厘米 ×26 厘米
20 世纪 50 年代初

三鹰图稿
37.9 厘米 ×26.7 厘米
20 世纪 50 年代

不然，她真是个对小孩（猴）负责的母亲。牛，诚恳地干，舒服地卧——细细品嚼着胃储的甘露。兔子，即便在静卧，红宝石般的大眼睛也总是盯着你，"三瓣嘴"的两上唇不停地微动——嗅周围的一切，长耳廓也不停地变换方向，警戒周围，蜷曲的后腿则随时准备弹出"起跑线"。松鼠，虽伶俐非常，但由于极端化的动与静，它只让人看到一个个动态的"定格"，蓬松的大尾巴总甩在恰当的位置，衬托着它娇小的身姿。鼠，乌溜溜的小贼眼儿不停地改变着视线方向，而尖长的尾巴随时现出方才流窜的"轨迹"。羊，温顺、安详、慈善的化身。马，永远与英雄史诗关联……

你画动物时对你所画的对象冷冰冰的，它们就会在你的画上报复你，令观众对你的画同样冷冰冰。

如果你练过动物速写基本功，当你以发自内心的激情去画一个美好的动物时，自觉不自觉地，一切基本功都会涌出来，荟萃于笔端，好像非如此对不起它似的。反之，冷冷的基本功的堆砌与撮合，绝不会让任何一个动物活灵灵地光临画面！对于有思想的人，速写之际，更容不得冷冰冰的心态了。

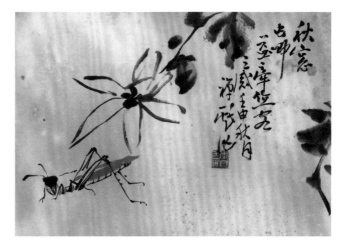

秋意虫唧
19.8 厘米 ×27.2 厘米　1932 年

竹雀图
19.8 厘米 ×27.2 厘米　1932 年

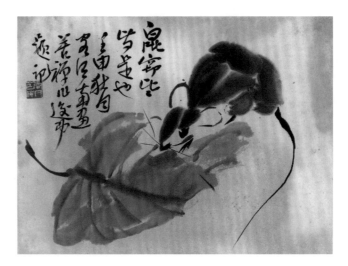

鼠窃图
19.8 厘米 ×27.2 厘米　1932 年

乌爪猫头鹰

74 厘米 ×59 厘米

## 四、心得总结

无论画什么题材，速写基本功的道理都是相通的，意义是一致的。当速写画到一定程度之时，主观感受的成分已相当彰显于画面。这样的速写作品也具有了相对独立的意义，即一位老前辈所说的"一幅好的速写作品具有独立的欣赏价值"。刘继卣、吴作人、黄胄诸先生的动物速写，孙之俊、黄胄、阿老、叶浅予诸先生的民俗人物与戏剧人物速写，奥古斯汀·罗丹、马蒂斯、门采尔、列宾、竹内栖凤、康伯夫等外国画家的人体速写，皆是既反映了他们深厚的速写基本功，同时又是具有独立欣赏价值的绘画珍品。李苦禅老人一生极重速写，意义亦在于此。我作画七十多年，从未离开父亲的教导，今将自己实践前辈教导的心得体会书于此，以供读者参考。

（此文系编者根据李苦禅绘画要点总结而成）

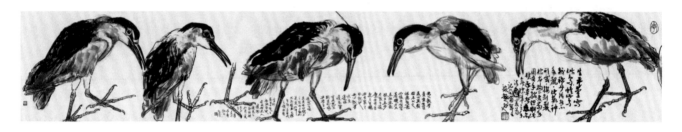

秧鸡鸧鹕标本（写生示意图）
26 厘米 ×165.3 厘米
约作于 20 世纪 30 年代中期

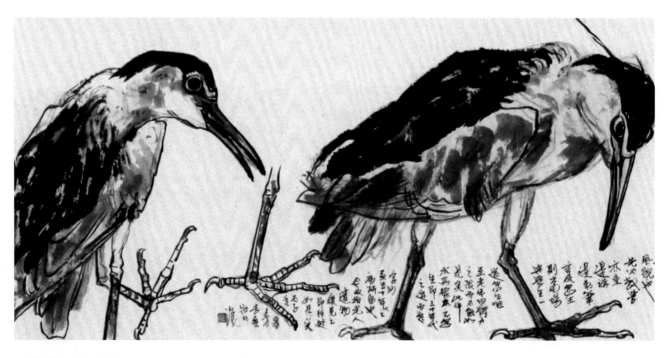

秧鸡鸧鹕标本（局部）

苦禅老人每次教学生画禽鸟标本时，都要求将同一个标本置于不同角度去画，在这样的基础上整理成水墨习作，即可以避免姿态重复的毛病。为此，他常和学生一起画，随讲随画，将技法讲得非常具体、负责。

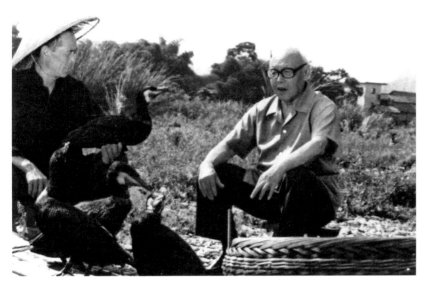

1980年，李苦禅与渔民在漓江之畔话鱼鹰

双栖图
70厘米×71厘米
1973年

苦禅老人强调"画禽要留心其生动的动态，不要总画平视侧面的呆板形态"。此图双鹭一卧一立，对比之下，立者为主角，卧者为"二路老生"，如同京剧《群英会》中孔明身旁的鲁肃。他讲道"画回头理翅的动态比较生动，但须留意长腿的禽鸟，要把握住腿脚所承的身体重心，有时仅一足可立，另一腿则全收起，有时一腿负责承重，另一腿则略有承重，如果操之'稍息'状。"

李苦禅 大写意花鸟画论

# 论画鹰

## 一、画鹰法

　　"外师造化，中得心源"乃中国绘画传统的精髓。余少时幸得白石恩师启示，初师国画即陶冶于乾坤造化之中。蒙恩师赠诗，谓余"深耻临摹夸世人，闲花野草写来真"。（1924 年）

　　当是时，余笔下画材并非"有闻必录"，乃择选近余性情者反复写生，深入研讨，以理绘形，以意取神，兴酣之际，造化"无形"融于我心，意象"无意"浚发于灵台！凡苍鹰、灰鹭、鱼鹰、寒鸦、八哥、山雉、沙鸥……常来笔端。而足堪舒意畅怀者当属雄鹰为最也。

　　鹰之为物：威猛雄健，袭狐鼠，奋苍穹，展羽翱翔于云霄之间，驻足独立于天峰之巅。形踞一隅而神往河汉，敛翼一时而抟击万里……故余笔下之鹰，已将鸷、雕、鹰、隼之属合于一体，显其神魄处着意夸张之，无益处毅然舍弃之。

　　须知，在大写意的传统造型观念中，从不追寻极目所知的表象，亦不妄生非目所知的"抽象"，乃只要求"以意为之"的意象。昔白石翁画虾，乃河虾与对虾二者之惬意的"合象"。世间虽无此真物，而唯美是鉴的观众却绝无刻意较真的怪异；余常书"画思当如天岸马，画家何异人中龙"：我等画者实乃自家画的"上帝"——有权创造我自家的万物；意之所向，画之所存。余画雄鹰，乃胸中众鹰之"合象"——庄生之大鹏是也！

　　"大鹏"既生，遂淋漓落墨，信手涂抹，随意泼洒，实则笔笔皆须"写出"而非"画出"。写者，以书法笔趣作画者也。昔梁楷、法常、青藤、雪个、老缶、齐翁无不如此。故余常示学生云："书至画为高度，画至书为极则"，若此，则笔墨不唯现出雄鹰之美，亦笔笔生发其自身"随缘成迹"的墨韵之美。写意笔墨倘臻此境，直可"肆其外而闳于中"矣！然庄子云："既雕既琢，复归于璞。善夫！"如上一切劳心用意，流年一切笔下功夫，皆须寓有意于"无意"之中，蕴

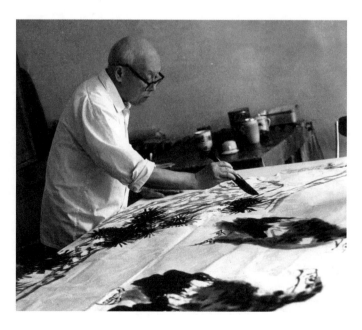

李苦禅以八旬高龄，应邀义务为中国历史博物馆（今国家博物馆）作丈二巨制《群英图》。此画从未见到展出与出版，今不知属于何处。幸留此影，尚现大半而已。（编者注）

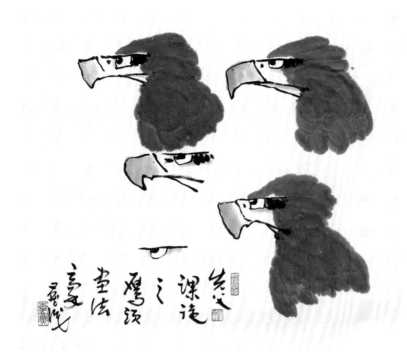

鹰头画法　60.5 厘米 ×64 厘米　1980 年

　　苦禅老人强调：大写意画的造型一定要依题材而性情去夸张。例如画鹰要将嘴、眼画成长方形，或让嘴勾更尖并加一小齿状，才显出猛禽的雄壮威武。尤其点睛，半藏于眉弓下，并以两点夹出眼神光来，益显瞵瞵有神，此为将西画突出"眼神光"画法融入写意画的首创之法。

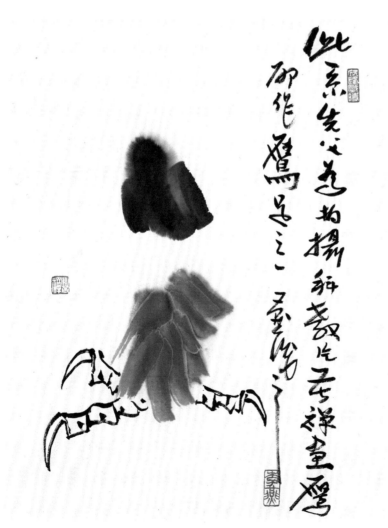

鹰爪画法　69.2 厘米 ×42 厘米　1980 年

　　写腿毛须蓬松，写足爪须以金石笔意简练勾出，由此对比，加强了不同结构部位的质感。切不可从头到尾全用相似的笔墨技法。

## 二、画鹰步骤

1. 侧锋从鹰背下笔，勾出翅肩，再侧锋抹出肩羽。

2. 肩羽下勾出白羽；真鹰无此白羽，苦禅老人以此让"高光"合理化，以增鹰体的重量感。

3. 白羽下继续抹写小飞羽与大飞羽，完成鹰翅。

4. 两鹰翅应画得近宽远窄，才有透视的体积感。尔后抹写尾部。

5. 尾下以干笔略勾出尾下托羽。以上抹写皆用浓墨，益显厚重。

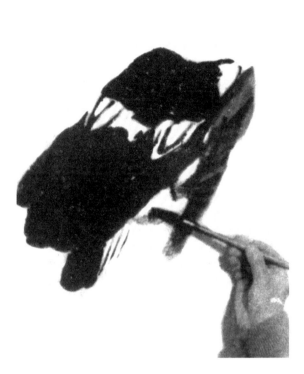

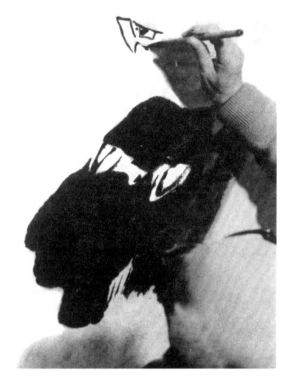

6. 以略淡些的水墨抹写出鹰的胸、腹、大腿，愈往下，水分愈少，可表现鹰腿散毛的质感。

7. 画禽鸟多是先画身，后画头，再与身相连接。画头是以中而略侧的笔锋勾出鹰的眼与嘴，并夸张成近乎方形，以显阳刚之美。点睛则一改古人一点为睛，乃以两点浓焦墨点出眼神光来，显得瞳瞳射远。此法与身加白羽、肩头留白一样，都是将西画之法有机融合到大写意技法的典范。

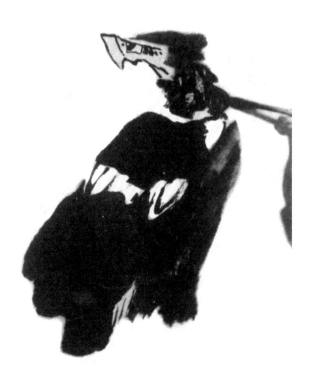

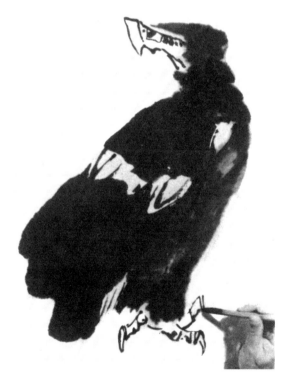

8. 勾完嘴眼，再以浓墨自头的顶、枕、下颌（喉）至颈部抹写，连到鹰体。

9. 最后勾出鹰的足爪，只画一足三爪即可基本完成一只鹰的意象。尔后再酌情加山石等环境配景。

李苦禅 大写意花鸟画论

有法于"无法"之内，方能浑然一体，步入化境——笔飞墨舞之时安知鹰为我耶？我为鹰耶？

又闻，贤者因时而行藏，灵禽择枝而栖宿。若鹰之伦，非松柏巨石而不栖，非同族本属而不侣；伴流云，瞻群峦，聆瀑音，屏碧嶂，英视瞵瞵直射斗牛，振羽熠熠反照青辉……直如猛士配虎贲，骋龙骏，临沙场，方益显气壮山河之雄魄也！而曾见有人以牡丹配鹰成画，直如置壮士于闺阁之中矣！忆白石翁每语余曰："通身无蔬笋气者勿画笋。"以之参诸画鹰能不悟乎？

诗人"缘物寄情"，画者亦如是。但不可释之为彰明昭著的图解，更不当流之于曲意穿凿的陋习。观画思人，思人观画，三复如是，则不难感到林良鹰的古穆，八大鹰的孤郁，华喦鹰的机巧，齐翁鹰的憨勇，此所谓"画如其人"是也。

余一生坎坷，饱历沧桑风云，至老年才得欣逢盛时……胸中所快，唯期祖国励精图治，奋发振兴！是以笔下雄鹰乃日趋增多，或展于公共场所，或刊于书报，或赠于朋友……时人谓余画鹰尚有"时代气息"，余不自知，唯愿于"鹰"之上，多题"远瞻山河壮"之句，"鹰"当会我意矣！

（1983年于北京）

## 李苦禅不同时期的画鹰创作

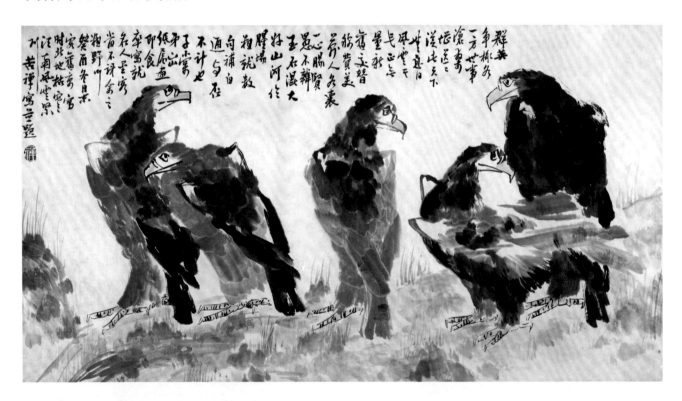

漫画群鹰图　64.5厘米×118厘米　1933年

此画作于1933年，作者目睹国家动乱无休，痛惜无奈而作此。平生画鹰皆寓"英豪"，而唯此幅例外，鹰之眼神姿态皆寓贬意，故称"漫画"。作者认为写意花鸟不宜只表个人之闲情逸志，在国难当头之际，应如明季徐文长，抗倭卫国，及半百自恨报国无门，唯国运动落之秋，与显争之铁骨而怒目凶顽。

释文："群英"争挑合，世事沧桑堪茫茫，从此天下无息日，风云未干戈正无量，新旧庆换称赞美，万人和怀一心肠，贤愚不辨玉石混，大好山河作腥场。

粗就数句补白，通与否不计也。子棠弟出纸嘱画，即食卒写就，名人墨客当不讨余之粗野耳。癸酉冬月末，客旧京写。时北地枯寒，江南风云紧洌。苦禅写并题。

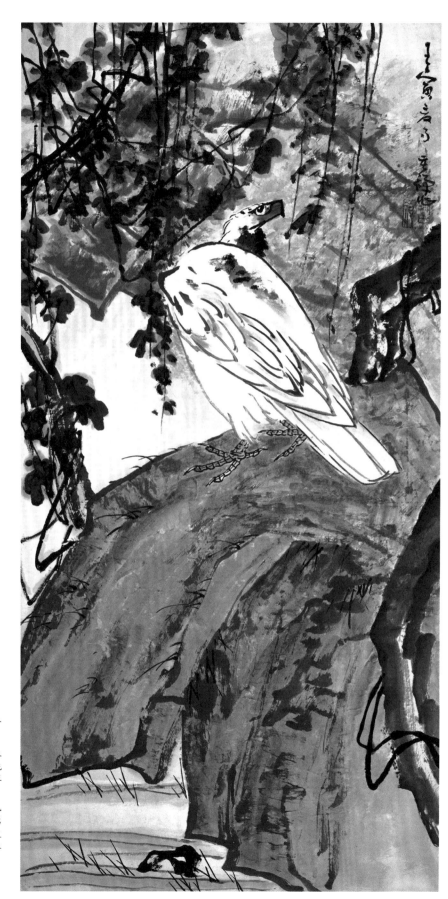

碧涯白鹰　139厘米×70厘米　1962 年

　　此画是作者"中西合璧"而不露相，
画法痕迹自然弥合之代表作。通幅青绿基
调，是在传统"青绿山水"技法基础上施
以自制的未提纯的石绿颜料，它认为这样
的石绿所呈复色效果，宜统一通幅色调；
它不鲜不跳，宜表现山崖古藤间的荫润气
氛，同时也衬出了鹰羽之白。至于在白鹰
下颌与背上略施以墨，是为了显得白羽更
白。他谈及此处联系到自己画的黑鹰，体
中加白羽是为了显得黑鹰更黑且重，说：
"看看太极图，无黑便无白，黑中有点白，
白中有点黑，这道理无处不可妙用啊！"

李苦禅

大写意花鸟画论

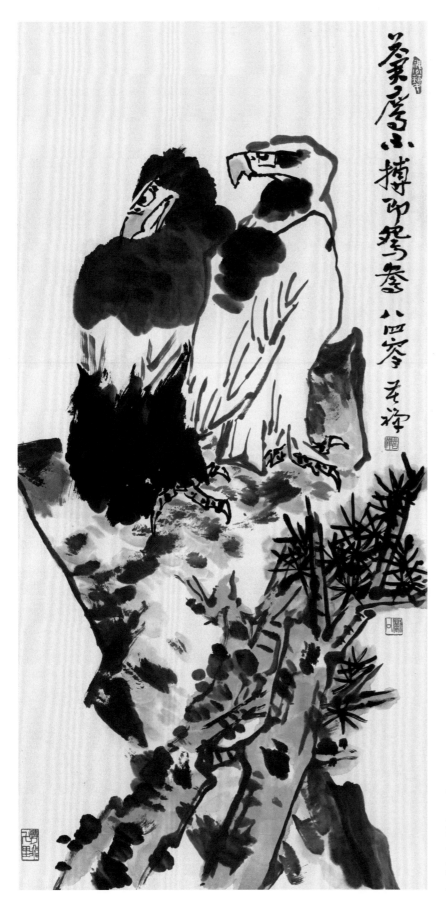

黑白双鹰图　136.3厘米×67.5厘米　1981年

　　"苍鹰不搏即鸳鸯"原是作者恩师题画双鹰之句，作者亦多次题之。画中题词为：苍鹰不搏即鸳鸯。八四叟苦禅。作者曾以如此处理黑白二鹰相邻之画面，讲道："黑鹰身上加白羽，白鹰身上加黑羽，阴阳相生，生趣在兹，不正如'太极图'之理吗？此★用之者章法，自可'计白当黑'，生机盎然。"

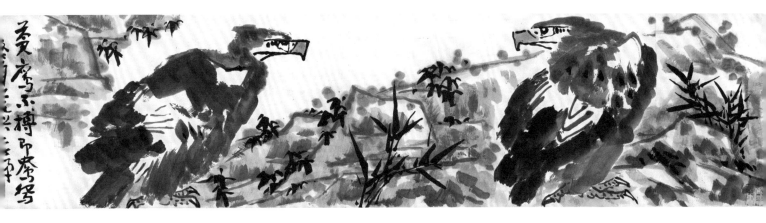

双鹰图　28.5 厘米 ×120.3 厘米　约 1973 年

释文：苍鹰不搏即鸳鸯。冬月遣兴，苦禅。

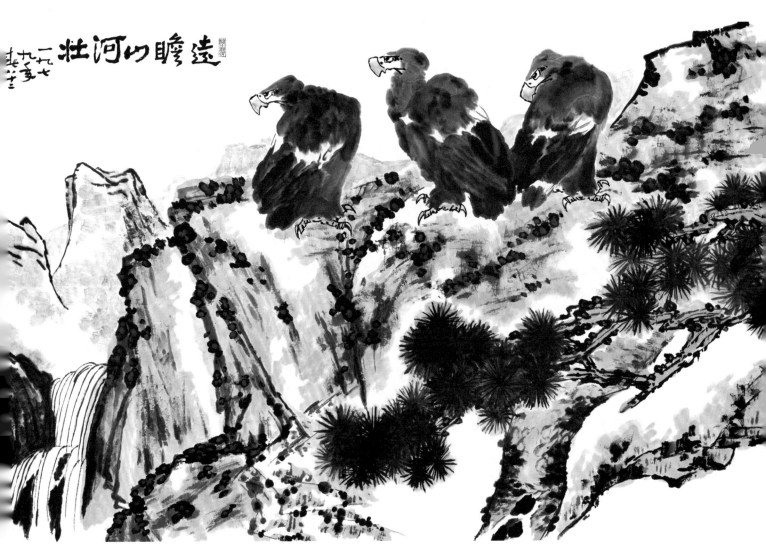

远瞻山河壮　305 厘米 ×190 厘米　1979 年

释文：远瞻山河壮。一九七九年春，八十二岁苦禅。

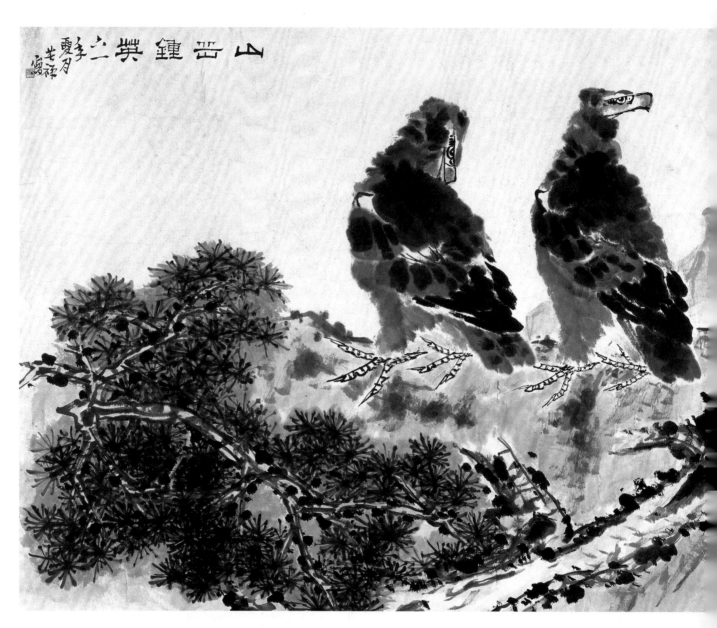

山岳钟英　146 厘米 × 362 厘米　1961 年

　　释文：山岳钟英。六一年夏月，苦禅写。
　　编者按："山岳钟英"四字特请齐白石篆刻之奏刀代笔弟子刘水庵先生所书。

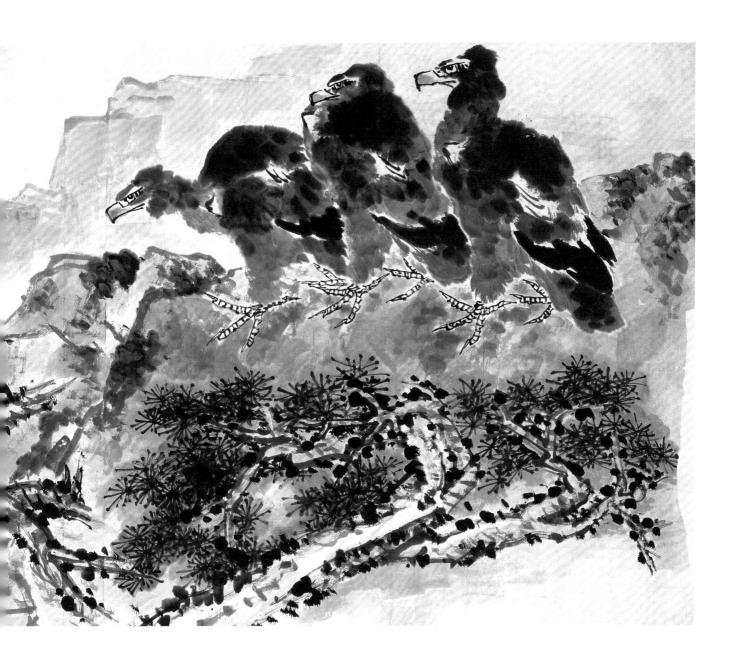

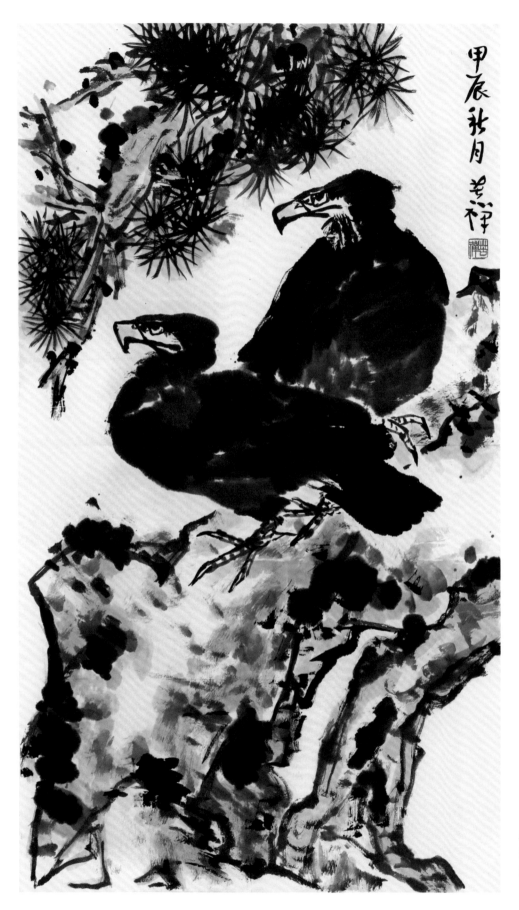

松石双鹰图
122 厘米 ×69.6 厘米
1964 年
　释文：释文：甲辰秋月，苦禅。

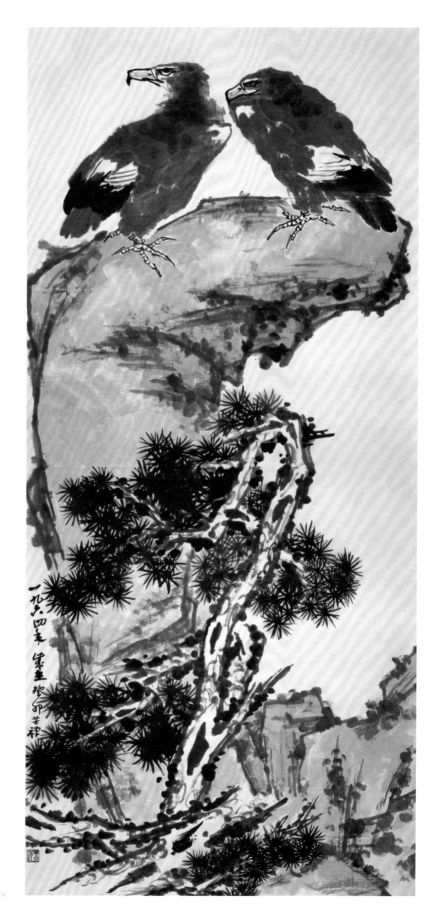

松崖双鹫图
310 厘米 ×145 厘米
1964 年

释文：一九六四年，岁在癸卯，苦禅。

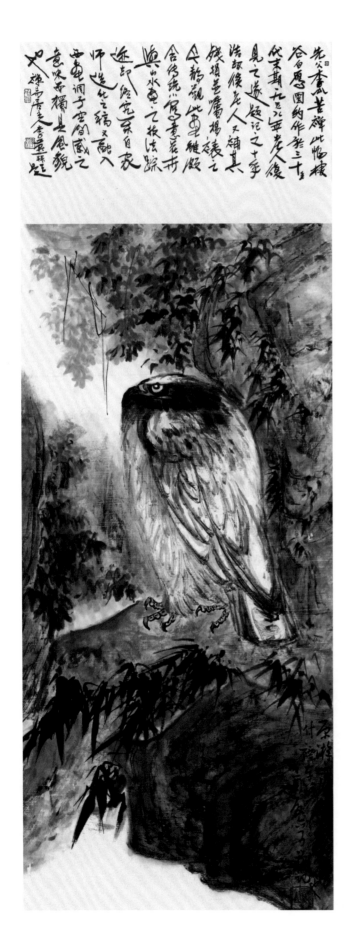

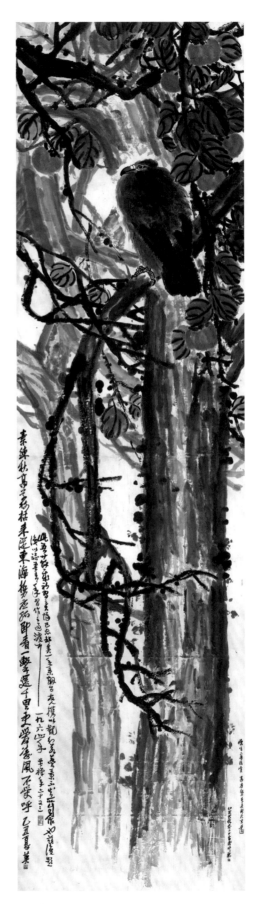

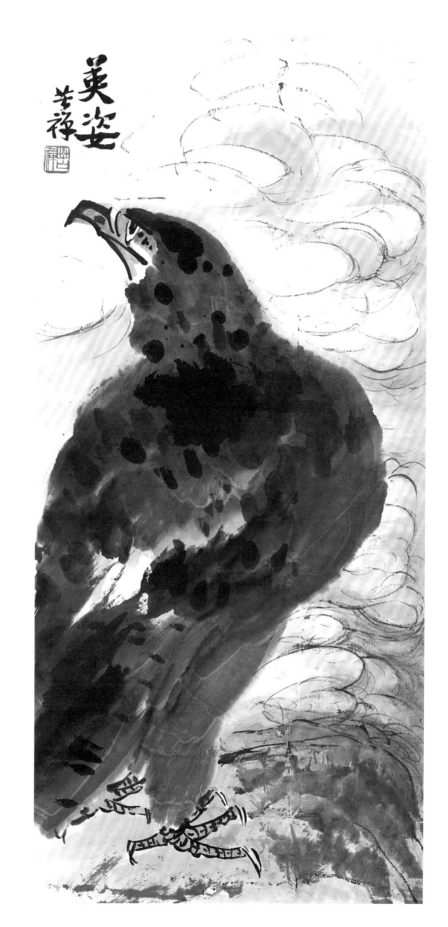

（左页图一）栖谷白鹰 92.6厘米×42.3厘米 1957年

此图约作于30年代末期。1958年，老人复见之，遂题记之。今静观此画，虽颇含传统小写意花卉与山水画之技法踪迹，却终究系自家师造化之稿，又融入西画调子空间感之意味，而独具风貌也。禅易居主人李燕拜题。

（左页图二）霜柿秋鹰图 384厘米×93.5厘米 1925年

此画是到目前为止所发现的李苦禅最早的巨幅作品。1964年，苦禅老人赴烟台博物馆参观，得见此画，感慨系之，即题两行以志当年此作。更有其恩师齐白石为之题签，尤为珍贵。1925年，李苦禅年仅26周岁，作大幅写意画即有如此魄力。读其当年所题诗句，来日"一击千里"之志可见端倪。

（本页图）英姿图 97厘米×45厘米 20世纪30年代中期

此画作于抗战岁月，几乎从不爱画背景的苦禅老人，在这幅雄鹰身后渲染了烽火连天的气氛，又以青绿山水法以寓祖国大好河山之意，愤然昂首之鹰，又以"英姿"点题，更彰显了抗战必胜的信念。

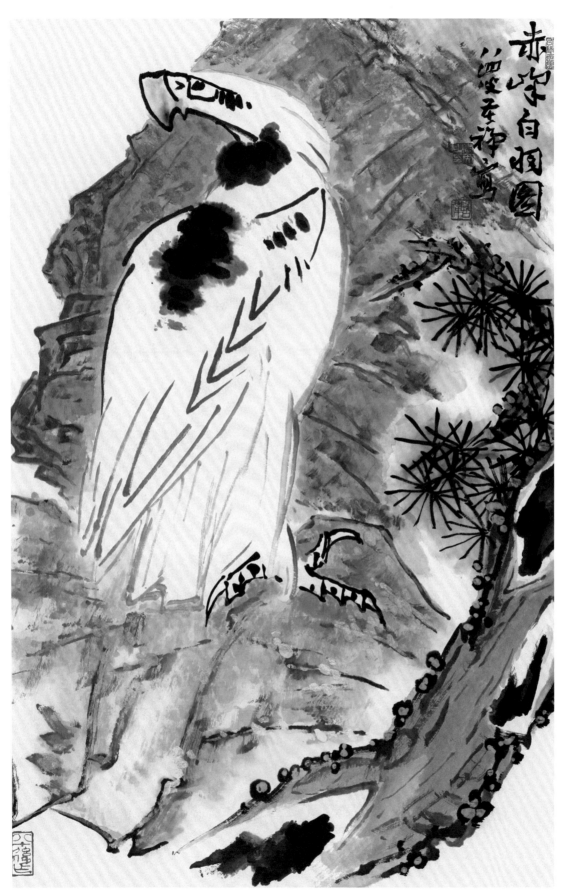

赤峰白羽图
95.5 厘米 × 63 厘米
1981 年

在拍摄教学影片《苦禅写意》的过程中，苦禅老人为留下各种设色技法，特意演示了"金碧法画鹰"的过程，用以展示苦禅老人创造的一种技法，即将传统的金碧山水的设色法运用到大写意花鸟画中。此幅仅存世一件，以影片记录为证。图中题词为：赤峰白羽图。八四叟苦禅写。

# 附：同题材变体画教例

同一组题材以不同的构图安排，谓之"变体画"，此概念于 20 世纪 50 年代初来自西方与俄罗斯，用之于中国美术院校学和创作。但是，这种观念在中国写意画中早已有之，而且在大师们的创作实践中充分表现出来。"变体画"的核心涵义在于"变"，苦禅老人的"秋味图"题材颇多，但皆不相两只，意在以此教导学生，要善于变化构图，避免重复相似的稿子。在国家文化部安排拍摄的教学影片《苦禅写意》之中，苦禅老人即以动画形式，生动地表演出菜、蟹、菇三者在互动中完成构图。

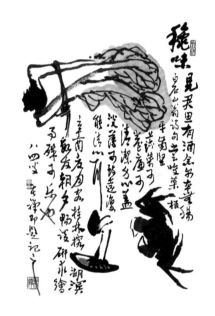

秋味图　66.7×45 厘米　1981 年

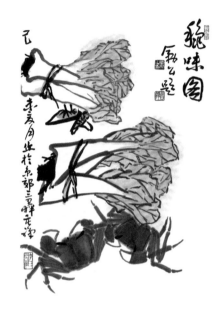

秋味图　69×45.5 厘米　1979 年

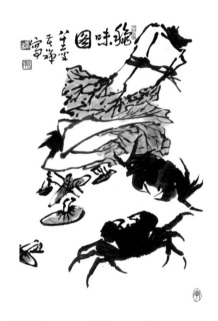

秋味图　69×46 厘米　1979 年

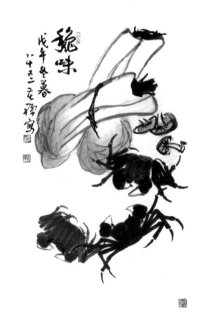

秋味图　83×50 厘米　1978 年

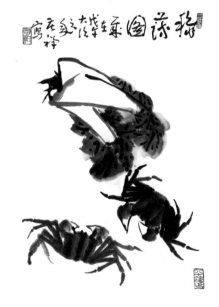

秋蔬图　68.3×46 厘米　1978 年

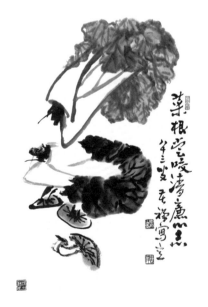

菜根常咬清廉心志　68.5×45.5 厘米

李苦禅
大写意花鸟画论

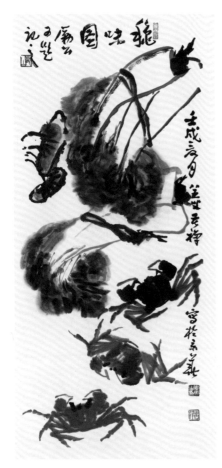

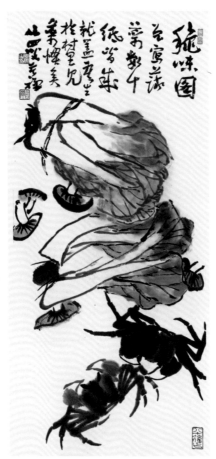

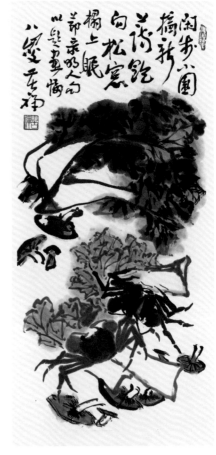

秋味图　98×39.5 厘米　　　　　秋味图　96.2×44 厘米　　　　　蔬蟹　96.5×45.2 厘米

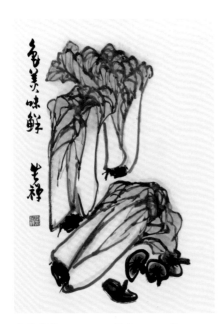

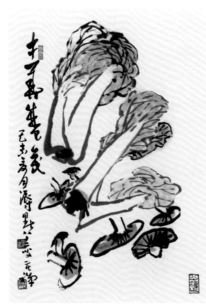

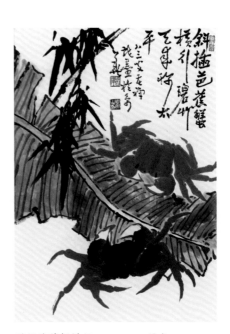

色美味鲜　66.5×43 厘米　1978 年　　才华盛茂　69×46 厘米　1979 年　　斜插芭蕉蟹横行　67×44.6 厘米

# 中 篇
## 「绘画与修养」

## 关于书法

"楷书"字义是"楷模书体",即一个时代的书写楷模,所以可以称篆是秦的楷书,隶是汉的楷书……

练字须有楷模,就好像咱们从小学父母说话,都是从前辈那儿学来的。练字、学书法也是一个理。比如可以第一步写汉隶古篆;第二步写晋唐楷书、行书;草书是书法艺术最高的发展,尤其是"狂草"气魄最大,艺术性最高。我收藏了一副明朝书法家的草书对子,写的是"酒渴思吞海,诗狂欲上天",那草书就有这种气魄。

有一次我在王府井画店书法门市部看到一个外国人,在我的草书大条幅前一个劲地看,我上去问他:"您能看懂中国字吗?"他说:"我一个中国字也不认识。"我问:"那么您在看什么呢?"他说:"我觉得这里头有音乐的美。"我乐了,说:"您在观音哪!"你看,中国书法里有"观音"。

吴道子画佛光,一笔一个大圈,不用圆规。后来,画家画佛光、画月亮也是一笔圈成,又圆又活,没笔上的功夫、书法的功底干不了!

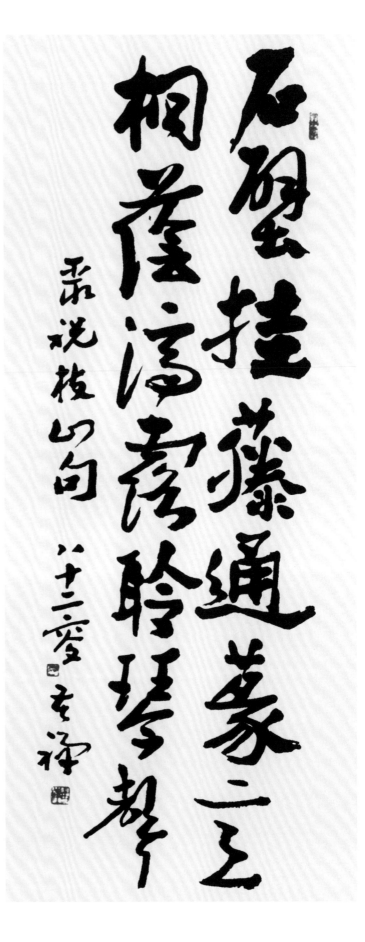

石壁挂藤通篆意,桐荫滴露聆琴声
202 厘米 ×40 厘米
1981 年

　释文:石壁挂藤通篆意,桐荫滴露聆琴声。录自藏祝允明联句。八十二叟苦禅。

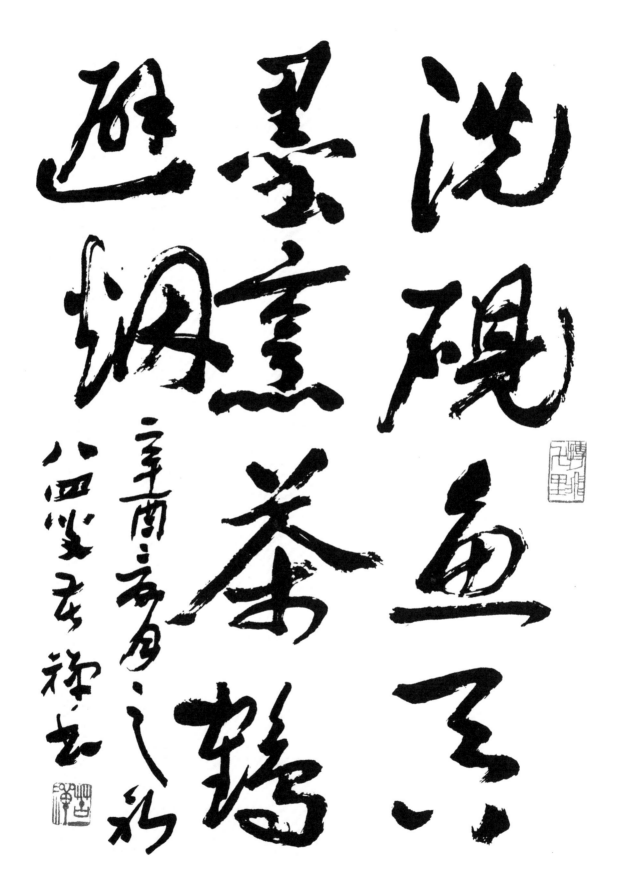

释文：洗砚鱼吞墨，烹茶鹤避烟。辛酉夏月之初，八四叟苦禅书。

用笔要体会"无往不复""无垂不缩"的力量，这是《易经》上的道理，不练书法体会不到，反倒用笔无力、浮漂，要不就僵硬、板滞。

书法必先有人格，才有书格。书法是一辈子的功夫，不可间断。不练书法，很难画中国画，更别说作写意画了！欧洲人是"画画"，中国人书法入画，高了，是"写画"，不说"画兰画竹"，只说"写兰写竹"，又说"一世兰，半世竹"，从兰竹上最能看出书法的功力和修养。八大山人的书法是王羲之以后第一人，所以他的兰、竹非常高逸，写出的荷秆也是"绵里藏针"。

京剧是中华传统文化艺术之综合，故不知京剧无从画好中国画。京剧剪裁时空，虚实相照，藏露相生，如同国画构图；京剧手法洗练，造境幽深，美入写意，近似国画笔墨手段。方寸之地，变成人间大宇宙，舞台上纵横俯仰，动如疾风，静如止水，一招一式，曲中有直，直中有曲，构成千姿百态的画面。

京剧是写意的戏，写意之理当在其中，不知京剧就很难明了写意画。所以在1930年，我在杭州艺专教国画的时候，率先把京剧艺术带到写意画课的教学上来，师生自报角色，我演武生武花脸，程丽娜（刘开渠先生的夫人）演老生……不卖票，自演自观摩，师生同台，又不分台上台下，不为票戏不是玩，是亲身体会这写意美的道理。那年月，力倡"美育"的蔡元培先生就主张把戏剧领进校园。我先把京剧领来了。

（1957年11月3日中央美院学生记于国画系教室）

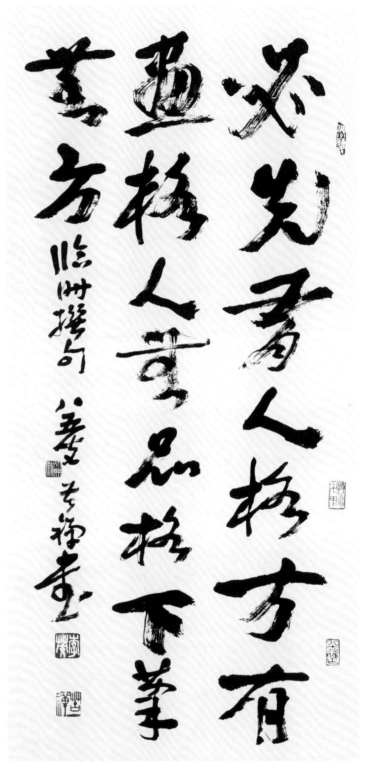

必先有人格方有画格，人无品格下笔无方

释文：必先有人格方有画格，人无品格下笔无方。临时撰句。八五叟苦禅书。

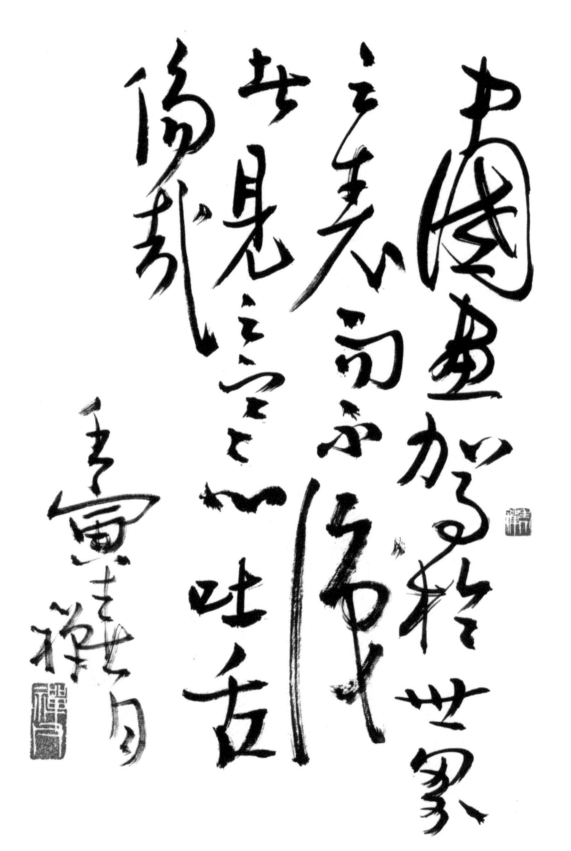

中国画驾于世界之表
66.5 厘米 ×44.3 厘米
1962 年

释文：中国画驾于世
界之表，而不识者见之
寒心吐舌，伤哉。壬寅
春月，禅。

编者按：当时有人
盲目崇外，攻击中国画
"不科学""落后"，
李苦禅即书此赠予学生，
足见其文化自信之心一
以贯之，从不动摇，并
以此思想教导学生们。

## 书画一体观

书至画为高度，画至书为极则。我的字是画字，我的画是写出来的。齐老师的月季有一幅画得最好，完完全全是用草书笔法蘸洋红写出来的，再用淡红一破，味道高妙得很！梁楷那衣纹全都是用草书写出来的！青藤是草书笔法入画。八大山人是用《瘗鹤铭》写王羲之，以篆笔写《兰亭》，又入了画。赵之谦用魏碑笔法作写意，吴昌硕用石鼓文笔意入画，齐老先生也如此，不过他练的是《汉三公山碑》《吴天发神谶碑》和李北海的行书。不练书法就别想画好写意，这书法一门，是活到老，练到老；因为写意，写意，它笔笔全都是写出来的！若没书法底子，只是画出来，描出来，修理出来，便没魄力，不超脱，显得俗气。

中国画艺术性很高，仅以写意画而论，你看它不但形象美，连造型的笔法都很美，书法艺术之美都融合进去了。书法艺术是我中国独有（后来传到日本等国），用书法艺术手段去作画也只是中国独有（后来也传到日本等国），而且中国书法艺术与中华民族历史一样悠久，内蕴极其丰富！不下苦功夫研究怎么行？咱们祖宗真了不起！把实用性的写字变成了一门高超的艺术而独立于世！

临摹碑帖是李苦禅每日的"功课"，晚年亦无稍解

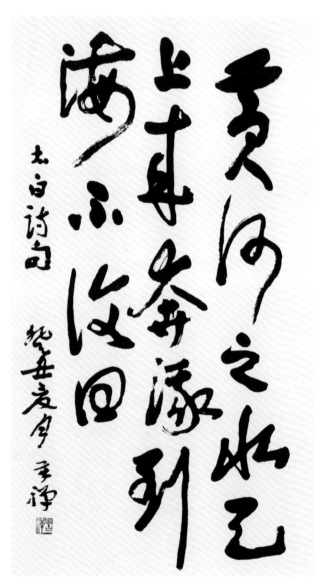

黄河之水天上来　奔流到海不复回
158 厘米 ×94 厘米　1973 年

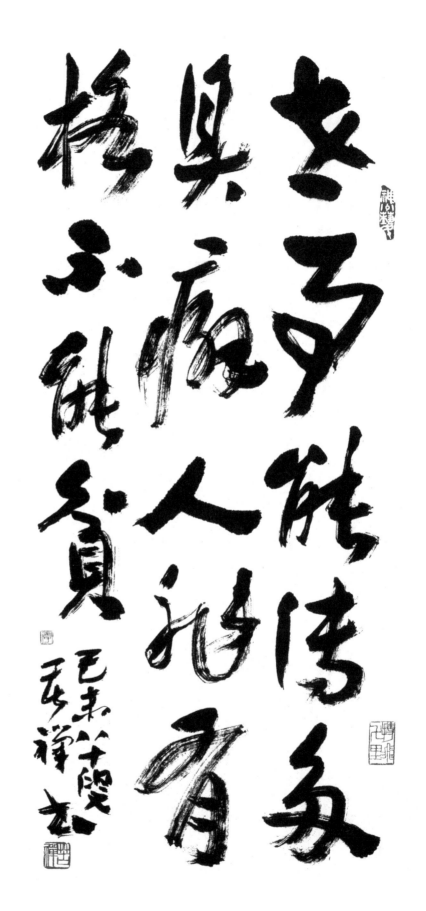

世事能传多具癖 人非有格不能贫
95 厘米 ×44 厘米
1979 年

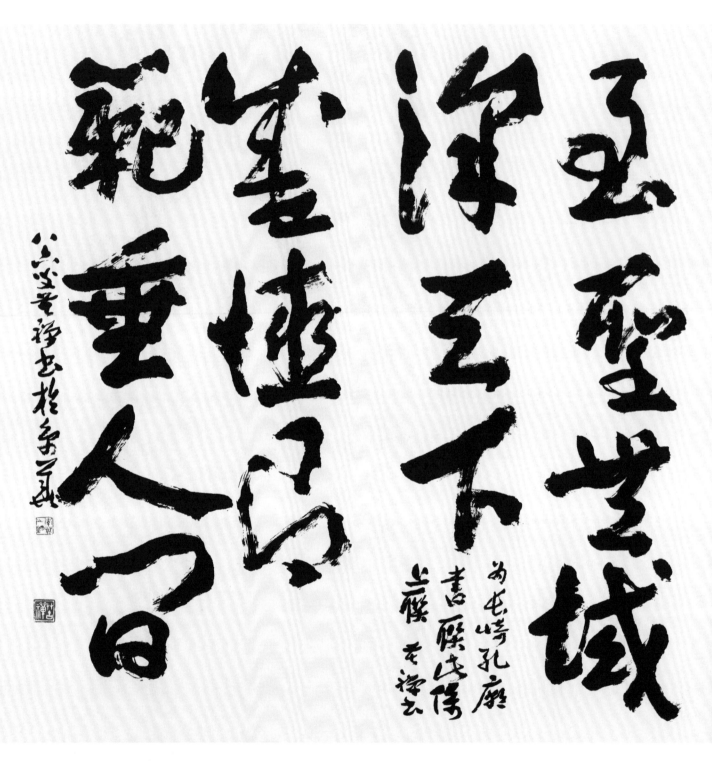

至圣无域泽天下　盛德有范垂人间

177 厘米 ×87 厘米　1983 年

书法艺术大致可分三类：一是书家字，二王、颜、柳、欧、褚等家与摹写他们和摹写古金石文字者即如是；二是作家字，以文学修养化入字中，写来不俗，自有一番情趣，如欧阳修等文人之字即如是；三是画家字，潜画意于碑帖功夫中，字为画所用，画为字所融，字如其画，画如其字，自有一番独特风貌，诸文人画家的字即如是。

就书法艺术本身而论，中国的书法艺术中，数狂草的艺术性最高；狂草与写意画有意无意地结合就提高了画的艺术性，因为空间艺术向着时间艺术去靠拢便有韵律感。楷书多求规整匀齐，固然很整很稳，但中国书法艺术的最高度还是狂草，狂草简直像音乐。

我曾见过一幅明代雪蓑道人的一笔书，虽草得难以辨识文字，但感到有调子有韵律感，于是我就买来收藏了。"北派"书法艺术所追求的金石书迹是在长期的自然剥泐中，变成一种变化多端却非常含蓄的形象，这含蓄的变化就很有韵味。既要多多体会狂草那龙蛇竞走的风神，也要常常体会金石拓本那藏龙卧虎的蕴藉，久而久之，会自然融汇于笔端。

没有中国的书法艺术就没文人写意画。书法艺术对于一个写意画家来说，既是基本功之必需，也是一种高度的艺术修养条件。西汉扬雄关于"书为心画"的观点是非常伟大的。务须采究其中的美学创见：融时间艺术于空间艺术的道理。

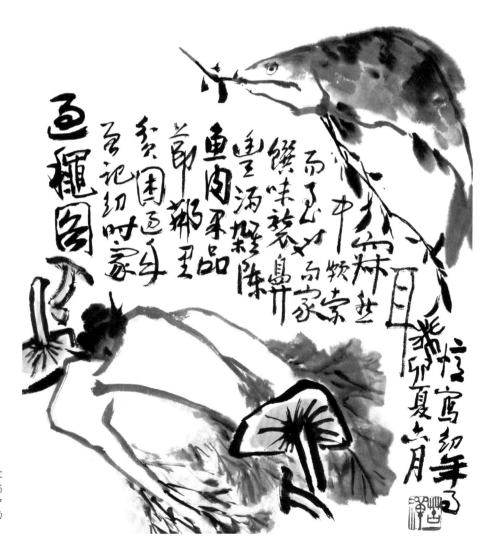

过秋图
65 厘米 ×60 厘米
1964 年

释文：过秋图。曾记幼时家贫困，过年节邻里鱼肉果品丰满杂陈，馔味袭鼻而至也。而家中颜索寂然耳。癸卯夏六月忆写幼年事。

# 关于修养

写意画是高度的画，它最强调悟性，越到后来，想得越多而下笔越少。这是很高的艺术要求，需慢慢去体会，但从一开始就要留意各方面的修养条件，若这些条件不具备，老来画也高不上去。因此，万万不可只顾画画而胸无点墨。有些画工、画家的功夫不得了，但因缺少文化修养便生俗气、匠气。文人画高就高在以诗作画，以文采领画。我们要学画匠们的功力，学文人画家的修养，二者合而为一就厉害了。画画写字之外，文学修养顶重要，要不然何以称文人画呢？至于其他方面的知识修养自是无穷无尽的，如金石、传统戏曲、曲艺、音乐、舞蹈、历史、美学、哲学、地理、风土人情、传统武艺、外国艺术、自然科学知识等等，量时间精力而学，多多益善。

古人讲要行万里路，读万卷书，是说一要有生活体验，二要有多方面的知识修养，其作品才会不同凡响。明代唐伯虎跟他老师周东邨学画，不久就超过了老师，他的画比老师的画还好卖。但在唐伯虎那个时代，他周围的买主多是具有高层次文艺素养之士。正如京剧演员凡敢去烟台唱京戏的、能在那里叫好的，都是高水平的！因为烟台戏迷多而且尽是真正的行家。于是周东邨就常给这位徒弟代笔。有人问周东邨："你徒弟为什么比你画得好？"周回答："就因为他比我多读了五车书啊！"你们看，学富五车的唐伯虎竟超过了老师！当年吴昌硕拜师于任伯年门下学画。任伯年很会识人才，很有预见能力，他对吴昌硕说："你一画就会超过我的！"因为吴昌硕的金石、书法、文学修养很高，有此根底，自然一画格调就高。后来，果然他的画就是比画家画高一筹，是文人画！

李苦禅的部分藏书

李苦禅为探讨金石学与金石审美所用的部分参考书

李苦禅所藏金石原拓本甚多，从先秦至唐宋已达 200 多种。此《魏·曹真残碑》系唯一记诸葛亮与魏吴战事者，书法与金石学价值极为特殊。

兰石八哥图　70厘米×69厘米　1981年

释文：野兰人不知，香逸自远扬。辛酉秋月于京华，写以自慰。八四叟苦禅并题记。写意之难处，在无墨处求画，八大山人之绝妙即在此耳。壬戌秋月，检旧作复题之。八五叟苦禅。

其实古代大写意画家多是文人。王维"诗中有画，画中有诗"；青藤能诗善画，画有诗意，诗也绝妙！要以诗词歌赋的胸襟去作画，不是仅仅会在画上题段诗就算有文学修养了。历来酸秀才做诗甚多，既不能入画也不堪题画，更有并无文采者买本古人题画诗，画菊找咏菊诗题上，画竹找咏竹诗写上，徒有形式，反而更加俗不可耐。不体会杜诗"两个黄鹂鸣翠柳，一行白鹭上青天"的诗中画境，径直画出，反而俗陋得很，如同图解，了无诗意。我最爱读王勃那两句"落霞与孤鹜齐飞，秋水共长天一色"。多有气势！可一照样画出便砸了！那李白的"黄河之水天上来"又如何画呢？不要去画，读它是为了体会那种磅礴气势。读多了李白、东坡的东西，胸中自有大写意的气魄。《长恨歌》那"回头一笑百媚生"是画不出来的。《春夜宴桃李园序》那"天地者万物之逆旅，光阴者百代之过客"，寥寥数字，概括无限空间与时间，多大的气势啊！要你画出来吗？不是，是要你去体会，是为了"养气"。这种好作品读多了，胸中气质自然就变化了。八大山人的画并不多题什么诗，却自有一种诗境。再看那清朝如意馆的画，题诗的可不少，却庸俗不堪！要多读些书，特别是历代公认的好的文学作品，可以陶冶自己的艺术气质。

作画始则在"形而下"做功夫，高则入"形而上"，要在哲学、美学方面下功夫，为了加强"美的悟性"，需要多读古人的书论、画论等文艺论著。不可小看这类书，其中有很多启示咱们创作的道理，常常被人忽略。古书有云："盲人骑瞎马，夜半临深池。"将诸种险的因素合在一起，令人毛骨悚然。作画亦如是，为了体现一种美、一种力，也可以将数种美的因素、力的因素组织在一起，表现力就强了。在某种意义上，论艺术性，音乐比诗高，诗比书法高，书法比画高，因此具有前三者修养的人作出画来格调自然就高，这样的画竟可带有一些时间艺术的意味，那是更高的艺术了。

一切美好的东西都可当成自己的修养条件，不要轻易放过，当然不会有什么门户之见，更不会"闭关自守"，看罗丹的作品，那简直是"见笔见墨"的写意雕塑，统观大气浑然，细察不失精微，一头、一手，每一块局部，艺术性都很高！他的雕塑绝不是修磨出来的，而是"写"出来的，其手

荷鹭栖鸭
102.5 厘米 ×34 厘米　20 世纪 40 年代

段过程之美都留在作品上！看那铸了铜的塑像还留着抹、捋、按、压的手痕指印啊！鲁本斯的每一个人体都蕴含一种俟机可发的力，而群体则形成一种牵动观者心魄的合力。（编者按：李苦禅早在1930年就将"写意雕塑"的概念率先引进了中国最高美术学府杭州国立艺专，并融入了大写意课的教学实践。但遗憾的是，1934年由于他公然为被捕的进步学生张丁、凌子风做保人，救他们出狱，遭到当局停聘。从此他再难有机会实践这种超前的教学，只能在平日的国画课上向学生讲。）

画史不公平啊，中国历代无数艺术性很高的作品皆出自民间画工之手，论艺术，他们本不比欧洲古代的大师们逊色，但几乎统统无名于世！他们自有一整套办法，你好好学还不见得学得会呢！我亲眼见的，他们只几个人就包揽一个庙，从抹墙到画壁画，从扎架子、裹草、上泥到塑像、着彩、开光，从刮梁柱、上腻子到油漆彩画、堆金立粉……什么都来得，可再看他们使的工具家伙却极其简陋，大多用完就扔掉，什么瓦片、破碗碴子、芦苇管儿、纸捻儿……他们生活也很艰苦，吃得坏不说，走到哪睡到哪……唉，竟能创造出如此伟大的作品！他们的办法和精神很值得我们学啊！在陕西民间美术展览会上，我拉着江丰的手兴奋地说："毕加索、马蒂斯一生追求的东西，这里早有了不少！他们要活着，准会来看的！"

一个画家的修养是没有穷尽的，就看你的自我要求如何。齐白石先生在老年见到油画时曾说："白石山翁素喜此种画，惜不能为，倘年未六十，非学不可！白石谨观题记。"（编者注：此系齐翁在留言簿上用铅笔所写。刊于1928年12月30日《世界画报》）

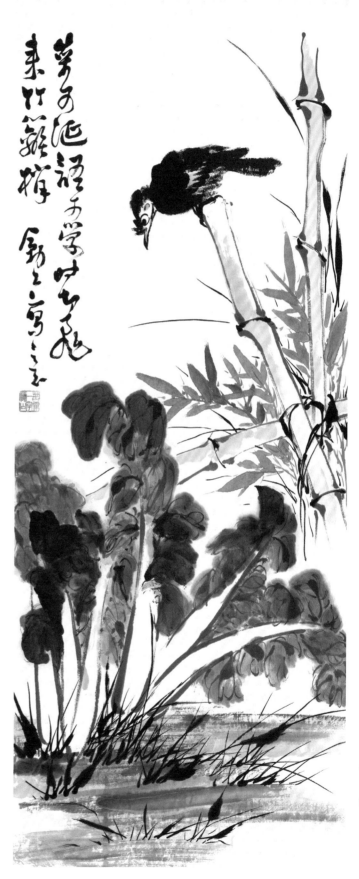

疏竹八哥图　124厘米×49厘米　20世纪40年代
释文：菜可咽，语可学，时却飞来竹蓠梢。励公写意。

李苦禅　大写意花鸟画论

# 无意无法章

"下笔有方""翰不虚动""意在笔先"是很重要的，否则，何异于狂涂乱抹？因此，他在教学中非常强调用法、用意的重要意义。他常讲："画思当如天岸马，画家常似人中龙。""做人要老实，作画不可老实，要如作战，兵不厌诈。例如，形容黄河只说'黄河之水远处来'就太老实了，李白说'黄河之水天上来'便有气魄。迁想方有妙得。"但是他又认为："画到一定水平之后每每作画忘乎所以，似乎无意无法了。青藤、八大的画似于不思不勉中信笔挥成。""我到老年，作画之前往往仅有个大致的意思，并无具体设想，待下笔之后再临机应变，逐步完成。甚至画前了无成意，更不想用何笔法，只是随心所欲，任意几笔，再依其韵致，收拾成幅，倒也天真活泼！有时在一种醉梦、幻想似的心境下抹成几幅，日后看来颇有趣味，也再画不出同样的了。正如怀素引许瑶诗所云：'志在新奇无定则，古瘦漓骊半无墨。醉来信手两三行，醒后却书书不得。'"这当是古人讲的"亡有所为，任运成像"与"荡迹不测"的创作境界吧？

黄庭坚说："于无心处画佛，于无佛处求尊。"我化而题画道："于无心处画荷，于无画处求美，则美妙至矣！"

实际这"无"并非"没有"之"无"，而是"有极"之"无"，因为写意画"既不追求极目所知的表象，也不追求非目所知的抽象"。它所追求的"意象"，乃是以一定创作情绪为制动的形象综合，如此综合之极即呈现一种"不自知"的自然创作心境。在此心境之下画的任何题材，既是它本身形象，又有什么别的形象的

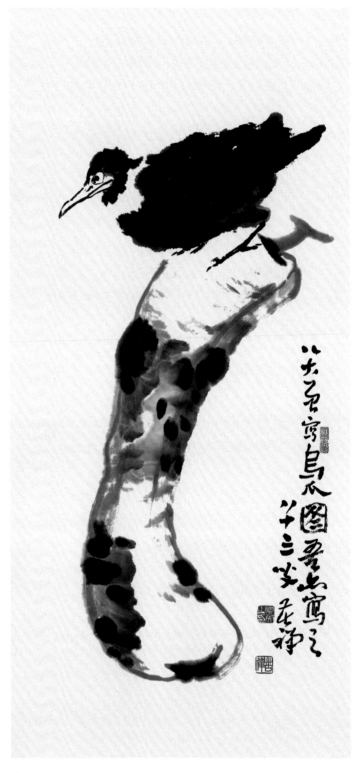

乌爪图
96 厘米 × 45 厘米　1980 年

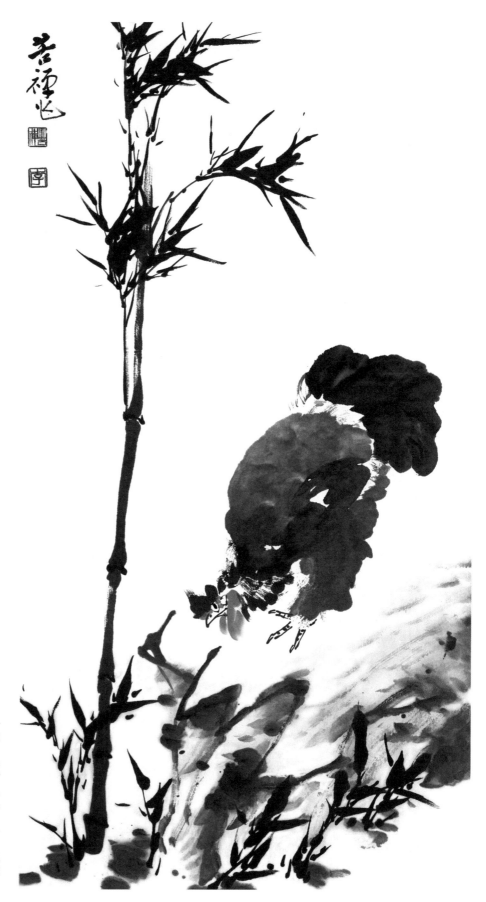

泼墨鸡竹图　152厘米×82厘米
20世纪60年代

　　此画是苦禅老人得意之作。画中劲竹
一如郑板桥题画竹所云"一杆撅天去不
知"，再加之下端小竹，冲天力度很大。
作者认为："画上一定要造成大矛盾的
力感而后统一之，显出大写意不大气魄。"
于是又挥写了一只硕大母鸡趋下的姿态，
所踞石坡亦势角斜下，止于苔点，通幅
大画形象，一上一下，极有力度。另外，
石坡后部，全然似空，但空中有物，乃
大写意特有的虚实相生之妙。

　　此画通幅，大胆融汇青藤与石涛笔
墨为己所用，浑然一体，成就的是自家
风貌。

融合；在此心境下的任何画法，也是自然流于笔下——对既有技法之类不自知的灵活的有机的运用，这"不自知"的"无"当然不是"没有"了。他钦佩石涛所云："至人无法，无法之法乃为至法"，"至人……受事则无形，治形则无迹，运墨如已成，操笔如无为，尺幅管天地山川万物而心淡若无（注意：是'若无'）者"。

当画到一定水平时，就形成了一套自己的成法，再往后就常为自己的成法所拘囿，"破不开，难进步"。这时只有"大胆胡画"一气才有可能突破成法——在"胡画"中又总结（取舍）出一套新的法子、路子，齐白石大师多次"变法"即如是。这"胡画"的当口真是既无成意又无成法，皆是依靠平日的修养功底，即时的乘兴感受率意为之的。

意在笔先，胸有成竹，功力深厚，法度完备，便愈画愈熟。太熟则俗，熟极求生才有味道，画到后来，好像不会画似的。板桥说得好："画到熟时是生时"，生得似乎笔先无意，笔下无法，画到差一点就坏了的地步才够火候！他又说："古来评画分几品：法度熟练之作为能品，刻意传神之作为神品，神品上乘为妙品（不可多得），妙品之上还有逸品。这逸品最高，它仿佛既不用心又不用力，虽出自手却浑然天成。青藤、八大的一些作品可入此品，是罕见的珍品。陈老莲说得好：'至能而若无能，此难能也。'"作画本是"外师造化，中得心源"，客观的东西需经过主观加工创作，"本之天而全之人""合于天造，厌于人意"（苏东坡语），正如石涛所云："以我襟含气度，不在山川林木之内。其精神驾驭于山川林木之处，随笔一落，随意一发，自成天蒙，处处通情，处处醒透，处处脱尘而生活，自脱天地牢笼之手归于自然矣！"

任何看来玄奥的境界都是可以通过有意有法——借助多方向的修养条件而逐步达到的，只是历来画家

年逾八旬的李苦禅仍热心为社会上的美术爱好者们讲述传统艺术

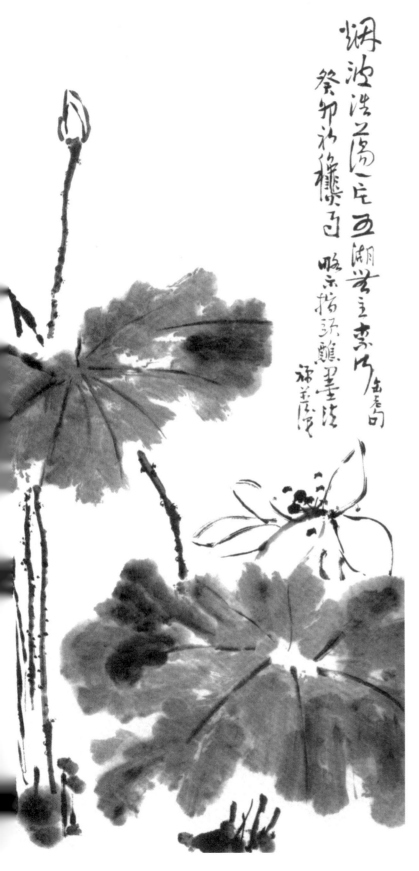

因受种种主客观条件所限，很少能臻此境界罢了。作画入手全靠有形迹可寻的法度（意在其中）进步，这是"形而下"的功夫；再往后发展就要靠"悟性"了，这就是艺术思想的功夫，需要多方面的知识修养，涉及美学、哲学，这阶段就是"形而上"的功夫。古人说："形而下者为器，形而上者为道。"借助"形而上"的素养就可能在画面的一般形象中体现出一些微妙的美。人雅气画也雅气，有这一点和缺这一点大不相同，差之毫厘，谬之千里。这微妙之处就在于它可引起观众种种"若即若离、若此若彼的美的联想而产生无穷的回味"。其中所绘意象形迹美引起回味联想，可称"神韵"，形迹之间关系美引起回味联想，可称"气韵"。二者统称之为"韵味"。他常以我国高超的烹调艺术来印证：菜为了果腹是"形而下"，而色、香、味的口眼鼻享受则近乎"形而上"。高明的厨师不但注重营养成分，更注意色、香、味，特别是味，"常在'清淡'二字上下功夫，慎用重味的调料。茶道也如是，大碗茶是为解渴，清淡的'龙井'才有细品的余味"。他更爱以传统戏曲为例证：只按板眼、唱词傻唱没意思，需在行腔用字的微妙变化间做文章，"言菊朋唱得似乎全不用气力，但细听细品极有味道"。

必先有人品而后才有画品，就因为艺术是作者人品、思想、性情的自然流露，甚至是无意中的流露。一切虚伪、卑劣的心术，庸俗的思想，皆与真美善的艺术格格不入。

指画墨荷

　释文：烟波浩荡一片，五湖无主奈何。缶老句。癸卯初秋月，略示指头蘸墨法。苦禅识。

　编者按：苦禅老人的指头画传世极少，此系其一。

李苦禅 大写意花鸟画论

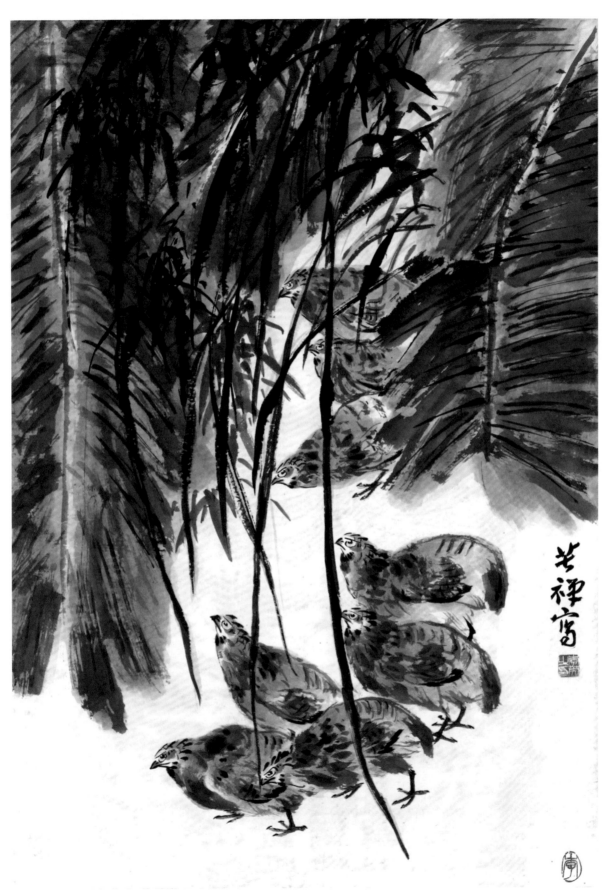

蕉荫群鹌鹑
90.5 厘米 ×63 厘
20 世纪 50 年代有

尝观在艺术之外过于"精明"者，其画总不免有浮华、浅薄、拘谨、凝滞与哗众取宠之气息，这是内在气质使然。齐白石老师在画画之外一辈子像个傻子似的，老来又常常天真得如同孩子一般，作出画来则笔笔拙趣横生，若天籁自鸣。

在香港讲学时，有人问到为什么古来写意大师常如疯子白痴？他说这除了要想到他们的社会处境之外，还可以从板桥的话去理解。板桥说过，学聪明难，从聪明入糊涂更难，难得糊涂。他有这种理想，但画上还没达到这种境界。他的竹无论是"胸有成竹"还是"胸无成竹"，其用意、法度皆很明显，而青藤的画才达到了"难得糊涂"。杨小楼的戏老年也如此，他的唱腔有时

仿佛离了板眼——似散又不散，那劲头很难拿啊！

唱戏、画画如种粮的，听戏、看画如吃粮的，我们有多少功夫都是后台的事，上了台可别叫台下的替你担心使劲。台后不管你流过多少汗，上了台就要恬然自若，轻松洒脱，干净利索，若咬牙瞪眼地打出手翻跟头，声嘶力竭地念唱，只管一招一式地走过场便没戏了，那显得霸气、粗野气。凡名角上场似乎全不用心、不用力，轻松自然，浑若天成，反倒令台下观众出神入境了。

在大自然中培养丰富的形象感，以便在绘画中有意无意地"移花接木"，综合创造。如在画浓墨荷叶

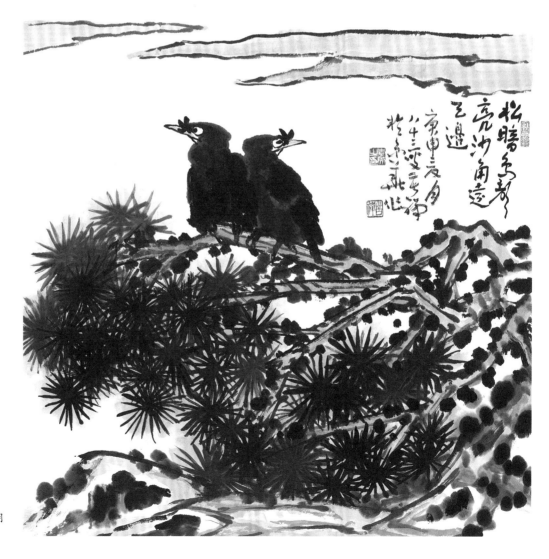

踞松八哥图
68 厘米 ×67 厘米
1980 年
　释文：松暗鸟声亮，沙角远天边。庚申夏月八十三叟苦禅于京华作。

时加进了烟云浩渺的感觉，则可以在荷之外别有一番"墨沈犹湿的生机"，而这种画外之妙常是不自觉而出的，若一味刻意求之，则"形迹尽露，气滞神凝，绝无气韵可言"。他认为过分强调任何技巧之妙就必流入耍弄技术而脱离内容的邪路之中，这是"偏执见"的结果。因此，掌握这"有意无意之间"方入妙境。

达到画面气韵生动的一项重要因素是重视空白，计白当黑。禅宗讲的"悟空"——这"空"不是"无有——完空"，而是"有空"。另外在"太极图"中黑白交旋，且黑中有白，白中有黑。所以大写意画常常利用笔墨间大大小小的空白做文章，或利用笔墨形迹的相互浸衔衬托，使各部分笔墨呼应有致——使空白处"笔不到而意到"，这是"无墨处求画""无佛处求尊"的修养所致。"程派的拖腔往往听之似有，追之若无，心往神怡，回味无穷，实在是'此时无声胜有声'。"

同样道理，"言菊朋有时字字断开来唱，这断处似断非断，似连非连，断而不空，反倒更有韵味！《让徐州》那段'众诸侯，分那疆土，他们各霸一方'即如是"。

作者的性情既然可以自然流露于作品，那么好的作品自然也会对观众产生一种好的影响。他说"作画要求真、美、善。善为至高。一兰一竹并非只授人以兰竹的真与美，更可陶冶人以善——以无形中的'美育'引来美德，或曰美的潜移默化（成教化）。此境界乃韵味、天趣、"心画"的集大成者，是'形而上'的最高表现。"由此进一步指出德育当然非常重要，但美育的深刻教益作用绝非德育可以完全代替。德育往往带有强制灌注的意思，而美育则是自然渗入受教者的心灵。所以，高尚的画乃是美育的最佳教材之一。

（由编者根据李苦禅课堂讲义整理而成）

八哥兰石骚意
68 厘米 × 42.5 厘米
1962 年

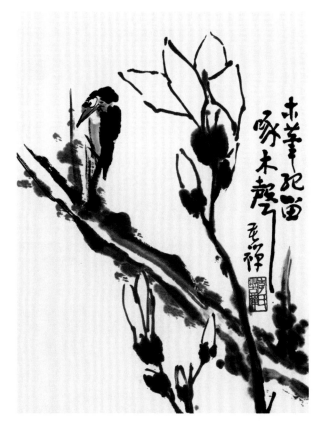

玉兰啄木鸟
46 厘米 × 34.8 厘米
1963 年

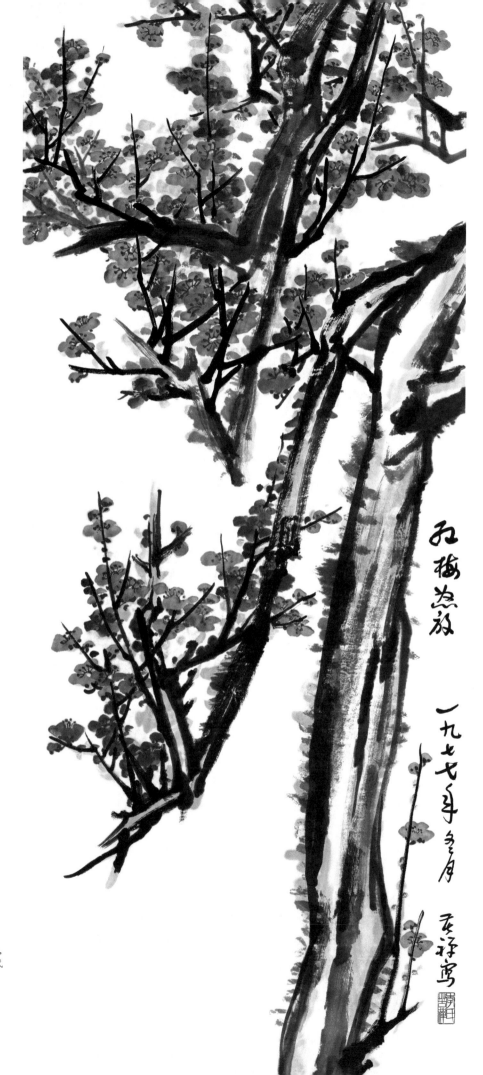

红梅怒放

一九七七年三月

王雪涛写

红梅怒放图

139 厘米 ×57 厘米

1977 年

　　此梅不同于古人画梅，正是大写意花鸟画的时代精神之展现。

# 论八大山人

明末清初之际，动荡不安的社会和灾难频仍的生活，造就了一批抑塞不平的文人。他们或追往事，或思来者，皆发之为文；或隐遁山林，或啸傲云烟，寄情于书画，成为美术史上的怪杰。其中有两位身世相近，友情极好的大师八大山人和石涛，在艺术上绝不苟合取容、从俗沉浮，他们的绘画作品与同时代的"四王"派院体画分道扬镳。他们的艺术思想如古木葱茏，长青不败，影响所及，三百年来领袖群伦，为画坛推为革新的巨擘。先师白石老人每与我谈及八大山人，其感佩之情，无不溢于言表。

八大山人原是明朝宗室，明太祖朱元璋第十六子，宁献王朱权的后裔，1626年（明天启六年）生于南昌。1644年（甲申）清兵入关，李自成失败，明朝覆亡。其时八大山人年仅十九，从此结束了他早丁末运的贵胄生活，成为一个辞根飘萍者，一度为僧，后为道士，在南昌建青云谱道院。他为了躲避灾祸，隐姓埋名，原名朱耷，曾自称朱道朗、良月、傅綮、破云樵者、刃庵、个山、个山驴、人屋、驴屋、雪个和我们熟知的八大山人。至于牛石慧，有人考订为八大山人之弟，然不足为信，我以为这也是他早年的代名。（按：此处"至于牛石慧"至"早年的代名"被画集编辑删去，今谨复之。其他被画集与杂志错排、改动处，今亦返其原文。）

甲申之变不唯在中国历史上打下了深深的烙印，也给八大山人带来了个人的国破家亡之痛。他的艺术内向探索的结果，使他悲愤凄凉的心灵像一面寒光逼人的镜子，在极凝练的形象、极精萃的笔墨之中，得到深刻的体现。那是徘徊恓恻的吁叹，是内心巨壑里隐隐的呼喊，因此在冷逸的艺术形象中蕴含着奔突的热情。他的画之所以感人，就是由于他的笔墨真正能表现其哀乐，非为画而画。

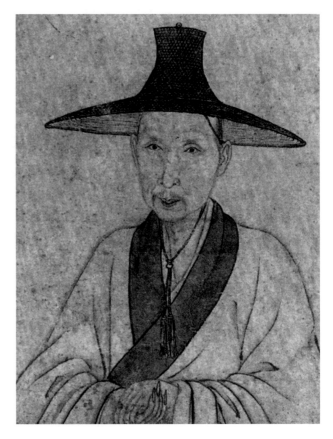

八大山人像

中国写意画，以五代徐熙为滥觞，宋代石恪、梁楷、牧溪（法常）为开山祖。至明季白阳山人、徐渭出，则更臻成熟。八大山人以轶世之才，于笔墨集先贤之大成，而又为后来者广拓视野。中国画以笔墨抒写物象，其文野之分，相去正不可以道里计。中国之文人画到八大山人，在笔墨的运用上达到了前所未有的高度。诚如荆浩《笔法记》所云："心随笔运，取象不惑""隐迹立形，备仪不俗"。如此精萃的笔墨，一点一画，旨在发掘心意，是其意匠惨淡经营所得，绝非言之无物或心欲言而口不逮的画家所可梦见。有史云："八大山人欷歔饮泣，佯狂过市，其所为作，类皆醉后泼墨……"凡此种种评论，大体由于对笔墨之道无切身体会之故。八大山人的画面笔简意密，构图精审，足证其神思极清醒、态度极严肃，毫无沈泅

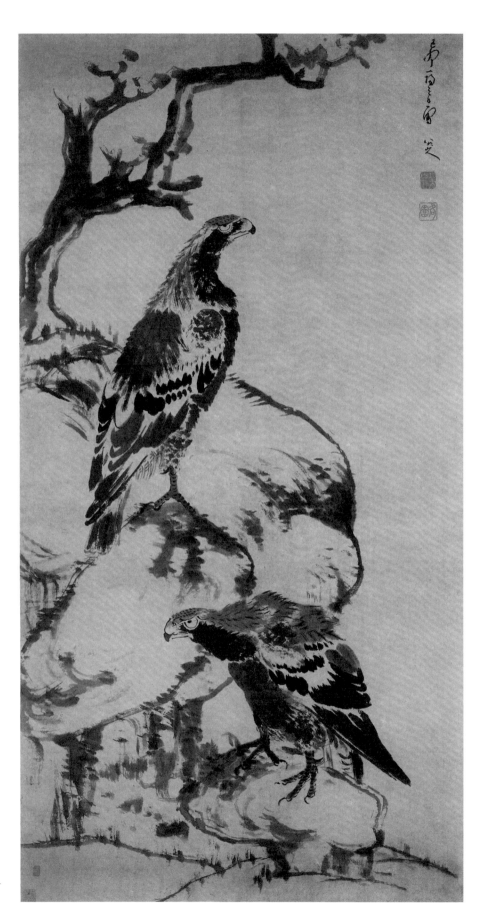

双鹰图 明 八大山人
172.7 厘米 ×90.8 厘米

李苦禅 大写意花鸟画论

之处。故能达到剖裂玄微，匠心独运，观于象外，得之寰中的高远境界。

八大山人的笔墨清脱，他把倪云林的简约疏宕、王蒙的清明华滋推向更纯净、更酣畅的高度。那是一种含蓄蕴藉、丰富多采、淋漓痛快的艺术语言。古今中外，凡能有八大山人这种绝妙手段的画家，便堪称大师。对于狂肆其外，枯索其中的写意画家，八大山人的用笔更足资龟鉴。中国泼墨写意的要则原来是绵里藏针，绝不能以生硬霸悍为目标。

八大山人缜密的构图，是所有写意画家应该追求、应该探索的。我一生最佩服八大山人的章法。其绘物配景全不自画中成之，而从画外出之。究其渊源，当是南宋马、夏的遗范。八大山人的画意境空阔，余味无穷，真是画外有画，画外有情。他大处纵横排奡，大开大合；小处欲扬先抑，含而不露，张弛起伏，适可而止，绝不现剑拔弩张、刻意为工的痕迹，真正达到了神遇迹化之境。

在构图的疏密安排方面，八大山人做到了大疏之中有小密，大密之中有小疏，空白处补以意，无墨处似有画，虚实之间，相生相发，遂成八大山人的构图妙谛。而他的严谨，不只体现在画面总的气势和分章布白上，至如一点一画也做到位置得当，动势有序。最后慎重题字、恭谨盖章，使我们悟到苏东坡的所谓"始知真放在精微"，真乃一言堪为天下法。

八大山人的取物造型，在写意画史上有独特的建树。他既不杜撰非目所知的"抽象"，也不甘写极目所知的"表象"，他只倾心于以意为之的"意象"。故其所作鱼多无名之鱼，鸟常无名之鸟。八大山人是要缘物寄情的，而他画面的形象便是主客观统一的产物。由于八大山人对物象观察极精细，故其取舍也极自由。他以神取形，以意舍形，最后终能做到形神兼备，言简意赅。我常称大写意画要做到笔不工而心恭，

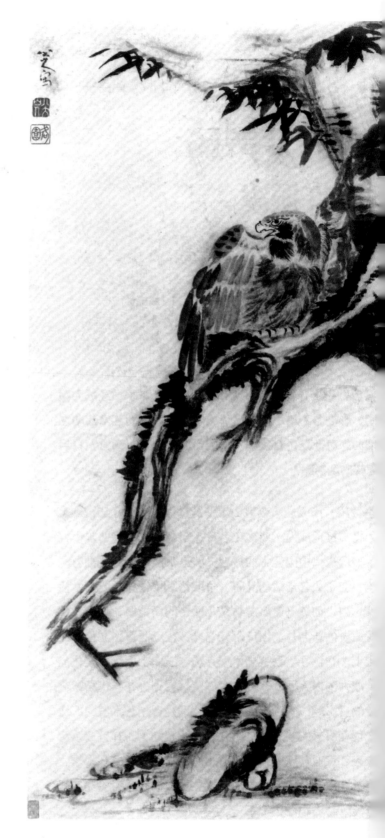

雄鹰图　明　八大山人

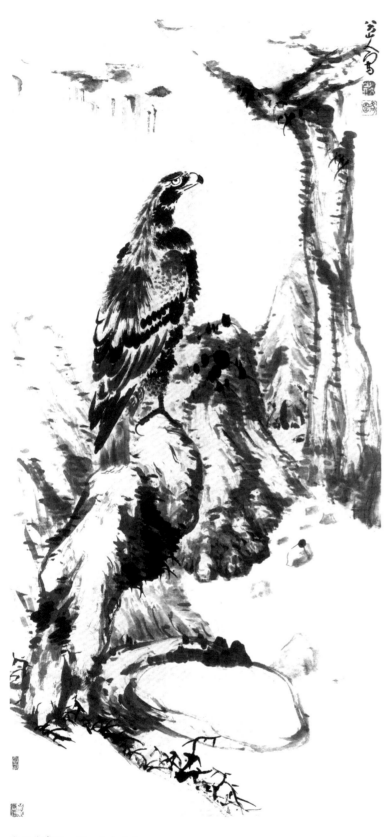

空谷苍鹰图　明　八大山人

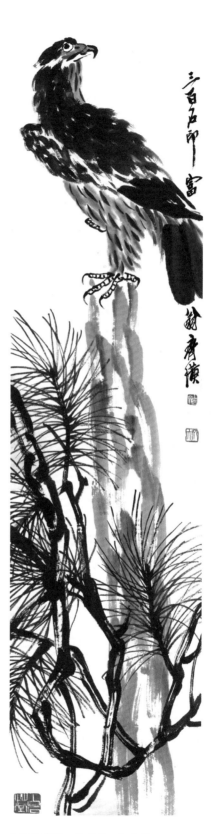

松峰雄鹰图　近现代　齐白石

大写意花鸟画论

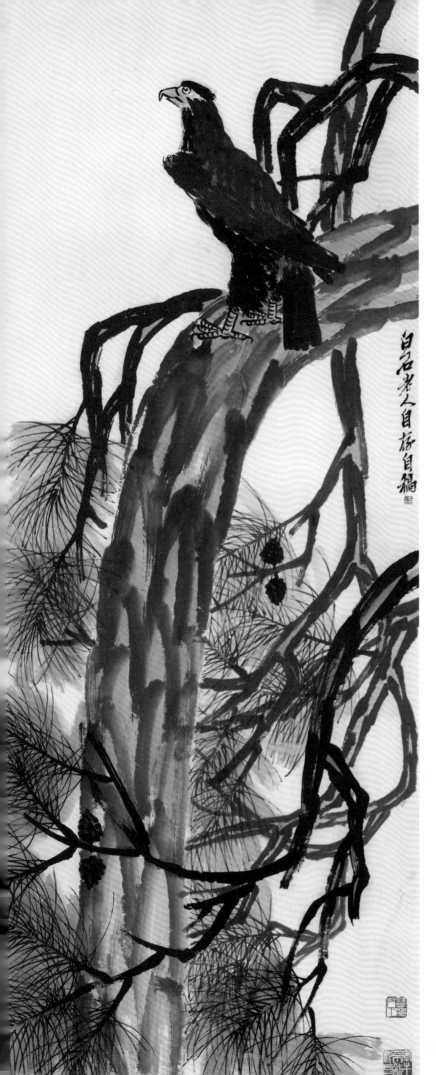

笔不周而意周。八大山人便是这方面无与伦比的典范。

八大山人的书法博采众美，得益于钟繇、王羲之父子及孙过庭、颜真卿，而又能独标一格，即以他用篆书的中锋用笔和《瘗鹤铭》古朴的风韵所摹王羲之《兰亭帖》而言，其点画的流美，及其清新疏落、挺秀遒劲的风神，直可睥睨晋唐，晋身书法大师之列。

八大山人的时代和他的遭遇，造成了他艺术的情调"墨点无多泪点多"，自有他难言的隐痛，加上他卓越的造型能力，渊博的学识，都有助于他在艺术上的成就。他在画面上的物象，透露了他性格的诸方面，如孤傲、澹泊、冷峻等等。今天我们读八大山人的画，在这些方面已少共同的意向。

先师白石老人崇拜八大山人，不是因循其法，而是取其创造精神。白石山翁又叮嘱后人道："学我者生，似我者死"，所以我毕生追索的目标，也是要突破古人窠臼，自辟蹊径。艺术总需要一代代有志之士竭思尽虑，不断创新。"问渠那得清如许，为有源头活水来。"我民族之绘画自有其源，亦有其流，我们的责任是让这传统的源流，永远在发展中涌进，以使畅流不腐，永保清涓！

（编者按：此文原为苦禅大师《八大山人书画集》之序言，撰于 1978 年 11 月 10 日。尔后又以《为有源头活水来——读八大山人书画随记》为题，刊于台湾《艺术家》杂志 1987 年 143 号。）

松鹰图　近现代　齐白石
178 厘米 ×72 厘米

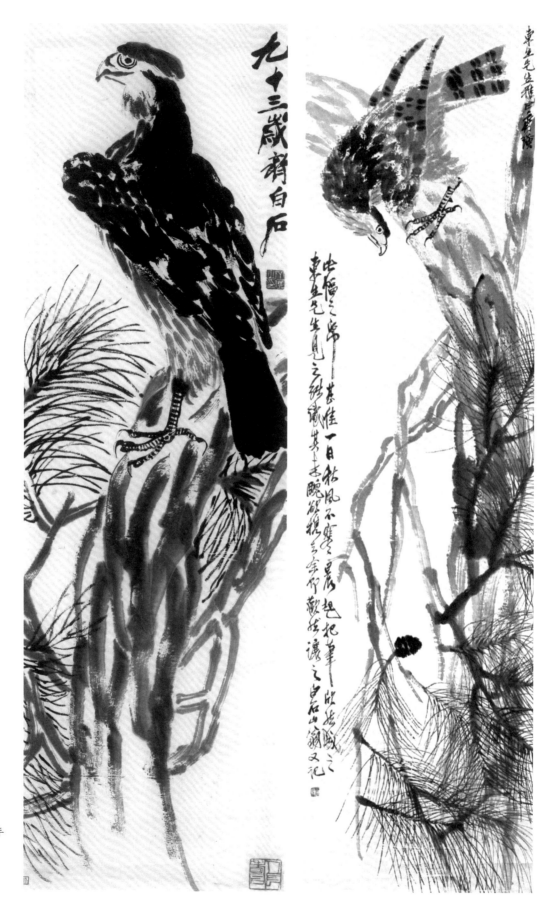

左图：
雄鹰图　近现代　齐白石
155厘米×49厘米　1953年

右图：
鹰　近现代　齐白石

# 画戏不解之缘

我画了一辈子画，也喜欢了一辈子戏；尤其是京戏，与我的艺术生涯结下了不解之缘。

早在少年时代，家乡常演"大台子戏"——河北梆子或京戏。尤其在修庙完工之日，要把新塑神像两眼（黑琉璃球）上的大白擦净：顿时二目炯炯，谓之"开光"——这个日子煞是热闹非凡！"开光"仪式那天庙前要唱好几天戏，周围几十里的老乡都赶来观看，我自不例外。从此便对艺术产生了强烈的兴趣。

我二十二岁那年赴北京学艺，进了"国立艺专"，正式跻入了美术界，但对京戏仍然有着浓厚的兴趣。

20世纪20年代后期，在"左联"领导的革命演艺活动中，曾上演过京剧《霸王别姬》，此照是李苦禅扮演项羽的剧照。

为了深入了解京戏，我常找行家来说戏，自己也试着"粉墨登场"。曾请杨派的丁永利先生给我说过戏，也和侯喜瑞、高庆奎、李洪春诸先生有过交往，不时聊起戏中的奥妙，受益良深！ 1930年在杭州任教授时曾在"杭州艺专"业余剧团上演的《白水滩》里扮十一郎。记得在《别窑》里扮薛平贵时凭着自己的体会杜撰了一个上马的身段，竟然博得了一个满堂彩，实出意外！那时我还常去西子湖畔"活武松"张英杰（盖叫天）家聊戏，亦获益匪浅。

北京沦陷之后，我辞去一切职务，卖画为生之余也不忘学戏。这既是爱好，也是一种国破家亡的精神寄托。那时我常在前门老爷庙中，请武票纪文屏先生和短打武生票友刘俊甫先生说戏。由于刘先生常与谭鑫培等名角交往，肚里戏很富。对老生戏，我最尊崇刘鸿声那高亢激越的唱腔。那时我的嗓子还好，常在庙里仿着刘派唱腔吊嗓子，招来不少人看热闹。我还壮着胆子扮过武戏《铁笼山》的姜维。这种"票戏"的实践无形中滋养了我的绘画。

抗战胜利之后，我时常请尚和玉先生给我说戏。他人品甚好，没习气，没架子，诲人不倦。就是我穷的时候他也断不了来看我，每回来还没进门就是一嗓子："苦禅在家吗？"（音若洪钟）四邻都能听见。

我最后一次"票戏"是在六十二岁那年，在中央美术学院工会剧团上演的《群英会》里扮了一场赵云，厚底、硬靠的老路术"起霸"还算是勉强作下来了。

时至今日，我对以京戏为代表的传统戏的感情不仅毫不淡漠，而且历久弥深。因为我深切感到，京戏是"写意的戏"，是很高度的综合艺术。要想画好中国画，除了打好一切有关的基础之外，最好还得懂点

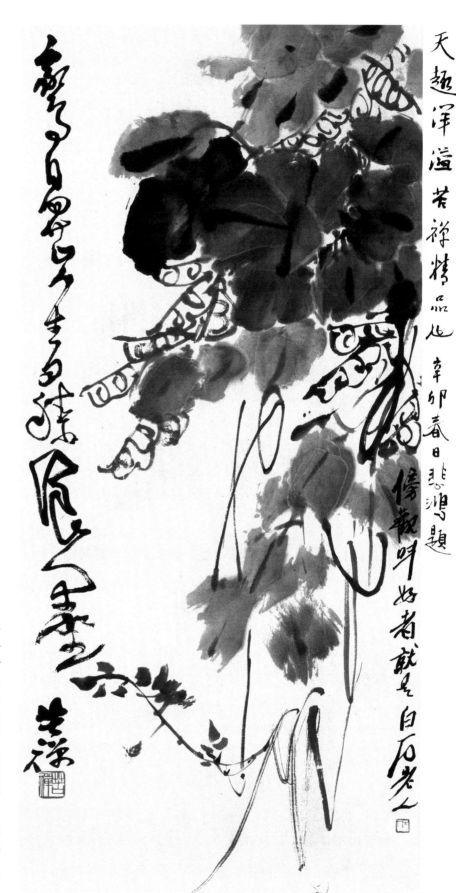

扁豆图　132厘米×67厘米　1951年

释文：鹅鼻山人青藤浪墨。苦禅。旁观叫好者就是白石老人。天趣洋溢，苦禅精品也。辛卯春日，悲鸿题。

编者按：新中国建国之初，书画市场尚无生意。在李苦禅建议下，齐白石弟子许麟庐先生变卖了大华面粉厂，在北京西观音寺胡同西口开办了一家书画店，得到了齐白石、徐悲鸿、郭沫若的率先支持，为之书匾"和平书画店"。开业后成为南北文化艺术界名人在京雅集之处，白石老人则经常来此作画，并挂出"齐白石书画专卖店"木牌，徐悲鸿亦不时光临。李苦禅则经常来此作画，当面向齐翁请教。一日乘兴挥毫，以徐青藤笔意作此《扁豆图》，白石翁见之喜，即兴题"大白话"一句："旁观叫好者就是白石老人。"许先生即附裱陈列，徐悲鸿见到后也连连夸奖，即题道："天趣洋溢，苦禅精品也。辛卯春日，悲鸿题。"目前尚珍存于许家。

京戏。中国写意画早已达到了追求气韵（神韵）的高度艺术境界，倘不知京戏，则很难体会到这种深邃的境界。譬如，京戏的本子原是一定的，程式要求也颇为严格。对此，艺术修养差的只在路术上下功夫，做些"形而下"的表演过程，于是徒见其形，了无戏味。反之，那些造诣甚深的名角，则会在同样的一板一眼、行腔用字间以似有若无的微妙变化给人以别开生面、余味无穷的感受，其美妙之处真是无之不可，寻之又"无"，已达"形而上"的高度了。在"狂草"艺术行笔使转的"龙蛇竞走"之间，在书法笔趣入画的大写意笔墨中，也有类似的情形。如此神韵，只是就画论画便不易觉察，倘以京戏艺术与之相互参照则很便

于体会。你若细心地品赏言菊朋在《卧龙吊孝》与《让徐州》中的唱段之后，就不难体会出大写意于淡墨中，笔断气不断、"笔不周而意周"的韵味。特别是《让徐州》中那句"众诸侯，分那疆土，他们各霸一方"，实在是神韵充溢，痴醉心田！此外，尽管京戏表演如同写意画一样需有深厚的功底，但绝不愿意在台上（纸上）显功夫，露"花活"，而追求自自然然归于化境。当年杨小楼上台好像不愿使劲似的，架式似散漫又不散漫，唱念也不觉用力，但诸般表演皆在体统之中，顺理成章，洒脱大方。虽不求台下惊叹其功夫，却可给人以天籁之美的怡然享受。正如写意大师八大山人的行笔仿佛于不思不勉中得之，却恰如"绵里藏针"；

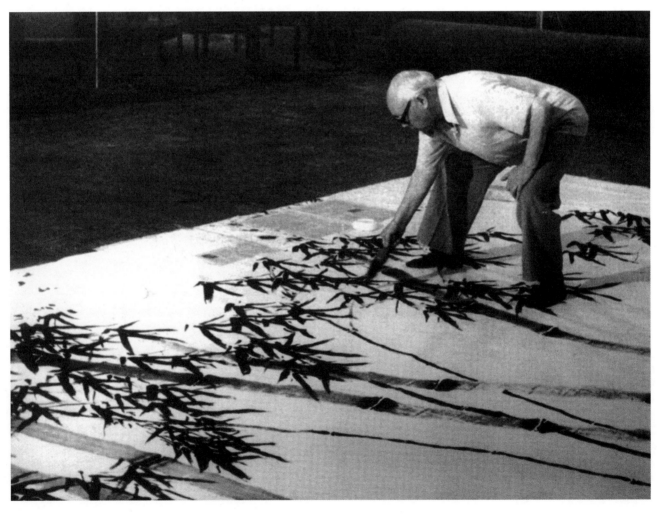

李苦禅以八十三岁高龄应邀为人民大会堂创作了巨幅《劲节图》。此幅墨竹是我国自唐代有画竹以来，篇幅最大的一件墨竹图。

或云写意笔墨之中有一番"内家拳"的"太极气"。"形意拳"大师王芗斋先生说："形不破体，力不露尖"，即近此意。

艺术需授人以真、善、美。好的京戏尤重扬善抑恶，褒忠贬奸。曾有个演秦桧的被台下的飞茶壶打破了头。群众从中了解了一些历史，辨明了是非曲直，深受教益。写意画虽多属无题之作，但也寄托了作者之心。我曾有感于周总理的平凡而伟大，在巨幅墨竹上题道："未出土时便有节，待到凌云尚虚心。"以竹来赞喻周总理的人格、品质。为了强调这方面的意义，我多次向学生们提到京戏《连升店》里那丑扮的店家。他

得知原先自己瞧不起并百般侮辱的穷书生王秀才突然中了举，连忙将他父亲的衣服送来，亲自为"王大老爷"穿上，穿了一只袖还不放心地问："你姓王还是汪？"待确切无疑之后，才穿上另一只袖。尔后倒退几步大哭说："您穿上先父这身衣裳，简直就像我爸爸活着一样！"真把势利小人骂得痛快淋漓！当然，画好画尤须先有人格而后才能有画格。梨园行的从来都讲究个"戏德"，无此则没人理他了。干艺术的若目无群众，汲汲名利，巧伪钻营，自吹自擂是无以提高格调的。盲目崇外，了无民族自尊心也是与艺术无缘的。心灵不美，遑言善美？

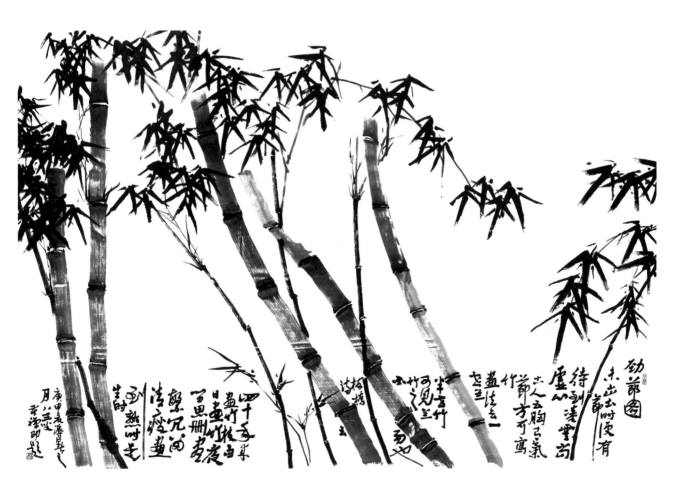

劲节图　283 厘米 ×429 厘米　1980 年

　　此幅是自大唐有画竹以来最大篇幅之墨竹绘画。苦禅老人以自己设计的长杆大笔双手持握，饱蘸浓墨，胸有成竹地挥写而成。老人画兴酣畅，连作两幅，一幅赠于人民大会堂，一幅藏于李苦禅纪念馆中。创作全程亦拍摄保留于影片《苦禅写意》。

李苦禅　大写意花鸟画论

我们还可以明显看到，京戏虽是从历史生活中来的，却不是把生活原样搬上舞台。它从行头、把子、道具、扮相、脸谱到唱、念、做、打，都与生活迥异而大大地夸张化、规范化、装饰化、舞蹈音乐化了。其中吸收了许多传统艺术成分，变成了一种综合的时空艺术，从而加强了艺术感染力。大写意也绝不以写真为极则，乃将意中的美形象归纳、选择、改造、综合，"妙在似与不似之间"；画家应是自己画面的上帝，可创造自己意中的万物，古人谓之"意象"。譬如齐白石的"虾"世上没有，它是大对虾与小河虾综合的形象。我画鹰即循此意，将几种鹰、雕之雄猛健美之处合而为一。当年仅为研究京戏的造型，曾用了几十年工夫搜集"脸谱"，也自画过"脸谱"，以备出版成册；而今虽已损失大半，但它对我的深远影响却不可磨灭。

梨园名角们很重视多方面的艺术修养。当年余叔岩、时慧宝、王瑶卿的书法，荀慧生、尚小云的山水都不错。这会儿，张君秋、李万春二位也常在联欢时即兴挥毫。中青年一代的小生肖润德力宗齐派的大写意，"小花脸"李竹涵也在书法和戏曲人物上很下功夫，皆取得可喜成绩。作为写意画，历来最忌"胸无点墨"。古来写意画往往以诗的气质作画。大写意是多方面修养的结晶，殊非"傻小子睡凉炕，全凭气力壮"。

京剧艺术可供我们画者借鉴的东西实在太多了，远非一篇拙文可予概观。可惜在年轻一辈中，京戏倒不如一些甜俗曲子吃香。若长此下去，非但京戏发展有碍，对于此辈的精神气质也有渐失民族大雅之虞。

（原载 1982 年第一期《北京艺术》）

鸳鸯图
46 厘米 ×34 厘米
1974 年

# 谈艺录

　　哪个画画的也不敢保证自己一辈子能画好画，但要保证自己做好人。到老来一回想，这一辈子还算勤勤恳恳，与人为善，不曾参与过任何伤天害理、不利于国家、不利于人民的事，就是画不好也问心无愧了！

　　你看着祖国大好河山，看着祖先留下的宝贵文明，你能不爱国吗？多少古人，真了不起，不为名，不为利，也不为当官，只是苦干，才造就了中华民族的灿烂文化！

　　沽名钓誉，巧伪而不择手段者，则人画俱卑劣。也有名人品题的，买主出过大价钱的，某些人就认为是好画，其实不然也。

红荷如轮　69厘米×69厘米　1964年

　　释文：去夏去合肥，稻香楼旁荷塘之莲，巨花大如轮，且晨放夕谢，嘉观也矣。甲辰禅记。

有人名气有了，就"看人下菜碟"：一般穷学生、老百姓来求个字画如同与虎谋皮，尽遭白眼，如果是洋人要画则延为上宾，乐成了"合和二仙"似的！倘有大官要画则立奉不误，竟有要一张而送上五六张的。更有甚者，人家大官不认识他，他硬要托门子把画送上去。年轻后生们可别学这作风啊！你要知道，老百姓管这叫"势力眼"呀！

在当年，《红楼梦》作者活着受穷，他死后，书红了——"红学"！《红楼梦》出版的多少稿费，也轮不到曹雪芹花啦！

学画别学成习气，国画没学好先学会孤芳自赏；油画没学好先学来洋气，说中国话非加上 Yes、No 不可；刚出点名就学来风流名士架子……皆是恶习。做人治学问皆要朴实、实在。

礼义廉耻，不能都说成是封建的、要不得的旧东西。难道一个作者无礼、无义、无廉、无耻才好？还是要讲究精神文明，现在不是要求"五讲四美"吗？

人对艺术品常是凭感情去看的。岳飞遇害后，手迹难存。后人出于敬仰，伪造他的手迹，后世也当真迹保存。赵高是宦官，本无女儿，但硬是由编戏的编出个赵家女儿来，在京剧《宇宙锋》里替后世老百姓们把赵高痛痛快快地骂了一顿，并无一人对她的来历过分去较真。冤死的李慧娘也要在戏里变成鬼来教训仇人贾似道一番，不然，观众不解气。

初晴图　132厘米×68厘米　1979 年

　释文：初晴。己未冬月大寒，悲风怒号，手为之僵，写之为迁寒冷耳。时居京华三里河畔。八十三叟苦禅即题之。

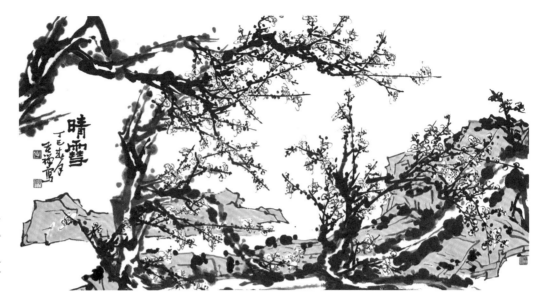

晴雪
180 厘米 ×94 厘米
1977 年

　　国家历十年"文革"，终于粉碎"四人帮"，拨乱反正，天晴了！老梅新枝，万花怒放，无数冤案受害者平反昭雪，苦禅老人又焕发了艺术青春，即成就了此幅《晴雪》佳作。

　　同行之间在艺术上要竞争。不竞争，没发展。但是别斗争，一斗争，心灵便易不善。

　　雅的艺术要靠作者在平日培养雅的气质。焚琴煮鹤之流是与"雅"字没缘分的。

　　白石先师有一次画老猴子抱桃，猴子长着胡子。我见了说："猴子不长胡子。"他笑了，又画一张不长胡子的老猴。老先生一辈子总是这么谦虚待人，所以人人都敢给他提意见。

　　读书越多越嫌自己知道得太少，越想读。

　　"通身无蔬笋气者勿画之"，白石先师此言极是！

　　对所画之物的性情无体会勿画。如红梅，有人画成一把枯柴，串上些"山里红"冰糖葫芦！

　　武生好角一出场，往那儿一站，八面威风，满台都是他的戏！写意画一笔下去，也应如此。

　　大写意不求小巧而求大巧，大巧若拙。有位老同行说他喜欢我的鸟"画得傻头傻脑的"。算说对了，我正要求如此。

　　先巧后拙谓之大拙，先拙后巧谓之大巧，大巧大拙相差无几，此中微差者便分清与浊耳！

　　观发展当由宽阔与浑朴处看，否则虽摸准规律，动蹈成法，亦无远大发展也。发展宽大，至衰年作则成趣，韵味盎然，否则，至老益见穷狭耳。

　　初以墨入手者，至设色亦雅致；初以着色入手者，用墨则浮雅乏味矣！

　　熟则稳重为上，潦草驰骋为下矣！

　　以浓笔写淡景，以湿笔写干墨，总得用思维，追求作法，非口述笔讲所可细解也。有机智者则有机心，无机智者则反是。

　　大画要痛快沉着，笔宜方圆并施，墨易浑淳变化。要以谨严勇猛施笔墨，不可犹豫胆怯也……大画要生动委婉，画致如小卷、册页然，不可太直板粗莽呈狂野也。

李苦禅

大写意花鸟画论

施少增繁，谨防鲁莽用笔。切切！切切！

写意大师中，青藤能力才气大，八大山人作性强
（作性强，即惨淡经营却似不思不勉而从容中道的能
力），石涛悟性高。白石先师比起他们来天分有限，
但功力最大。他一生每天早上六点就画，早饭后画，
尔后除了在藤椅上略事休息一会儿和吃两顿饭，其余
时间全在画。天黑了，点上大洋蜡烛再画，从不在凡
俗事情上浪费时光。他也不大生病，寿数长，一生一
个劲儿地干，实在是"勤能补拙"的典范。

学画之初要注意物性，画到一定高度就要灵活变
通。比如，有一次白石老师画完白梅又配上一支焦墨
大蝴蝶，很美！但白石老师料到会有人诘问，便题了
这样一些字："座有客问：'梅花开时安有蝶乎？'
余曰：'君曾游罗敷山乎？'客曰：'未也。'余曰：'君
勿问。'"这当然是虚构的问答，但很妙。我当时问：
"老师，您去过罗敷山吧？"他笑了："我也没去过。"

画画万万不可有科学挂图气。

世人爱齐老师的虾，总要他画虾。日久天长，人
们只知道他画虾好。一次齐老师画完一幅虾，即题道：
"世人只知余画虾，冤哉！"

行笔不可剑拔弩张，要以意先笔，如同太极拳以
意领力，柔中见刚。

天才是有的，但要磨砺，要苦练。齐老师一辈子
从早到晚地画，到七十岁以后才显出天才来，所以悲
鸿先生对我说："白石如六十而殁，湮没无闻。"

由于高兴，无意画之，落纸反妙出意外，即使再
作数幅亦不及前作矣！

一临创作，处处讲求笔墨，反为工具机械拘束，

双鱼鹰
100 厘米 × 35 厘米
20 世纪 30 年代初

不利创作。然则何以用笔墨？必也经常习书法——草、隶、篆书不论，临创作时应用之，不必胶柱鼓瑟、刻舟求剑。临创作要体物性、物情，如石想坚铿之性，土坡意松凝之质，坚亦用笔墨，柔亦使笔墨，要尽情体会耳。如果只顾笔墨，万类相同，反阻碍创作，书呆子庸俗文人有此诟病也。

八大山人于无画处求画，无墨处以空补。年轻时体会不到这一点。当年在上海聊起，王一亭的一位朋友便将此内容写了一本子，说他也从来没有想到过这

一点。到了这一步，造型已经冲破了，但笔墨还有的。这时的造型夸张了，变了。形变了，调子也变了，色调也变了，有自变，有公变，犹如地球的自转公转。

艺术家要造自己个人的宇宙。对美与不美的东西加以选择，不好的不要，然后由我们重新"编织"出来。《千字文》是周兴嗣编的，他很有天才，皇上把一千个不同的字交给他编，要成文而且有韵，明日就要。他就如同我们"编织整理"大自然一样地编成了《千字文》，靠多年的修养啊！实在不易，一夜编成后，

逸笔兰花
83.2 厘米 ×42.8 厘米
20 世纪 30 年代

墨竹八哥
80 厘米 ×43 厘米
1957 年

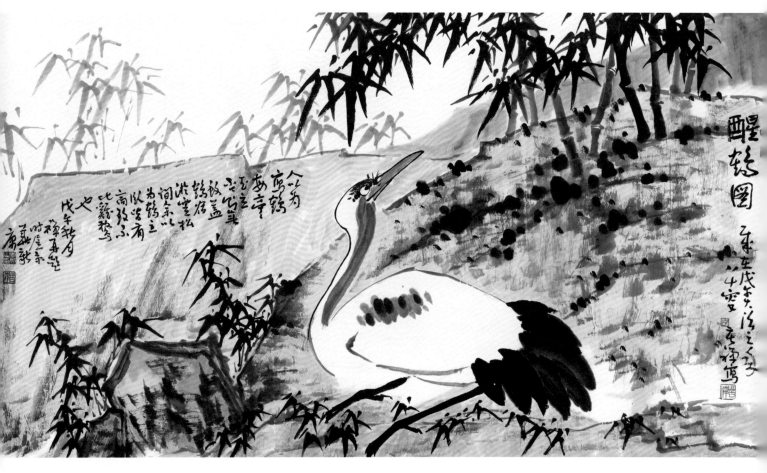

醒鹤图
83 厘米 × 152 厘米
1977 年

须发皆白了。我们是以艺术家的科学方法"整顿"自然。再高一步就是美学，美学也是哲学。要讲真、美、善：首先要真，其次要美——比真的还美，第三要善——作者的人格、画格高，道德好，这道德也是美学的内容。高度的艺术品是人格化、道德化的美的表现。罗丹的雕塑无论是铜的还是石的，都有内在的东西，如《思想者》，理想、苦闷都在其中；《母亲》，有个"慈"字在里面，这是顶高的！《莎乐美》插图是比亚兹莱所画，它将一般美和缺陷美糅合在一起，和（苏）曼殊的诗是一样的。它有的体形很弱，不是没落的，是一种缺陷美，体现悲的下场，他的画就是那样的。

生活、知识要美育化。

古人、外国人的好东西都可以学，路子要宽，青藤、八大山人、石涛的要学，达·芬奇、罗丹的也要学。学人家的法子，画自己的思想稿子。我原先是画西画人体的，1923 年改的国画。

荷塘盛夏图·芙蓉国里尽朝晖
160.5 厘米 ×240 厘米
1964 年

画思当如天岸马，画者当似人中龙。如此可不陷于庸俗。

中国的狂草艺术性最高。狂草似有行云流水的音乐韵味。

古人讲："形而下者为器（即真），形而上者为道（即气韵）。"为艺术者，形而下者容易，形而上者难。中国写意艺术是形而上的艺术，在世界上属气势韵味最高的一种艺术。

所谓佳者，多古人之不得志及穷疯者耳，首推青藤道人。世界之众画派中，中国文人画乃属唯我独有，若穷疯人画者，中国尤所独擅。夫文人画派，是不学而能者，难能可贵，穷疯人画派更神奇、更难能可贵矣！略诌此文贻博方家一噱。

齐白石说，持笔无法，拿结实即可。运笔可以快一下子，停，再按一下子——走如风，立如钉，若太极拳——行云流水。

我体会，用笔如同国术：走如风，站如钉，像太

极拳一样地行云流水，重气韵。任何地方不要太露，太突出，要含蓄，云行泉流，不紧不慢。

山水是大的"立体"，花卉是小的"立体"。山水是山石集起来的，花卉是小花小草小石放大的东西。所以后者的笔墨引人注意，很要紧，笔墨不好不能解决问题。山水画丈二匹的也是以小笔组成的，花鸟则不然，都是大笔墨。

大幅不可任气，任气则智昏，顾不到整幅。笔墨皆用笔法出之，要以笔墨充实，不干复不可漶，大幅如小幅之全备。

素不间断，临创作时便生逸气，而且从容多矣！素不间断，临创作便生奇笔，常在"想"字上下功夫，临创作便生奇境、奇意。

画家分专业画家及文人画家。前者专依作画为生活，画法经验甚富足，而后者将文学、诗、词、曲等修养兴趣变为绘画表现，虽不谙画法，而情操、手段之表现反比前者有气韵，作法更加巧妙。文人画家亦有变为专业画家者。文人画在中国绘画史上是迥然独出的。

每习画、造型之外，再及形外一切必要提高的条件，要随学随想，虚心参看别人创作作风，实意注意自然环境等等，方有变化进展。俗云："七月八月出巧云"，借此巧云形势可变化为奇峰，层峦叠嶂，气韵含混，奇石怪木亦可变为动作之人形，大树身能变为怪石。或云言之太神秘乎？岂是神秘！如努力用功，孜孜不懈即能实现，要在神而求之。凡古人或作家之画，除必得其气韵形势外，有机地得其纵为横用，横为纵用，虚变实，实变虚，变而用之。昔年我先作芭蕉叶一条（由上垂下），后则叶变为石。曾有人以芥子园人物之形变为古石及人物，初见者以为古雅厚朴，叹作者为不世之才！其实仅聪明善学而已。

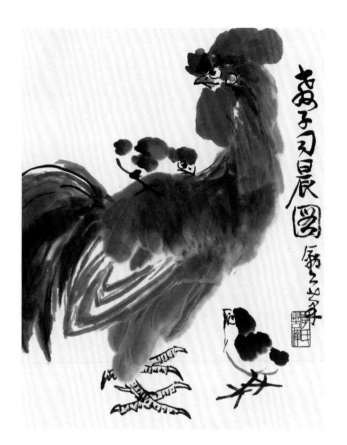

教子司晨图
45.5 厘米 × 34.6 厘米
1974 年

略举（高）南阜老人制砚之法，以为解画法之助。老人制砚先观石之纹理斑痕，而创治出山岳、水云、日月之形，奏刀粗卤赅拙，于确当精微处下手，上承古制，下创新格。故其砚石，人多宝之。老人之画法亦多得此妙法，是以作品不类平常。八大山人等皆具此妙。

书法走笔当如龙蛇者，盖行笔蜿蜒，俾书法有画意者是也。书法当四面八方取势，亦即蜿蜒之意耳。笔法苟一生不置，即有悟理性：或托于平常事物而悟，或由于平常事物而悟，或由于常时冥想暗求，至感托于微物而悟得此笔法，如担夫让路，目送飞鸿，云树远现……

书法如龙蛇，言执笔遂意使转，非壁直板僵也。

台湾者中国之土地也
136 厘米 ×66 厘米
1982 年

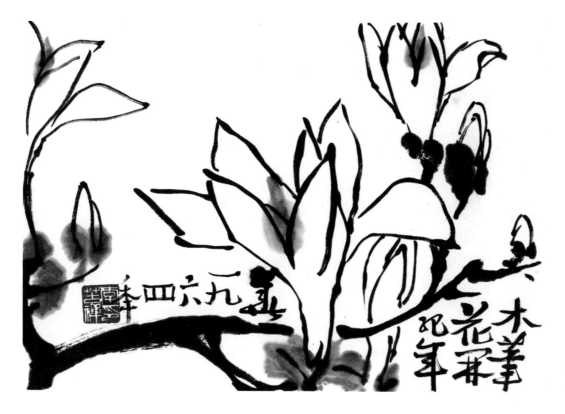

白玉兰花
23 厘米 × 34 厘米
1964 年

苏东坡云，"执笔无定法"，或亦即此意也。治古篆隶及北碑皆依是法，便迎刃而解。妙中拾遗，宝之！宝之！得之包十兄也！（1963 年与国学家、书法家包于轨先生论书法后随感）

艺术不能做成《二郎庙碑》。此文大意是："世人若要行善莫如修庙，修庙莫如修二郎之庙。夫二郎者，老郎之子，大郎之弟而三郎之兄也……修庙既成，世人皆云树在庙前，而余独云庙在树后焉……此庙有门，推其门滋滋然，门内有鼓，叩其鼓咚咚然……"说了半天全是废话。还真有此文，我早年见过拓片。如此艺术我也是见过的。

中国自己的传统文化艺术在世界上地位是很高很高的。可是我们有人就是不重视，反不及日本人有研究。

有的外国现代派大师被吹捧得神乎其神，画价抬得吓人。其实他并不成熟，还处在探索阶段，甚至不免有些胡来，叫老百姓百思不得其解。而中国大写意画无论怎样变，皆未脱开正轨，群众能逐渐接受，观众越来越多。某些现代派大师并非无能力，能力不小，头脑也好用，只是他处的地方文化历史短，因而修养条件有限，又受了市场搜奇斗胜之风的影响，况且一走财运就易脱离群众生活、脱离大自然，产生种种畸形心态，于是便出了种种离奇的作品，毕加索即是这样的画家之一。对此切不可盲目崇拜。

大写意一兴来之笔，如庄子所云，"解衣盘礴"，亦如张操之艺"非画也，真道也！当其有事，已知夫遗去机巧，意冥玄化，而物在灵府，不在耳目，故得于心而应于手，孤姿绝状，触毫而出，气交冲淡，与神为徒"。

"一招鲜，吃遍天"地去画写意可不行，要多方面修养，至少要读书、练字。

作画欲进步固然要多听批评和指教，所谓"谦受益，满招损"是也。但也要有主心骨，不然，"筑室道旁，无时可成"，更不可一味迁就庸俗之见。从前有个天津小财主请我画张"招财进宝的《喜上梅梢图》"，他说多出点钱，但要按他的意思画。他要下头画几只喜鹊，上头画一只喜鹊，上头的说："伙计！都上来吧！"我一听俗不可耐，算了算了！我画不了，也不想挣这份钱。

古人有一种精神值得学，就是对艺术严肃认真，当自己的命去对待。这样的作品方能传世。否则，一时痛快，草草甩出，你名还题在上头，既对本人名誉不利，也对后人不负责任。

有名之士易妄自尊大，把劣作也拿出去当好的卖，把不通的话也写出去发表；无名之人则易妄自菲薄，把自己的佳作当废纸丢了，"下笔万言，倚马可待"的生花之颖也藏在了囊中，羞于面世。

有些高超的艺术可超越时间、超越空间的界限。宋朝好的画今天看着还好。中国人认为好的画，日本人、欧美人也说好。

别看不起"土老乡"的作品。虎帽、猪鞋、小兜兜、饽饽……我看要让毕加索和马蒂斯见了准得叫好！

画固然要合乎生活情理，但也得有出奇制胜的地方。譬如动物园，人家排队买票是看长颈鹿、大象和老虎，你要是关上几只老母鸡就没人买票了。

大写意要怪而求理，写意画大师无不是怪得有理。"扬州八怪"，实则不怪，唯新兴于世，一时令人少见多怪罢了！

心诚则灵，于艺术也如是。

古代艺术常常是跟着宗教一起过来的，不可统统斥之为迷信。虔诚之心令其严肃认真，毫不掉以轻心，而尽其所长，倾其心血，创作出了不朽的艺术品！直到今天，仍可感到他们的艺术灵光，令人钦佩不已！

金钱的圈子里只产生值钱的艺术，信仰的圈子里却产生伟大的艺术。

有人说"雅俗"是阶级的范畴。不对吧！这是艺术上的词。"雅"为高度，"俗"为平庸。侯宝林看一幅临摹名家之作，说："画倒是一张画，就是看着不雅。"

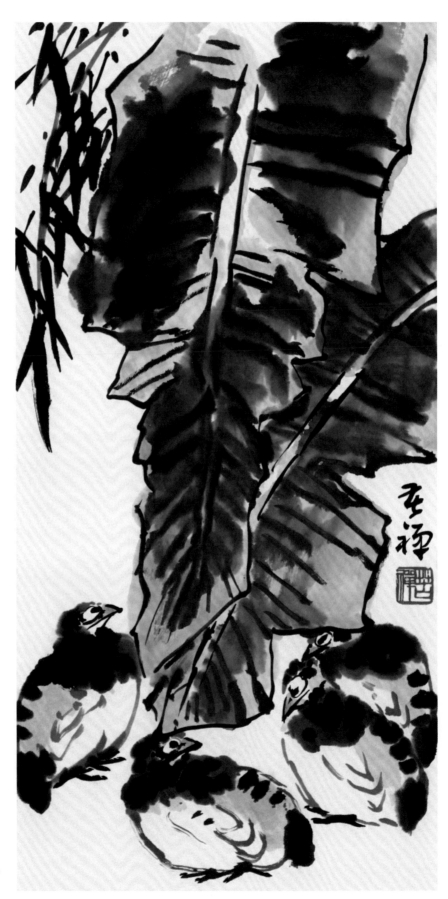

芭蕉鹌鹑
68.8 厘米 ×34.2 厘米
1972 年

即是此意。

有人说文人画家多爱喝酒，没酒出不来好画、好文章。我看这是很次要的。李白即使不喝酒也出好诗，平庸人不喝酒，头脑清楚还作不出来呢！要醉糊涂了，就更什么也作不出来啦！学艺术要先在功夫上找，别尽学这个。

无矛盾便无艺术性可言。戏剧如此，一出戏从头到尾没什么波澜起伏，台下早睡了。这种戏叫"温"或"瘟"。写字也讲"无往不收，无垂不缩"，纵笔也要有横劲。京戏的"子午步""弓字步"都是矛盾。连伸个"兰花指"，念白"你来看"，也是欲左先右，欲上先下地划空一圈才显得美，不然便发僵。大写意从章法到用笔都极讲矛盾。

大师极擅于以少胜多，复杂的题材到了八大山人手里难而不难。我见过一幅他画的《八仙过海》，几笔就一个人物，很是凝练有神啊！

小画布局严谨了，放成丈二匹也一样严谨。心中无数，仅想以大取胜，往往不是画画，是"爬画"——爬到哪，画到哪，爬满了算，退远一看：大花被面一幅！

写意画是高度的艺术，需下很多功夫，没个好体魄难以完成。宋代王希孟画得那么好，可惜才活到十九岁！齐白石老师画到六十岁还没达到他自己的要求，到七十以后几经"变法"才达到了今天看到的伟大成就。故而悲鸿先生曾说："白石老人若六十而殁，则湮没无闻矣！"因此要练身体，同时也是练意志。

我土里生土里长，一生坎坷不平，练就个蚯蚓的命——剁过八瓣还能活下来，还干自己的艺术。

干艺术是苦事，喜欢养尊处优不行。古来多少有成就的文化人都是穷出身，不怕苦，练出来的。我有个好条件——出身苦，就不怕苦。当年每每出去画画，一画就一整天，带块干粮，再向老农要棵大葱，就算一顿饭啦！有时也来次"一个小子儿横吃横喝"——

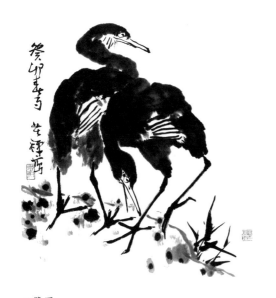

双鹭图
67.5 厘米 ×61 厘米
1963 年

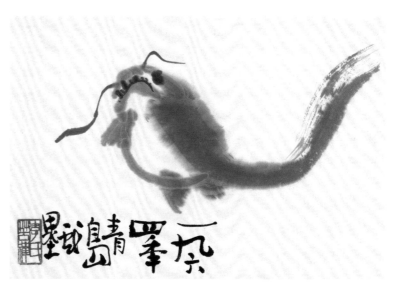

鲶
34.4 厘米 ×23.5 厘米
1964 年

花一个小铜子儿买人家农民两个老玉米棒子，搂些干草点着烤熟了，横着啃，完了再到菜园子，车水槽（横的）那儿喝凉水。这不是"横吃横喝"吗？

活得长，好！可有的人寿长，反而对艺术不好。某某老先生他四十岁画得不错，一过六十反而不行了，过八十全成倚老卖老了。人总得活到老学到老，齐老师老年还要"变法"，他的艺术越老越好！

孔子说过："饱食终日，无所用心，难矣哉！"生命要不与民族艺术事业联系起来，享大寿有什么用？徒耗老百姓种的粮食，于心何忍？

此碑当为北魏之峥峥者。笔画方圆兼出，钩脚内圆外方，无一笔不三折，视此颇不平正，但字之间架结构无一字不具严正之规，体之形神结构与《瘗鹤铭》似同一系脉。唐李北海盖脱化于此碑，宋黄庭坚书之矫屈遒劲亦是帖挛乳居多……据云《道昭碑》有二十余种，大字如《观海诗》《论经诗》，曩曾临摹过，字多方画，结构极其伟健磅礴，统其结构之精，稍下《文公碑》一等也。然尽可多摹数种，庶几全澄处可获得耳。再则此帖体兼容分隶篆草，以之作书法基础，结合诸体无不适合者。拓工早且精，可珍存用之。（跋《郑文公碑》）

鲁公气节可撼岳。书亦如之。（跋《颜鲁公帖》）

后碑泐甚不可辨，未知是否《高灵庙碑》碑阴？前则方笔，后则圆画，拙致如出一辙，如常读之加以体会，一似败壁陈纸，久审观之，山川峰密，来龙去脉，幻变如真，陈于目前胸次矣。习此帖者，何独不然！励公又识。（跋《高灵庙碑》）

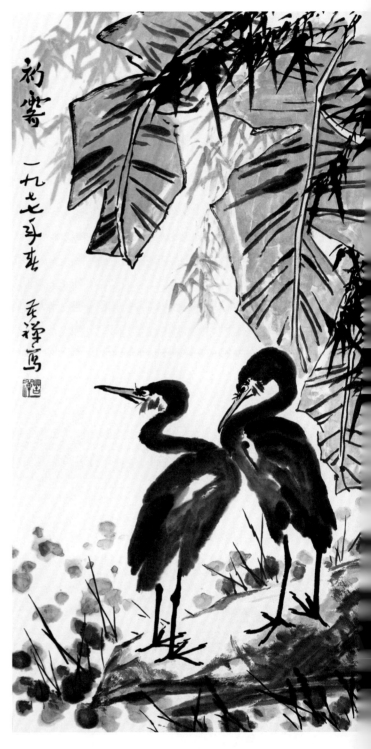

初霁
181 厘米 ×97 厘米
1977 年

《云麾将军碑》，多谓其斜欹行草，实则正是北海佳处，否则便无风神。而苏长公可谓善学北海者也。此帖极工甚佳，当非帖估所为，墨色黝润，清楚，可永用之。（跋李北海《云麾将军碑》）

或问："有是景乎？"曰："宇宙间尽有之。"（题《公鸡秋叶图》）

写鲶者有清一代只谓李晴江，近得观八大写鲶，更有胜于晴江者，世人见雪个写鲶者殊鲜耳。（题《双鲶图》）

世有"指画家"写来老到古朴，而涵养趣味较笔画者佳甚。亦有闭门用其室具所作题云"指画"者，百花齐放，而技法亦因之多生矣。（题《鹰图》）

鱼以鲶为最难，形似之亦非画者之要求，要者精神耳。（题《鲶图》）

有清一代写鱼者，高其佩、八大山人、李晴江耳，其余自郐以下矣。近有白石翁画《三余图》，其形其意更不在鱼也。句曰："生者劫之余，诗者睡之余，画者工之余。"此白石翁之"三余"也。（题《群鱼图》）

胆愈大心愈小，智愈圆而行愈方。诚哉是言！作画亦然，可三复是语。（题《柳塘苍鹭图》）

画欲熟巧不易，欲生疏亦甚难。

青藤（徐渭）是文人画的代表，造型"不准"，是靠自己的灵感画画。

画画，开始要具体，到后来就应思想飞扬，不要太具体。

佛手果　23厘米×34厘米　1964年

胡萝卜　23厘米×34厘米　1964年

灵芝　19厘米×27厘米　1964年

我画现已上升到追求没有笔墨痕迹的境界了。

"艺多不压身"，民间这句谚语很好。学功夫即是如此，不怕学得多，有本事可以不用，但不可用时没有。谭鑫培唱老生，武功底子极强，在表演时就能超人一头。

有两个道士看见一个瞎老头儿从南来，路中间有块大石头。一个道士说："老头儿，从左边绕过来！"另一个道士说："从右边绕过来！"结果老头儿一下子从石头上蹦过来了！齐白石老先生作画就这样，有些画法章法叫你意料不到。

章法要大胆，要险；创造就是敢想敢干！

你对它（指画中的花鸟鱼虫）热心，它对你也热心；你对它冷淡，画出来也自然无趣味。

陈老莲画人物是创作：大头小身子。他不知道不对吗？他知道。只有这样画才深刻有力！

听风听雨听不得，闲暇把笔写荷花。（题《墨荷图》）

种荷听雨，种蕉听风，兼可学书。（题《芭蕉图》）

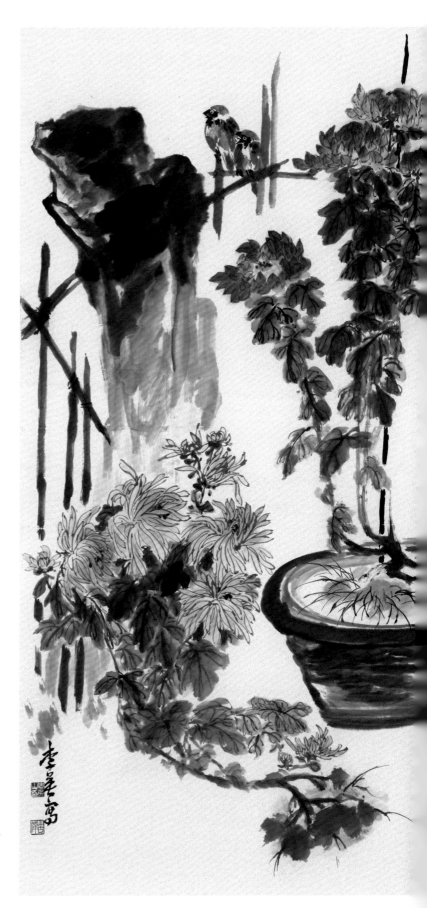

秋菊双雀　137厘米×68厘米　1950年
　　此幅构图以Z字形推出空间，并以盆菊和左边的菊与石平衡画面。正中上部的空间凸显了此画的"画眼"——麻雀。如此题材的选取与布局颇有生活情趣。

102

牛粪煨芋，术士之趣，清白传家，君子之风。（题《芋头白菜图》）

白首穷艺，数叶为庐。（题《竹下白头翁》）

"满腹玑珠无卖处，闲抛闲掷野藤中。"青藤句也。（画葡萄多题此句）

人道我落后，我处亦自然；待到百年后，或可留人间。（编者按：20 世纪
50 年代末至 60 年代初，闻人说大写意画是"思想落后者"所为，愤而作《风雨
雄鸡图》，愤题此诗。）

持趋炎附势、阿谀逢迎之道者，皆不畏政局沧桑、国家生变，虽改朝换代
而妙执此道不移，生活境遇皆可优于芸芸百姓，更优于鲠直坚贞为国为民者。然
以此通身媚骨混迹艺林，则下笔便无骨气，张口便有刁气，行动便有习气。其余，
若俗气、傲气、铜臭气、薄气与小气皆会应运而生矣！我平生最喜之古今作品，
乃多有侠气、豪气、逸气与傻气者也。

中国文明屹立于世者不胜枚举，仅文武之道可见一斑。中国是文极而武、
武极而文。你看，作画作书本是斯文事，高者却不斯文。庄子笔下的画家"解衣
盘礴"；至唐，张旭兴至时以头发代笔作狂草；张操"笔飞墨喷"，怀素则赞赏"忽
然绝叫三五声，满壁纵横千万字"的气魄，皆文极而武之意也！再看武术，本当
动则有声，闪展腾挪，练高了，反倒文静之至，如太极、八卦、形意诸拳形似无力，

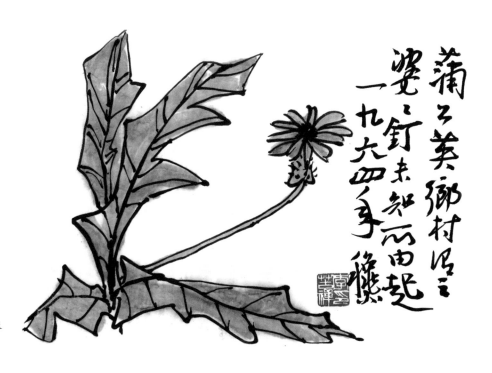

蒲公英
23 厘米 ×34 厘米
1964 年

摸鱼、转磨、站桩，倘应手对敌，被发出若干尺远，尚不知如何被推出的。再高了，则全练修养功夫，淡泊无争，非特殊境遇逼之，如打擂、自卫，平日则了无武人神态。吾友形意拳高手王芗斋先生即如是。此则武极而文之意也。

中国文明最高者尚不在画。画之上有书法，书法之上有诗词，诗词之上有音乐，音乐之上有中国先圣的哲理，那是老庄、禅、《易》、儒。故倘欲画高，当有以上四重之修养才能高。了无中国文明自尊心者与此无缘，勿与论者！

自己不动笔墨，张口则讥议禅、老，真若痴人说梦耳。

古来文人画发展到高度，必借禅学以充实其美学修养，愈简少则愈美，愈明显昭著、愈丰富则愈虚淡、含蓄。识前者易，识后者难，倘虚心潜悟亦不难。唯无知且有成见者，非但无缘识之，更因此道照见其无知而恼羞，遂加罪祖先，妄议禅、老，穿凿附会，曲解经文，攻其（按：指文人画、禅宗画）含蓄为空泛，责其进取为没落，尤有伴作参禅而拆庙者，适授国内极左之机巧，附庸国外贬我者以口实，其伤我民族自尊之心，真若潜在之"尼古丁"也！

中国文明高者称为"经"：《诗经》《道德经》……而其最高者为《易经》，列世界最高文明之林，乃是了不起的数理哲学！我听过英国哲学家罗素的讲演。罗氏学识甚深，但亦恐难解"元亨利贞"四字！后人

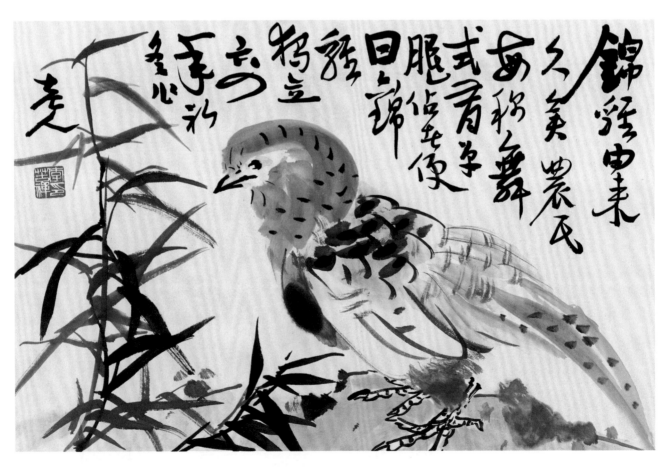

锦鸡　33 厘米 ×50.8 厘米　1964 年

释文：锦鸡由来久矣。农民每称舞式有单腿站者，便曰锦鸡独立。六四年初冬作。老人。

或有借此书只言片语算命以赚钱者，或有知难而退称之为天书者，皆于其声誉不利。近世更有肆意骂之者，诚夏虫不可语冰也！

读《论语》当留意首尾：其首"子曰：'学而时习之……'"其尾"子曰：'不知命，无以为君子也。'"这是说，学习之目的在于"知命"——参透人生及与之共渡事物之命运规律，以便把握顺逆而定行藏。现在有人一谈命运就说是迷信，毫无道理！实在"命运学"乃最高之学问。孔子说过"加吾数年，五十而学易，可以无大过矣"。意思就是：若能在五十岁学到参透命运的《周易》，就可以在未来不犯大过错了！探讨孔夫子之学，务明是理为要，不然，易入腐儒之流矣！

<div style="text-align:right">（1982 年因病住院时对编者语）</div>

善最重要。圣人云："故君子莫大乎与人为善。"唯善以为空。

世上人富而好礼者不多，往往富而薄气，倒是穷过的能体验穷人的滋味，不忍袖手旁观。孔夫子讲："君子无终食之间违仁……颠沛必于是。"真是颠沛人心痛颠沛人啊！只可惜财力太微薄，杯水车薪啊！

子路战死前还要正冠，凡俗之人不解，反而嘲笑他这种多余之礼。实在他是以自己最后的生命向世人昭示：为正义，虽死而无恨，虽死而守节、守志不移，诚如圣人所言："吾道一以贯之"，"至死不变"，"临大节而不可夺也！"

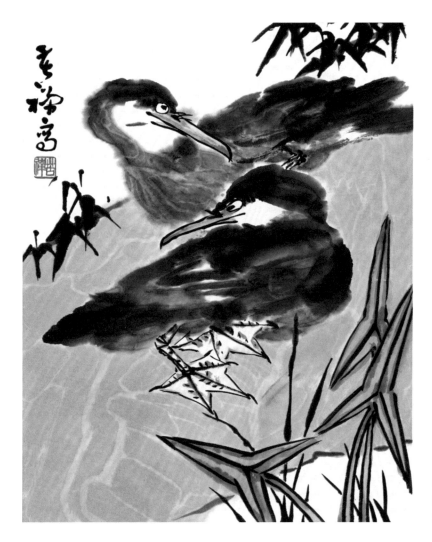

双鱼鹰
51.3 厘米 ×41.3 厘米
1974 年

李苦禅
大写意花鸟画论

孔子是圣人了，还说"三人行，必有我师焉"。你我皆平庸之人，就更无理由自满自傲了。要见贤思齐，不可嫉妒同行。搞"同行是冤家"那一套就有违孔子之教："人之有技，若己有之，人之彦圣，其心好之。"而恰如孔子所指责的："人之有技，媚嫉以恶，人之彦圣，而违之俾不通，实不能容。"

孔子见子路勇，就赞扬他："由也，好勇过我。"与子贡谈到颜回有"闻一以知十"的本领后又讲，"我不如他啊！"当年齐老师夸我"英也过我"，其实我哪比得上老师？只是齐老师像孔夫子一样，希望学生超过自己啊！

要诲人不倦就要肚里戏路子多，所以必先学而不厌，方能诲人不倦。不然，

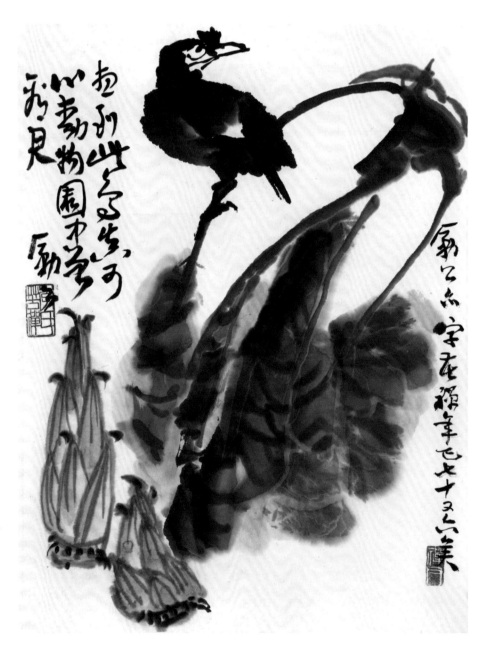

八哥菜笋　46厘米×34.5厘米
1973 年
　释文：想到此鸟真可心，动物园中曾看君。励公。励公亦字苦禅，年已七十又六矣！

106

或有借此书只言片语算命以赚钱者，或有知难而退称之为天书者，皆于其声誉不利。近世更有肆意骂之者，诚夏虫不可语冰也！

读《论语》当留意首尾：其首"子曰：'学而时习之……'"其尾"子曰：'不知命，无以为君子也。'"这是说，学习之目的在于"知命"——参透人生及与之共渡事物之命运规律，以便把握顺逆而定行藏。现在有人一谈命运就说是迷信，毫无道理！实在"命运学"乃最高之学问。孔子说过"加吾数年，五十以学易，可以无大过矣"。意思就是：若能在五十岁学到参透命运的《周易》，就可以在未来不犯大过错了！探讨孔夫子之学，务明是理为要，不然，易入腐儒之流矣！

（1982年因病住院时对编者语）

善最重要。圣人云："故君子莫大乎与人为善。"唯善以为空。

世上人富而好礼者不多，往往富而薄气，倒是穷过的能体验穷人的滋味，不忍袖手旁观。孔夫子讲："君子无终食之间违仁……颠沛必于是。"真是颠沛人心痛颠沛人啊！只可惜财力太微薄，杯水车薪啊！

子路战死前还要正冠，凡俗之人不解，反而嘲笑他这种多余之礼。实在他是以自己最后的生命向世人昭示：为正义，虽死而无恨，虽死而守节、守志不移，诚如圣人所言："吾道一以贯之"，"至死不变"，"临大节而不可夺也！"

双鱼鹰
51.3厘米×41.3厘米
1974年

李苦禅
大写意花鸟画论

孔子是圣人了，还说"三人行，必有我师焉"。你我皆平庸之人，就更无理由自满自傲了。要见贤思齐，不可嫉妒同行。搞"同行是冤家"那一套就有违孔子之教："人之有技，若己有之，人之彦圣，其心好之。"而恰如孔子所指责的："人之有技，媢嫉以恶，人之彦圣，而违之俾不通，实不能容。"

孔子见子路勇，就赞扬他："由也，好勇过我。"与子贡谈到颜回有"闻一以知十"的本领后又讲，"我不如他啊！"当年齐老师夸我"英也过我"，其实我哪比得上老师？只是齐老师像孔夫子一样，希望学生超过自己啊！

要诲人不倦就要肚里戏路子多，所以必先学而不厌，方能诲人不倦。不然，

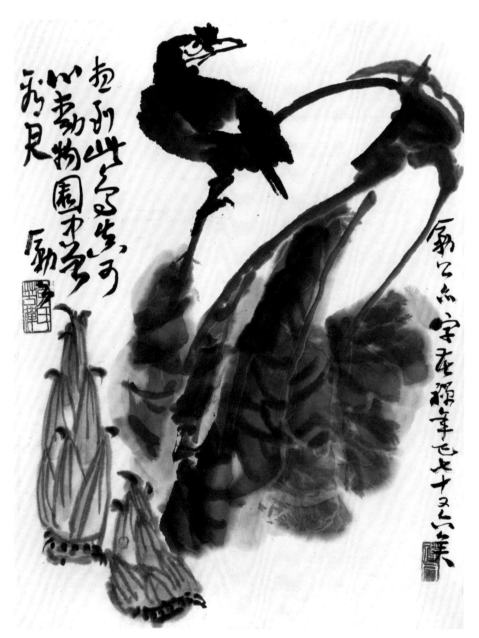

八哥菜笋　46 厘米 ×34.5 厘米
1973 年

释文：想到此鸟真可心，动物园中曾看君。励公。励公亦字苦禅，年已七十又六矣！

群雀
34.8 厘米 × 45.6 厘米
1962 年

就那三两出戏，唱完没啦！再唱而不倦，人家就听而生厌啦！

　　此君坦白和气。老励戏。（题《白菜荷花图》）

　　竹影筛光白头吟，微风偷穿碧竿来。励公遣兴。（题《竹石白头翁图》）

　　有画笔墨填，无景空来补，创稿自留观。（题山水画稿）

　　吞鱼者，鱼恒吞之。信矣！ 1963 年青岛归来曾画此幅，旋被人索去。1974 年初冬写之以催眠耳。禅老。（题《鲶鳜图》）

山村
48 厘米 × 42.6 厘米
20 世纪 70 年代

芋叶秧鸡图
48 厘米 × 44 厘米
20 世纪 60 年代

于无心处写鱼，于无鱼处求美，是乃真鱼也。（题《墨鱼图》）

李白诗之"黄河之水天上来"，《春夜宴桃李园序》之"天地者，万物之逆旅，光阴者，百代之过客"，此数语实属天籁，非可以学力致。

火不传薪传，人不传艺传。

大写意这种高度艺术，只要明了画理，不论看上去是一气呵成的信笔挥洒，也不论是惨淡经营的沉稳运笔，或快或慢，皆可殊途而同归。

不可盲目临摹，不可抄袭前人而据为己有。

画有精品，有神品。精品可以功力得之，神品则功力不逮者固必不可得，而功力既具者亦不可必得。

会须意兴所至，信手挥洒，心纸无间，笔墨契合，才情风发，妙造自然。以观此帧，殆近之欤？（题《兰花蒲公英图》）

日本学了中国的工笔画又有发展。我们现代有的工笔画，笔工意不工，为工而工，徒在"三矾九染"上工，不在造型、色调、意境上下功夫，流于板、俗或花俏。现在画工笔要多学习日本画家竹内栖凤、渡边晨亩等这些人的新工笔画。

与皇家画院对立的即是在野画家，也叫江湖画家、处士画家或方外画家。他们并不求富贵显达，只是为个人生活，为群众服务，吃饱便是他们的生活欲求（甚至常常吃不饱）。达官贵人去买他们的画，虽饼金不卖，画院诏他们也常常屡诏不出。这是历代画史所常有的事迹，不胜列举。他们写生、写意的画，多数流落在民间、乡村，毁灭亦殆尽……

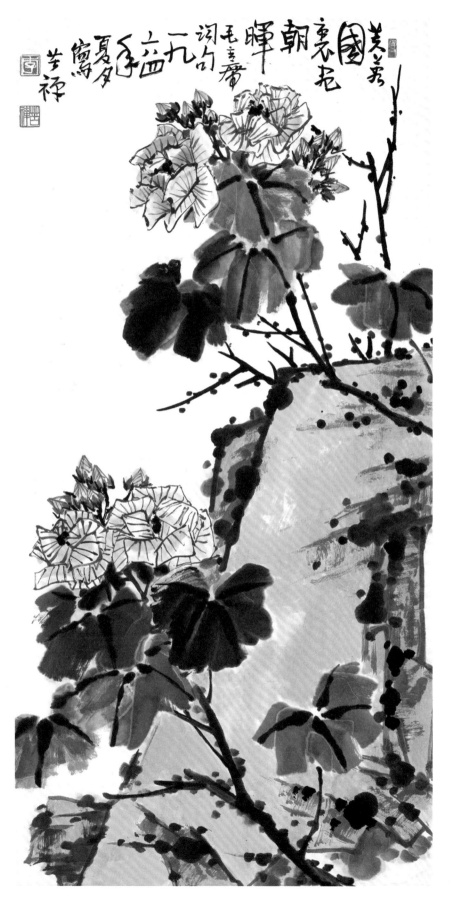

芙蓉图　138厘米×68厘米　1964年

　　释文：芙蓉国里尽朝晖。毛主席词句。一九六四年夏月写，苦禅。

钱南园学清臣书，每以颜书易俗以率更法救之，当时以为然者附之。实则欧书病排比，无韵致，尤俗，如以俗补俗，岂非俗不可耐矣！颜书出于汉隶与八分体，若先填以分隶基础，再事学颜，书自无俗气可言。有清一代尚台阁体——便于致仕，离碑学而专尚临帖，愈整齐谨严则去古愈远，率尔学颜安能得其体？只得其貌，则颜书之末也，未有不俗者！明代尚草书，远追二王，近窥南宫，当时以学者众即感俗矣！而智者以章草救之。故明代非以章法即以写经体救之。此可举例以证明，郑孝胥尝以为张瑞图书不逮所求，其实张草法南宫、隋、唐，复以章草集其成，书法奇纵规严，风神俱具，清代无一窥其项背者！以其品格巨，倘不以人废言，郑公言亦是也。至王铎，草法矫健，思白、赵孟頫皆不及也。

象物无忘圆宽，圆则活，扁则板。有时皆不论，造极最为难。枝欲活而蟠转，干欲圆而皴边。如蛇龙、如藤篆，不犯涩、不光圆。墨分五级，衔接混含。湿则油润，干则焕鲜，干则如湿方为正端。浓墨重染，经纬交参（按：即笔之方向纵横叠刷也）。形人物要在初合解剖，进则渐离，头大身宽（按：即变形美）。纹则铁线，终则简笔，兼混描线。有般人谓"野狐禅"，实则自明知浮浅，愿有成见。细则是进度，粗则方发展。

先粗而后细，文人墨消遣。先细而后粗，作家之规范。

（《象物笔墨歌》之片段）

戏人五情不匀者多勾脸，画到高度不设色，文至极处无赘字，人到深处无多言。花开每仰展，禾实充垂汉。苦到极处毋宁死，病至重时反显轻。青鸟老变白，黄狐久成玄。热极寒必至，动极静成旋，物到极处必生变！

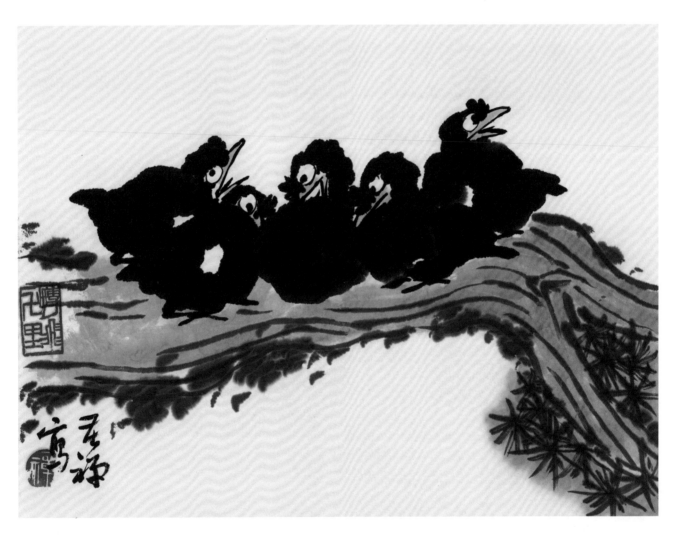

五只八哥
34.8 厘米 × 46 厘米
20 世纪 60 年代

书法当然是主观体会，体会其自然构造、自然规律。由此自然规律上去发展，自然字形飞舞活泼，没有支离别扭的现象发生。但不是任其自然不加思想体会。……古代书法皆有其自然构造的韵律。

苦者当求画外有画，笔外有笔。

山水是天地间浩然大气所包笼者！

清秀其中，浑拙其外。谨严其内，宽舒其表。大处著思，细部描俏。色浓墨饱，不事干渴。若得精微，守此规条。平气静思，落笔准、狠、稳，舒展丰润。脑无古今人，自然雄奇新。常以小作大，便是陈出新。不使成定规，自无胶柱琴。自勉。

《石门颂》，长画、横画要藏锋，先藏而后使转，不藏即抹矣，当记之。此碑空处亦是字之结体，不可忽视。横画中无排比，竖画中亦为兹是，钩撇皆送力到顶端。口无正方，多扁，是口形多、左画稍长，右画较短，用力稍轻，斯谓得矣。竖画先藏锋，反下笔而急转正。

交游，过浅俗者避之，骄傲者避之。

意大利画家云，国画简笔写意画是天才作家之作风。（为意大利画家表演笔墨归后记录）

写鸷鸟要壮大其形，刚健其羽翮，方显其凶猛。但画鹰鹞则表其捷锐可也。画鱼生动活泼最难，作者多写成呆板若死鱼者。而画鲶鱼尤为难耳。写竹下石宜瘦简，只以外廓便得势矣！松下石如虎蹲状，以重拙为宜。兰下石以减笔小形为合宜，以不掩兰之潇洒为得势也。甲寅冬月于郊甸。

文如《两都赋》，可比画之仙台楼阁、金碧山水。

花鸟画，南宋巧丽极则，唯去五代真实远矣。小仙、平山、郑慎人物画尽致矣，唯拟马远、夏珪、梁楷则不如。颜秋月工则极矣，唯真实太过。总之，以吴道玄莼菜描作基础，以游丝描作波澜可也。世以为赵吴兴工人物、山水、楼台等作，实则十洲繁丽过之；盖赵擅书法隶篆，即工作亦寓书法也。……宋画为上作者多工致，不落款或落小字于石间，不用章。

作画力去……庸俗粗野气，要在空虚，但忌在虚浮。笔墨虽重要，但不可

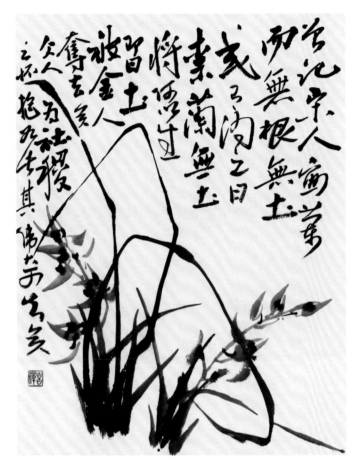

墨兰图　51厘米×37厘米　1938年

释文：曾记宋人写兰而无根无土，或有问之曰："奈兰无土，将何以生？"即曰："土被金人夺去矣！"文人为社稷之怀抱如此，其伟大可知矣！

编者按：此画亦作于沦陷于日寇之北平。作者借宋代爱国文人画根不入土之兰，以喻国土被金人夺去的典故，尽发忧国之愤怒，并赞扬当年爱国画师之伟大怀抱，尽抒爱国之情怀。但作者画"有土之兰"以表"国土必定光复"的坚定信念。此兰已不复现前人写兰的雅逸之气，却显《易经》所云"刚中而应"之气概，诚乃时代精神寄寓笔端所至。

泥守太过，过则板实矣！若活用之，当如天马行空，信飞行无阻矣！

毕加索、马蒂斯、梵高，有追求亚洲（东方）艺术的要求。

创作时要敢于冲。如王羲之那时，都写八分之类，但他冲开了，不管《说文》、六书，写成了"现代字"，所以千余年来人称誉之为"书圣"。他创出来了！

松、竹、梅、兰、菊是文人画题材，无文，画之则俗气。

高水平的艺术要讲美学。第一是美（指形式），第二是抽象的美（书法美），第三是道德的美（真、善、美）。

画大画要看得远，要看到画外去。

对作者，须观其画论，察其成绩。如欲知其论正确与否，察其画迹便可证明矣！

人聪明我鲁笨，人一能之我十之，人十能之我百之，结果，能成功的！

要求两个"超"字：一超时间，一超空间。如1977年之作品，群众赞称佳作，至1999年仍为群众所赞；在中国被称赞是好作品，移到日本与欧洲仍被称赞是佳作，我们要有如此坚决之要求。

今后注意：每作要"整"，"整"即包括协调、气韵、多样统一等等。作者心意整且静，方可做到"整"字。此近老年之追求，专精致一也！癸丑夏六月九日偶悟之。（编者注：1973年）

作画立意后，务先求技巧（多种技巧），不可先追求味道。味道是在技巧中经常体会积进之结果，此节要切实注意，否则如人发育未成，却学老翁佝偻踉跄种种之老态，技巧尚未窥到，而欲使画法登峰造极，是冥妄之想。

功力出诸坚韧。一生努力如一日，不知老之将至，如此坚决，画事或亦近乎机矣！癸丑六月廿六日下午偶感。

虽属添凑章法，但思索要煞费工夫，思索愈周到而章法愈完美。

读画，皆可横竖颠倒观之，变换内容而灵活用之。

用墨要控制。一是泼墨，二是惜墨如金。一点之微，用墨如惜金；需要大量墨处，泼之犹为不足。此二者须坚决控制！

创作愈多而章法亦愈多。由熟章法而创新章法。大胆试作，不可无自信心而退缩！

大凡一个民族，未有不爱自己祖国（包括人民群众在内）及自己民族文化艺术者。中华民族传统艺术是我先民兢兢业业创造之文明结晶，我要宝重而爱护之。

因外光可以掩遮真实造型，破坏画面，有碍绘画艺术的发展，所以，欧洲著名画家追求到一定高度，也不要外光（明暗）。

常写字，那么在作画时就可以不知不觉地用上。作画何以求书法？因为第一，画要雅，非雅即犷，雅为国画之要；第二，习书法，不仅可增强腕力，而且可使魄力雄浑，气势豪壮，一笔一画在不觉中尽可洗去凡俗犷野之气息，提高人之品质，令其高尚耳。此所谓陶冶性情，逸放胸襟者是也。

古松
34 厘米 ×46.5 厘米
20 世纪 70 年代

他惯写平常事物，造型谨严，格调甚高……令观者百看不厌，不忍释手……董其昌书法、画法、品格皆不及八大山人。（晚年读八大山人画后之题记）

我与乾一二兄自幼同学聊城，长而同读于北京大学。彼学文学，我攻艺术，宿食同处，气息相关，有逾手足，朝夕谈论切磋，数十年如一日。及入世谋生，各奔东西，致人生契阔，未克谋面，历经沧桑风云，当年故人已寥如晨星矣！妖氛驱散，神州初晴，乾一二兄方自西安来京，屈指已六十年矣！执手相晤，不胜唏嘘！我与二兄历劫犹存，俱登寿域——尚优游于人世，亦大乐也矣！庚申夏月赴北戴河前一日也。八三岁苦禅述记。（为老友张乾一先生书）

弟上月廿八号方回京，此次院校动员老人们去邢台……弟乡间贫困出身根底，不感若何困难……业务已搁置二年了，尚不知运动何时结束也……今后稿费已没有，已无力购置古书文物也。今年弟仅购了《太平御览》《渊鉴类函》，实不能再购买了。此次劳动回来，手腕抽僵几不能执笔。（1965 年 12 月 2 日书信）

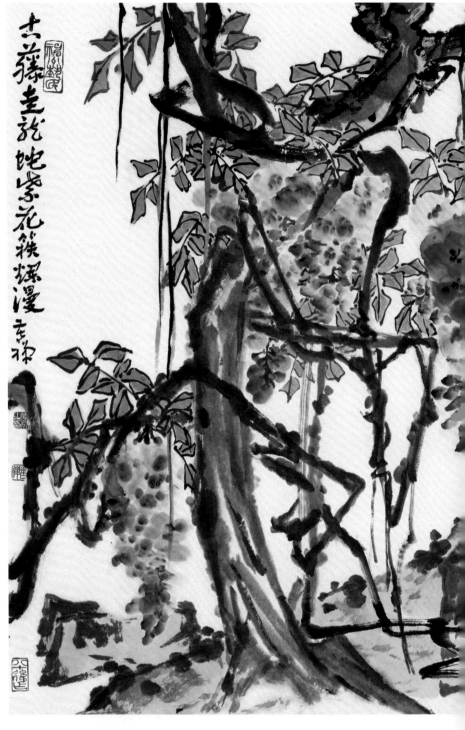

紫藤八哥　181 厘米 ×98 厘米　1980 年
　　古今画紫藤者不少，多寓"紫气东来"之吉意。苦禅老人以丙烯色画之，色泽丰沛，花团饱满，中西画法自然融合，独具风貌。图中题词为：八哥声宛转，古藤通篆意。岁在庚申，冬月之末，八四叟苦禅并题记之。古藤走龙蛇，紫花簇烂漫。苦禅。

此次学习紧张，老年人在精力、生理上真吃不消。自去年学习以来，岁数大者多患疾病，什么血压高、心脏病、肝炎等症。弟学习中竟服药以支持，尚不时晕眩不克行立耳！（1965 年书信）

……去时顺江而上，过三峡诸滩之险，返经剑门、巴山、秦岭，山原苍翠一片云，有原始森林，峻耸伟绝！爱祖国之心油然而生！（1950 年赴四川参加土改工作时之书信）

在京老友已如晨星，益显得吾辈之老景矣！曾记《张猛龙碑》文，"老"字写成"先人"，"先人"即老人了！可笑六朝会编字义也！（1966 年书信）

现在燕儿在美学上下功夫，亦谓读书有法。（书信）

弟前曾说长寿养老，主张附带"业务养老"。否则感老迈无聊矣！且消极无生趣矣！尝有老人，自以为纳福禄林，谢绝职业，此与行尸走肉无异，即活百岁有何趣？我以为愈老越要作画，能行动即要每晨活动，坚持不断。报要常看，毋激动于衷。每日写个人的日记亦适宜。兄年八十八，弟八十五矣！老之现象尚无多感，前途乐趣无穷！兄寿命近百岁大可能！张大千五十年前在上海是我挚友。我八十五他则八十四岁，去岁他在台湾寄我画册三种……落款"苦禅道兄教正，弟大千寄呈"。（1982 年致张乾一先生）

前数日曾画大幅画一四张丈二匹连结一张的（荷花）……弟奋力大显身手，与后辈留点纪念。弟八十五岁已开始，今年当尽力工作，否则恐精力渐不健矣！……我们不畏老，有志便不能老。弟以为养老得附于业务上，否则行尸走肉情同猪辈，即活二百岁有何人生意义耶？二兄：你要"争取"年龄，弟亦要"争取"，意志可能转变生理的。……辛酉冬十二月十五曰也。（致张乾一先生）

百余岁弟亦企求得，其无他，要在画作品更进一步耳。弟在早晨五点起床锻炼，希望寿高，画更上一层楼。（书信）

"学如不及，犹恐失之。"录圣人语。八十六岁苦禅

附：1983 年 3 月某日，家父命我为他作画录像，他画了一幅《两鱼图》，图中题道："吾师有三馀（编者按：齐白石曾作《三鱼图》，取谐音为'三馀'，题道'画者工之馀，诗者睡之馀，生者劫之馀也。'）余则有二馀焉。一则贫穷

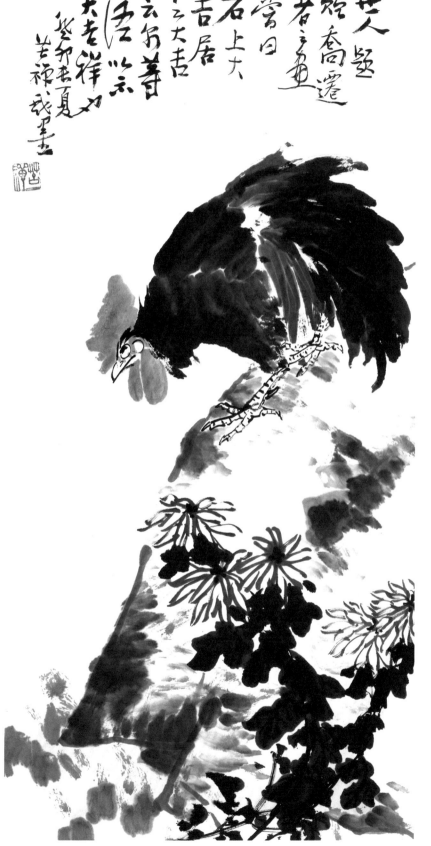

之馀，二则大劫之馀；两劫之馀（编者按：'两劫'是一指日寇侵华，二指'文革'）岁至八十有六，亦天命也！岁在癸亥之春，写以记吾生平坎坷耳。八十六叟苦禅记于京华。"题至此，颇为烦躁，接着又补题一段："馀者福利也；尚能进取而得学识之饱养耳。记此以祸转为幸福，天赐也。励公再题记之。"（在此后——他生命的最后三个月里，再没有一幅作如此长题的画了！）

　　家父垂暮之年常翻阅自己的藏书——浩劫后幸存的心爱物。有一天他一面整理古书一面仿佛自言自语地对我说："人家有钱的能给儿女们留些钱用，有官的能给儿子安排个官当。这些咱都不行，我只能给你们留下两样东西：一是藏书，二是人缘。"

雄鸡菊石图　139.5 厘米 × 69 厘米
1963 年

　释文：世人题赠乔迁者之画尝曰，石上大吉居之大吉云尔等语，以示大吉祥也。癸卯长夏，苦禅戏墨。

李苦禅

大写意花鸟画论

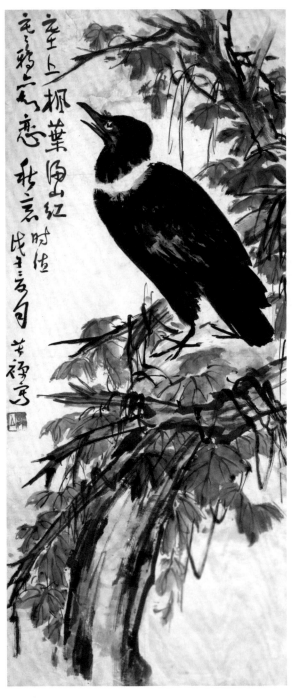

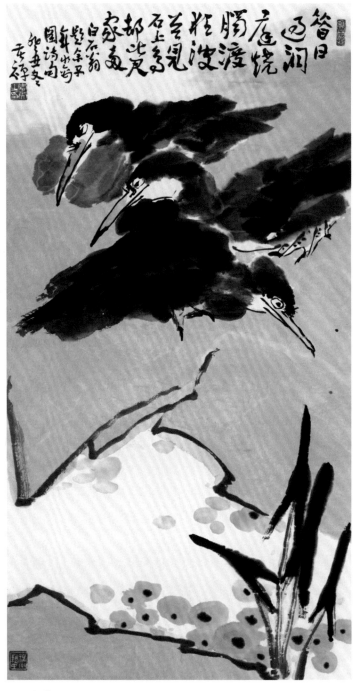

红叶寒鸦

105 厘米 × 45.1 厘米

1948 年（戊子）

　　释文：塞上枫叶满山红，寒鸦亦知恋秋意。时值戊子夏月，苦禅写。

三只鱼鹰

90.8 厘米 × 47.7 厘米　1973 年

　　释文：昔日过洞庭，烧烛渡狂波，曾见石上鸟，却比君家多。白石翁题余早年水禽图诗句。癸丑冬，苦禅。

　　此画上端甚密，下端甚稀疏，但以石坡作近景，虽少而足以镇住阵脚。又以疾挺如箭的四棵茨叶支撑了上端的"压力"。复以淡色萍点调整了平远的空间，是一种大胆而独特的章法。

# 下 篇
## 「师友杂忆」

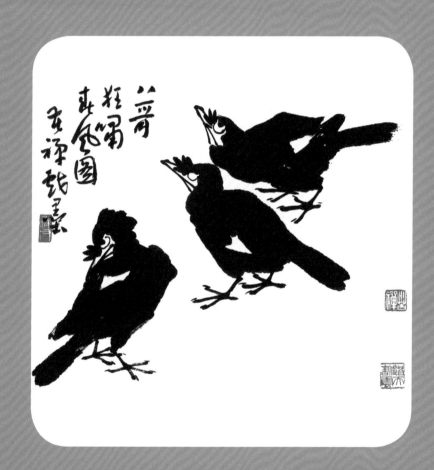

# 师友杂忆

## 从"写意雕塑"看李苦禅的教学创新
## ——李燕

我读到一篇年轻的著名雕塑家的专论"写意雕塑"的文章。开篇即言"'写意雕塑'的文化概念是15年前我在'第八届中国雕塑论坛上演讲的主题。当时，对于这个概念的提出引起了众多的争议。十多年来，随着人们对传统的重新认识与反思……写意雕塑已为更多的专家和艺术家所认同。近年来，更是有不少人将'写意雕塑'作为活化传统的代名词而加以研究"。这里他说的"15年前"应是2001年。由此可知，在"文革"与"前文革"造成的历史文化断层几十年后，一批年轻人听到了从未听过的或无法听到的古人与前辈早已陈述的文化概念，这些"新"概念当然会被认为是"新文化概念"了。他们又争议了十多年，才开始将这些"新"概念与有限的传统知识"作为活化传统的代名词而加以研究"。言下之意似乎是一些中华文化传统已经死了，如今才"活化起来"。持此观点的同志们不妨以严谨的"工匠精神"仔细地补一补缺失太多太久的中华传统文化知识，方能在前人早已创新过的"巨人肩膀上"（牛顿句）节省一些重复性的"发明"，从而早日创造出新时代的新来。

先不妨读一篇《北京晚报》记者纪从周（1949年~）在1993年，即该雕塑家提出"写意雕塑"概念的前四年写的一篇文章《苦禅宗师与罗丹弟子》，其文已提到，早在1930年，李苦禅与罗丹弟子卡姆斯（当时李31至35岁）提出的"写意雕塑"与这类写意艺术的实践表现。今谨将此篇文章的一些相关内容由《从周散记》一书中摘录如下：

被尊崇为西方雕塑艺术大师的法国雕塑巨擘奥古斯汀·罗丹的杰作，首次来我国在中国美术馆与观众见面了。说起来中国国画大写意大师李苦禅还与罗丹的弟子有段佳话呢。

罗丹的杰作展前开箱那天，著名画家李燕先睹为快，他怀着崇敬的心情向罗丹的作品深深地鞠了一躬。这引起了罗丹博物馆馆长雅克·维兰先生的注意，在翻译的引见下，李燕谈出了他的父亲李苦禅大师有关罗丹的一段回忆。

1930年，李苦禅老人应林风眠校长的聘请，赴"杭州艺专"出任国画教授。当时正有一位俄国雕塑教授卡姆斯基在那里任教。苦禅大师曾对李燕回忆这段历史——卡姆斯基讲课很气魄，边讲边动手示范。他先是讲"加法"：面对模特儿往雕塑台上的支架上大块大块的扔泥，一个粗犷的造型很快出现了。而后他又稳准狠地用手指、掌�'、按、抹、压，既充分表现了模特儿的形态，又充分留下了手段过程的痕迹。接着他又讲"减法"：面对模特儿，先往雕塑台上随意摆一大堆泥，然后用一把蘸水的长刀横削纵砍，一会儿就砍出了一个模特儿的大形。之后用蘸水的小刀在粗形上削砍小面，很快，一件既充分表现模特儿形态又充分保留了"斧凿痕"手段过程之美的作品完成了。李

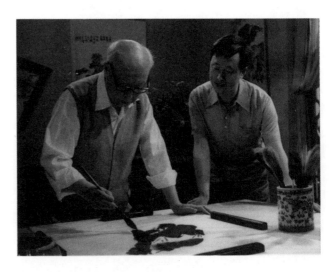

1980年李苦禅接到了由文化部指示的拍摄教学影片《苦禅写意》《苦禅画鹰》和《中国花鸟画》的任务，将一生的珍贵技法留予国家。其子李燕（右）全程协助了这次工作。

蔬蟹
33.5 厘米 × 45 厘米
20 世纪 70 年代

苦禅不禁评道："这简直是罗丹的大写意风格啊！"卡姆斯基听了非常激动，李苦禅惊叹地问："您的年龄能赶上他的亲授？"他说非常荣幸地成为罗丹最小的学生，并说跑到中国来的时候随身带的东西都丢了，唯有罗丹与他的合影珍藏在身上，说着从怀里掏出一个皮夹子，取出一张照片，确是卡姆斯基与大胡子罗丹的合影。李苦禅对他说："中国的大写意正是既表现物象的意象，又同时保留笔墨手段过程本身的美！从罗丹的铸铜雕塑上到处都能欣赏到他手迹的美，有人说好的雕塑是凝固与流动的统一，是表现与自我表现的结合，这才算真正的写意！罗丹的艺术就是欧洲的写意雕塑。"

从此，他们俩在"形而下"（即"表象"）上迥然不同的从艺之人，却在"形而上"（即"抽象"）的写意境界里找到了不约而同的东西。可惜啊，后来因为李苦禅总"多管闲事"，为进步学生说话，所以在任教四年后不得不离开了杭州。从此与卡姆斯基教授失去联系。他是第一位把罗丹的艺术同技巧直接带

到中国来的外国人。但美术史上却没有人家的名字，更没有人家的小传。李苦禅永远忘不了他，罗丹的弟子卡姆斯基。

当年即 1930—1934 年，被聘为国画教授的李苦禅让学习中国写意画的学生们上罗丹弟子的"写意雕塑"课，让这位白俄雕塑家表演"加法"和"减法"的"手段过程美"，令学生真正明白中西方真正艺术的"触类旁通"之理，从而脱开了对有限题材从临摹到临摹的僵化而狭窄的国画传承模式，在中西艺术"体疏而意密"中开悟了写意审美的灵性。如仔细调查一下，在中国画教学史的时空坐标记录中，李苦禅的这种教学方法和与此相关的"写意雕塑"概念，不正是空前的创新吗？然而，文化断层令人们忘记或不愿回顾那段创新的历史。于是便从零甚至从负数开始了重复的"创新"。

专论"写意雕塑"的文章（以下简称"专论"），言及"写意"的形成之源，引证了老庄哲学的"意以

象尽……得意忘象"很可贵，然而到了庄子的"门槛"，却未进入庄子论雕刻的核心审美观念："既雕既琢，复归于朴（朴为原木，璞为原石——子玉，二字哲义相通），善夫！"（雕琢之后的雕刻作品，仍然像未经雕琢过的原木原石一样。这才是最美的雕刻啊！）因为中华意象的最高审美标准是"朴素美"，庄子说"朴，天下莫能与之争美"。李苦禅老人一生的教学、艺术实践和做人，都秉持这种理念。他提出了写意绘画乃至所有写意艺术分三个境界提升。第一步，要做到"意在笔先，有意有法"；第二步做到"无意无法"；第三步则臻于"忘意忘法"的至高境界。为此，他引入了禅学思想中的佛祖第一偈："法本法无法，无法法亦法，今付无法时，法法何曾法？"更引入了中华哲学的核心《易经》之理。在20世纪60年代初期，他在给年轻的画家李巍的信中写到"中国文人画作之要，其理在《易》"。（见于李巍画集序言）他对我讲到，《周易大传》明言"文不尽言，言不尽意"，于是圣人设卦立像以尽意。而卦象的三爻，即上为天，下为地，中为人，乃"三才"之义。《易经·系词》讲"《易》广大悉备，有天道焉，有地道焉，有人道焉"。由此，形成了将天地人合而为一的宇宙观和方法论。与中华哲学核心的另一个组成内容《老子道德经》所说的"人法地，地法天，天法道，

蝴蝶花
41.2厘米×49厘米
20世纪70年代末

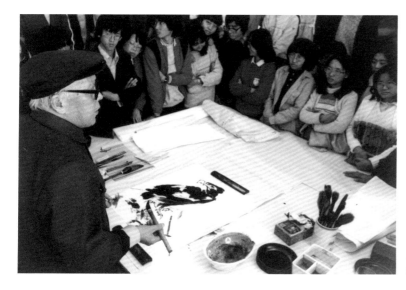

1980 年 12 月李苦禅为香港中文大学艺术系学生讲学并示范技巧。（编者摄）

道法自然"交相辉映！

李苦禅平生一直强调，不懂书法，不练书法，就不懂"中国画是写出来的，如写兰写竹，不谓画兰画竹。而西画是画出来的。后来的印象派是受了东方绘画的影响，才强调了笔触的美"。如今有官方画家屡屡引用"中国画是写出来……"等等耳熟之言，却不言出处，捧之者们也以当今《论语》形容之，此等现象亦属我辈与前辈前贤"千年未有之大变局"矣！"新"乎哉？哀矣哉！

李苦禅又将"书画同源，而分流之后，如何认识书画交融的关系"总结在一篇书法条幅上："书至画为高度，画至书为极则。"当代书家欧阳中石先生与齐派大写意传人许麟庐先生都给予高度的评价（见于对二位大家的电视采访所录）。

"意象"这一概念，虽然古已有之，源流有序，但在 1977 年乃至 1978 年前，尚几乎无人敢及，庶几乎犯禁于"唯心主义"矣！但李苦禅认为"这个带'心'的'心'之音不提是不行的，'意象'不重提不行，因为意象审美不谈，就讲不通'写意'审美，但是中国艺术的主流审美意识都在于写意；凡涉及形象审美，

不论是文学、戏曲、书画、雕塑和瓷器、文玩以及园林设计等等，都可列入中国写意艺术的大范畴之中。"在他的授意下，我于 1978 年执笔写下了《中国写意画浅论》并请史论系老师过目审阅修改，又于 1980 年 12 月在香港大学《学苑》学刊上首次发表，并开讲座予以宣讲。此后又在本人 30 多年的教书匠生涯中，对中央工艺美院、中央美院、清华美院与社会单位屡屡开办"中国写意艺术与传统文化"的大型讲座，将不少观点早已无偿奉献予社会。

《中国写意画浅论》全面涉及了写意画与写意艺术的形成发展过程与历史地位。"意象"概念的形成脉络，又首次引用了《黄帝内经》中《阴阳应象论篇》和《生气通天论篇》的内容，以表述写意艺术来于自然又妙合自然之道。当年苦禅老人说："《黄帝内经》不是仅供岐黄之道（中医）用的，它的哲理大可启悟认知宇宙、人生与艺术。"大概以前的美术史理论家还不曾想到中医的这部圣典如何用到"本行"吧！是复古乎？是超前乎？其实，真理是本无绝对时限的。该文又引证了《书谱》与齐王僧虔《书赋》所讲书与画之缘，书法与大自然和美人之缘。亦谈到当年几乎无人涉及的禅宗思想对写意书画的深刻影响，引证"至能而若无能，此难能也！"（明陈老莲语）的"无为"

境界。早被极左者列为"唯心主义"禁区的"顿悟思维"亦在文中予以正面阐述。被等同于"个人主义"的"个性解放"也公然出现。"在最久长、最专制的中国封建社会史上，写意画及其作者那种强调个性，强调自身感受，不慕名利，不求显达，耻于阿谀逢迎的伟大品格，实乃中华民族'个性解放'，的先声。它的本质不可能是消极的。"又率先揭示了所谓"抽象派"的良性起因，先天不足和虚伪的恶性扩张。畅谈了中国禅宗思想与写意书画对日本文化发展的历史功勋。最后，将"写意艺术大家庭"的成员一一列出，它们还有"书法与篆刻艺术，富于剥泐美的金石拓本，山石与案头摆设之自然木、石，与生活实用品相结合的笔山、镇纸、随形砚台、'龙头'，有根杖、树根花盆架、盆景（日本仍叫"盆栽"。中国则忌"栽"与"灾"同音，故早改之）、天然骨木烟斗（黄永玉是专家），有单色或多色纹理变化的欣赏用石，如大理石、玉料诸石、素砚砖、田石、鸡血石等印章用石，还有附在器皿上的斑斓铜锈、瓷釉上的自然变化，如"窑变"，博山"油滴釉"、唐三彩釉、哥窑的"开片"，元代的"鼻涕釉"……它们都有一个不容忽视的可贵共性，即它们已与人们的生活融合了，也就是说人们对这些艺术都有自然而然的亲切感，却不觉有什么大惊小怪——人们都能不同程度地接受它们，因为它们并非突然来临的，它们是在人们生活历程中自然萌发、形成、发展，而成为了中国人生活方式中的一个有机组成部分。因而，它们才是真正有生命力的艺术！在结尾的自然段中本人写道"总而言之，当我通过'中国写意画'得以结论'中国写意艺术体系'的时候，我深深感到，它正期待着我们（艺术家、理论家与热忱的观众们）充分运用现代智慧成果，去予以更深入的探索和研究，因为它和我们的种种关系渐趋密切，不管谁承认不承认这一点，它们都是存在着，涌进着的。"当年苦禅老人过目此文，欣然通过，即付面世。只是再三叮嘱，"中国的传统大戏、曲艺是流动的写意艺术，尚未列在其中，日后务必补述、专议"。因此在1999年，苦禅老人仙逝百周年纪念之

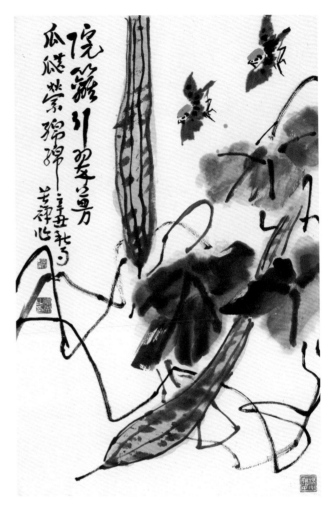

丝瓜飞雀图
70厘米×45厘米
1961年

时，由中宣部审批出资摄制的十集电视片《爱国艺术家李苦禅大师》中，特辟一集《戏缘篇》，全集分别在CCTV-1、BTV与数省电视台播出，至今仍时见美术台播出，幸甚至哉！

如今，日趋涌出的舶来"当代艺术"、"超前新论"、无数新名目的"画派"——泼地即干，未能成流，又安能标"派"呢？种种逆乎人本的，我统称为"类人生物行为表现"，都逼着我在多种场合与文章中反复引用孔子之教："道不远人，为道而远人，不可以为道。""道，须臾不可离也。可离，非道也！"更多次强调孟子的警示："无羞恶之心，非人也！"所

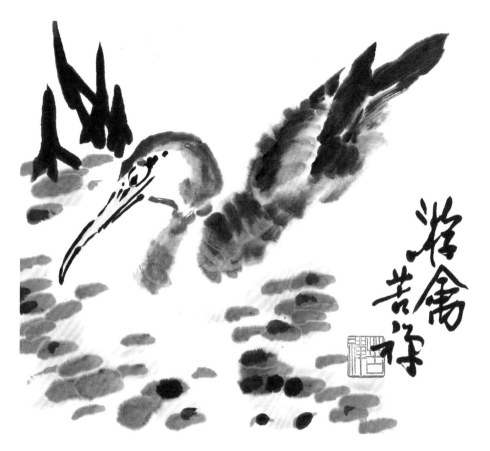

游禽
34 厘米 ×46 厘米
1972 年

以，我把世界上一切称作"艺术"的事物，特意分为三大类：一是"人类行为"，二是"类人生物行为"，三是"由人选以为美的天然动物行为和非生命存在物"。其中孰是孰非，自由自择，只别忘记《易经》之言"方以类聚，人以群分"为宜也。

　　不久前，为了纪念李苦禅纪念馆建馆 30 周年，在该馆举办了《雄鹰大写意之时代精神——书画名家画鹰联展》，并再次发表了苦禅老人在仙逝前不久，最后发表的一篇文章《论画鹰》，足见其身为人文知识分子的超前而独到的观点。毕竟，他是历经"自由思想，独立思想"为核心精神的"新文化运动"者，是历经国难而赴汤蹈火的赤诚爱国者，而作画、画鹰，仅其思想表现方式之一而已，但是可借一而知十也。今复将此文刊发于此，以飨读者，以示热衷于真正写意艺术的人士。

## 恩师李苦禅——范曾

我们在李苦禅纪念馆隆重地祭奠恩师苦禅老人逝世三十周年，三十周年对人生来说是一个不短的时间，可是对于中国历史和宇宙来说只是一瞬，可是，在人类的历史上能够留下他的痕迹，而且为后世瞻仰，为千秋传颂，这样的人物永远是少数的。我想从明朝末年八大山人再往前追溯到徐渭，再往后推是谁？李苦禅！徐渭、八大山人、李苦禅是中国写意花鸟史上三座不可磨灭的大山。我们可以纵览一百年来花鸟画这个状况，有哪一个人的笔墨能达到恩师的成就？哪一个人的意境能达到恩师的境界？哪一个人能够敢说他的学问和八大山人比肩？我想只有三个字——李苦禅。

我19岁那年进入中央美院，李苦禅老人就开始教我花鸟画，忽忽四十多年弹指一挥间，想当初，苦禅老人也就是五十七八的年纪，健步挟风，没有一丝老态。上课也没什么提纲，天南海北，随心所欲，给我们讲了许多画坛趣事。我们也听得入神，时常哄堂大笑。于是，我们知道了当年陈调元醉后大灌陈半丁的轶闻，知道了张大千对画坛笨伯的挖苦戏谑，知道了齐白石为彭八百选兰的趣事。闲话掌故，不一而足，欢声笑语，声震邻室。偶尔，苦禅老人一时兴起，叫我们铺纸，他就要作画了，教室里顿时鸦雀无声。苦禅老人用笔不疾驱、不涣漫，从容率情，造化在手，真是大师风范。只见画上物象浑然天成，笔墨淋漓，收放有度。无论画的是野塘夏荷、原隰双雉；还是画的蕉下鹌鹑、石上雄鹰，都是生趣无穷。苦禅老人作画时，时常一边运笔一边插话，此时，他所讲的画理是最为精彩的，往往只言片语，深得画中三昧。画完了，就用草书题字，摇笔而散珠，或论画论书，或言事言情，文如其画，也是不假修饰而意味隽永。有时，作画正待完成，下课铃声响了，苦禅老人那里还意犹未尽，只管继续画下去。因此，上苦禅老人的课，前后常常不准时。

苦禅老人课徒示范，都是随手用学生的宣纸。我们这帮小青年都争着让苦禅老人给自己示范，他是来者不拒。所以，中国画系的学生无不藏有苦禅老人的画作。有的老师作画习惯于杜门谢客，极少当众画。而苦禅老人天性正好相反，人愈多，他作画的兴致愈浓，用笔也愈妙。看他用笔冲波逆折，挥洒自如，就像庄子书所说的庖丁解牛，"神遇而不以目视，恢恢乎游刃有余"。

苦禅老人充满仁爱之心，他经常以自己年轻时拉洋车之苦，来设身处地地体谅别人的困窘，遇到别人有难，他不仅送画，而且解囊。据山东画家张登堂先生回忆，他初见苦禅老人时，其衣衫褴褛，恰好和平画店给先生送来60元，当即分给他一半，这绝对符合苦禅老人的性格。

一个画家、一个诗人平生之作，蕙茝并存，不足为奇。陆放翁虽有"铁马冰河入梦来"那样的千古绝唱，也有"洗脚上床真一快"之类败笔。画家的代表作，也与此相似。苦禅老人为人至诚至真，馈赠酬酢，有施无类，自然作品的流布既广又多。你不能以苦禅老人的一般作品，来衡量其历史地位。你说，奥林匹克运动会，刘易斯跑百米，跑了9秒多，他能一辈子每次跑都是9秒多吗？他虽然不会像范曾一辈子最快

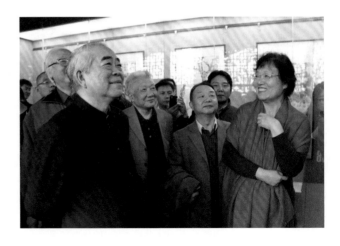

2013年6月10日，范曾（左三）、刘大钧（左四）在李燕（左二）与夫人孙燕华（右一）陪同下参观李苦禅纪念馆。

的速度是 14 秒 2 了，但也不会总是 9 秒多的成绩。我们看一个短跑的世界选手，只能取其最优秀的一个成绩，有了这一次，他就是冠军了。这个原则也可用于评价古往今来的所有画家。假如以苦禅老人的极品为标准，我以为，近世大写意花鸟画家，或许只有潘天寿先生可与其比权量力。世间有"南潘北李"之说，而我以为苦禅老人犹或过之。

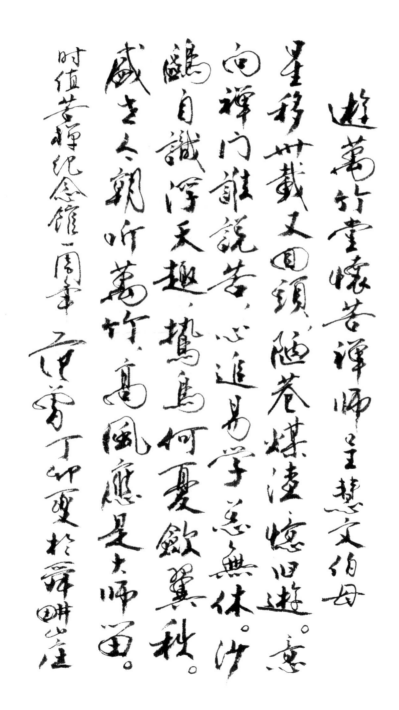

范曾先生为李苦禅纪念馆建馆一周年所作诗
33.2 厘米 ×23 厘米

我记得李可染先生曾说，近代以来，线条能过关者不及十人，苦禅是其人也。可染先生从不轻许于人，他的点评，可谓一言九鼎。我每次看苦禅老人作画，总是那么从容不迫，那么惜墨如金，缓而不滞，迟而不钝。中国画的用笔，一向有老子的"善行无辙迹"之说，即所谓无起止之迹，视板、刻、结为劣，而以苍润蕴藉为上品；视苦硬斫断的线条为劣，而以舒缓柔韧，生气盎然之线条为上品。苦禅老人的用笔，堪称美奂美轮，而且每当他画完之后，案上笔洗清水依然。苦禅艺术之美，不仅仅在其结果，也在其生发过程之中。至于法外之术，比如矾水点苔啦、唾沫留迹之类，都是苦禅老人所不屑的。

苦禅老人每完成一幅新作，必悬之素壁，反复观摩。此时此刻，先生的内心，一定是弃绝尘嚣，心远地偏。他的画上，竹兰芙蕖，游鳞飞羽，意态逍遥，不正如庄子所谓"天地有大美而不言"么？画家虽不必如庄子游于"无何有之乡"，然而那种神思的状态，那种坐忘人间，坐驰八表，如刘勰所谓的"思理为妙，神与物游"的状态，显然是属于李苦禅的。

庄子以为宇宙万变归为一气的流转，石涛自许"试看笔从烟中过"，这些理念在苦禅老人画中皆有体现。正由于如此，苦禅老人的画面上，总是弥漫着一种"笼天地于形内、挫万物于笔端"的氤氲之气，形存神在，而并不斤斤计较"似"与"不似"。至于他的鹰嘴由尖喙变为方整等等，也非苦禅老人的本质追逐，而妙得自然之性，才是他的终极目标。庄子以"自然"为体道的最高境界，在《骈拇》一文中论及凫与鹤："是故凫胫虽短，续之则忧；鹤胫虽长，断之则悲。故性长非所断，性短非所续，无所去忧也。"此段论自然之物的名言，可作为花鸟画家的箴言。

应当说，苦禅老人的画面形象较八大山人更具写实性，而其博大恢宏、动人心魄，或不轻让于八大。其根源不在变形与否，而在深悟中国画"物我一如"

的要旨。

我近来读到一些评论文章，发现其中泛泛之论颇多，而且溢美之词过甚。更有些无聊的评论家热衷于"排座次"，认为近百年来，中国美术史只有潘天寿、吴昌硕、黄宾虹、齐白石并称"四大家"。此说的荒谬在于，他们也想仿照古制，想用"四"这个数字与元四大家、明四大家相比列。当然，这种排列法很可能是出自潘天寿先生的家人或者门徒，虽然情有可原，但是却为历史所不容。平心而论，今天如果要举出几个人，像徐悲鸿、李苦禅；像黄胄、蒋兆和；还有傅抱石、张大千、李可染……近代美术史上没有这几位行吗？潘天寿固然是不可少的，但李苦禅则必须有；黄宾虹固然是不可少的，但傅抱石也必须有。我的恩师蒋兆和，开中国写实主义人物画先河，他的贡献，彪炳千古，排列近世大家，能没有吗？蒋兆和先生的《流民图》与潘天寿先生的秃鹫残荷，艺趣虽殊途，但却不可顾此而忘彼。

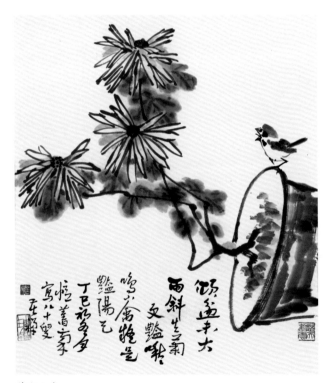

菊盆小雀
59.3厘米×48.5厘米
1977年

竹前鹌鹑
50.5 厘米 ×41 厘米
1973 年

　　前面我们曾提及苦禅老人的为人，知其人而观其艺，知其艺而观其人，画如其人，信为不虚。李苦禅老人是个"不失赤子之心"的画家，观其言谈行止，憨态可掬而又童心未泯，虽是八旬老翁，依然"如婴儿之未孩"（《老子》）。李苦禅老人作画是纯任天籁爽发，浑浑然不知我之为物，物之为我，也不知何者为我，何者为物。

　　理智先行的结果，必然是使中国大写意画中最重要的朦胧混沌状态失去。要知道天地的大美是视之无形、听之无声的，并不是凭画家构造的，那是一种自在之物。过分的清醒对科学家十分重要，而对于大写意画家却无疑是一种挂碍、一种对自然之道体悟的屏障。若以"造"为圭臬，则很容易沦为"安排"，其去矫饰也就不远了。

　　我每每将李苦禅的艺术比为泰山，那么博大、那么浑厚、那么稳重、那么雄壮；我的立论，既不避师生之情，更须以艺术本体为依据，而作持平之论。

## 天趣洋溢 白石老人旁观叫好
### ——杨先让

苦禅老人是美术学院最重要、最特殊的一个教授，在笔墨上别人没法跟他比。20年代，苦禅老人拜师齐白石，齐门弟子众多，但最好的弟子就是李苦禅。看到苦禅老人的作品，齐白石深深地知道这个弟子一定会超过他。

1930年，林风眠先生在杭州美院任校长，缺少大写意绘画教员，就聘请李苦禅老人来校，当时潘天寿也在这个学校。苦禅老人从1930年到1934年，一直在杭州艺专教学，当时的学生是谁？王朝闻、胡一川、丁逸群，后来还有李霖灿等等日后的名家。50年代初，齐白石、徐悲鸿、李苦禅、许麟庐等人在和平画店聚会，李苦禅在一张不大的纸上画了一架豆角，齐白石看了拍手叫好，欣然提字："傍观叫好者白石老人。"徐悲鸿也提字"天趣洋溢"。就艺术表现而言，齐白石甚至认为苦禅老人的笔墨已经超过了他。苦禅老人

的笔墨在全中国首屈一指，上海的朱屺瞻画得很好，但是不全面，苦禅老人的大写意笔墨超过朱屺瞻。在艺术上，在笔墨上我认为他也超过了他的老师齐白石。

苦禅老人这一辈子受过很多折磨，但他在继承传统的基础上，始终踏踏实实地走自己的路。他是我的老师，我多次看他画画，他画画胸有成竹，意念用到笔端，一笔是一笔，我形容这是打太极拳。20世纪50年代初，极左思想发端，花鸟画首当其冲，认为花鸟画是不革命的，是不能为人民服务的，因此提倡画人物画，花鸟画被踢到了一边。苦禅老人在旧社会受了很多坎坷，新中国成立后一段时期对他也是相当不公平的，但是苦禅老人从来没有一句怨言，在"左"的思想干扰下，搞花鸟画的人倒霉就倒在政策上，一点办法也没有。但不管怎样，就大写意来说我认为苦禅老人首屈一指。

苦禅老人的诗绝对是大师级的，而且很美，他的美和他的大写意完全是一致的。苦禅老人的字绝对和

水果
23厘米×34厘米
1964年

别人不一样，他的书法刚健有力，不是笨的拙的让你觉得丑，而是含蓄极了。我们说徐悲鸿先生的素描好，油画好，在那个时代是不错的，他受的教育也很好，但是很少有人说他的书法好。我们评论苦禅老人他的画好、笔墨好，他的书法我认为应该单独提出来，他的字绝对不是漂亮、帅气，而是雄浑、老辣，拙得了不得，像儿童写的书法。

美术学院的教授多得很，苦禅老人是我最尊重的教授之一。他从来都是平易近人，和蔼可亲。向他求画有求必应。有一次他跟我说："先让，你从来没有要我的画，我给你准备了一张。"我受宠若惊，他说还给我多盖了几个图章。

李先生没有教过我，因为我不是绘画系的学生，在中央美院我接触过很多教授，有的是我的老师有的是我的同事，我可以说，有的人我尊重他，但我不喜欢他。但对于苦禅老人我要说"我喜欢他，我爱他"，因为他太人性了。他是学者，中央美院那么多教授，有几个像李先生那样教学生的，他的教学完全不保守，一边说一边画，毫无保留，画完以后便送给同学，真是把自己的心都掏出来了。他讲中国的绘画、戏曲、诗词，讲中国的文学，他的讲课内容远远超出了课程本身所规定的内容，没有一个教授这样讲课的，我觉得他的教学方法应该大力提倡。

徐悲鸿先生特别强调画中国画的人要画一点写生，画一点素描，现在有些人反对，然而李苦禅老人、李可染先生、蒋兆和先生他们的速写都很好。在国外速写就是素描，素描就是速写，都是一个类型的。我们中国叫快写、慢写、速写，给分开了，实际都是写生。所以绘画技术特别重要。我们看苦禅老人的画册，他的形象画得多好，神态画得多好。他有西画基础，这就是他的优势。有的人画了西画又用西画的方法画国画，那当然不行。学艺术的技法哪能一成不变，这是不可能的。苦禅老人学的是西画但转变成了大写意中国画，可染先生是这样、兆和先生也是这样。

有一年，记得在煤渣胡同的美院宿舍，李慧文老师（苦禅老人夫人）跟我说："给你准备了一幅长卷。"我说："哎呀！不敢当，多谢！"大家看这张画（杨先让展开苦禅老人的长卷），苦禅老人是那么好的大写意画家，他的气质摆在那，这是最重要的。如果没有这么大气的笔墨，他不可能成为这么好的大写意画家。

这个兰花多好啊！（杨先让此时展开了苦禅老人为他画的长卷）这张画是老崔师傅给我裱的，黄永玉看见了说："哎呀！你有国宝。"我说："我有什么国宝？"他说："这就是国宝。"1983 年我在美国的时候，听到苦禅老人去世的消息非常悲痛，太遗憾了！齐白石之后真正的大写意画家，就是苦禅老人，他走得太早了。所以今天纪念他，这么多人来看他的展览，有这么多的作品，非常好，而且结合着作品给大家讲，我觉得特别重要。

杨先让，1952 年毕业于中央美术学院绘画系。历任人民美术出版社编辑，中央文化馆研究员，中央美术学院版画系教授、连环画年画系主任、民间美术系主任、教授。

李苦禅 大写意花鸟画论

## 日日挥笔勤练习 谆谆教导终受益——王同仁

苦禅先生是我最尊敬的一位老师，也是我很崇拜的老师，对我的艺术，对我的成长很有影响的一位专家，1955年我考进中央美术学院。早前我在兰州上学，兰州有几个苦禅先生的老学生。一个叫曹陇丁，他是20世纪四五十年代的学生，他儿子是我的同学，他拿着苦禅先生的画让我看，所以1952年我就看到苦禅先生的作品了。但那时不懂，觉得很有意思，画得水墨淋漓，跟画素描和速写很不一样。这幅画在宿舍里挂了好几年，每天琢磨，觉得他对水墨的处理特别好。兰州还有一个老先生是齐白石先生的篆刻大弟子，他叫刘冰庵，刘冰庵先生后来到我们美术学院教书法篆刻，也编辑过齐白石的传记。

我到北京后，刘冰庵先生嘱咐我："要很好地向苦禅先生学习，苦禅先生在艺术上成就很高，对你以后的学习会有很大影响。"但到了美院以后，情况与想象完全不一样，因为那时向苏联学习，学的完全是苏式的那一套，就是画人，画东西。当时对中国画传统确实不够重视，老师也不够重视。那时让可染先生画人体，画年画，画北海公园，不知道你们见过没见过；居然让我们敬爱的苦禅先生到工会买电影票，在课堂上我们见得很少，一直到四年级以后，才给我们安排了苦禅先生的课，而且就安排了一个月。

但回想起来我们也很幸运，我们的老师有可染先生和苦禅先生两个人，我们班只有5个人，现在看起来简直是不大可能的事情，哪有5个学生用两位老师教的？但那个时候真是这样。苦禅先生就给我们讲写字的方法，让我们读哪些碑，写哪些帖，我印象很深。比如他让我们多看一些张骞、礼器这样的碑，这些碑上的字都很大气，对我们以后学习书法很有影响。苦禅先生画画也好，写字也好，确实很自然，人越多他越来情绪。我记得有一年新年晚会，有人给苦禅先生

铺了一张纸，苦禅先生鞋一脱，站在纸上，当时也没有毛笔，就把宣纸一揉，蘸着水蘸着墨，几下就是一幅画！那个感觉简直是太神奇了！觉得画画可以这么自由，这么痛快，在我一生中间，看别人画画最痛快的就是苦禅先生这次。我们对国画的兴趣从那以后就被吊了起来，以后课下我就开始临摹苦禅先生的东西。

老先生的教导，他们的经验，他们给我们的指点，真是用一辈子。因为画画四面笔锋随便可以用，中锋、侧锋，这个笔可以是活的，但写字一定要中锋。苦禅先生对我们一再要求，看八大的字，线条很均匀，而且很浑厚，转折或者提按都很均匀，所以他的字老远看，还是很有力。苦禅先生临的字那么远也看得很清楚，就因为它的力度表现出来了。有的人字写得很飘浮，每一笔都很粗，但好像每一笔又突然找不着了，写到后面去了，这就是没有理解到结构是怎么回事。有的老先生尽管名声很大，由于下的工夫不足，七八十岁了他画的东西还是比较单薄。所以我们一定要学会苦禅先生做学问的方法，按照他给我们做出的榜样去做，就一定会收到成效。

多少年来我一直画些水墨画，虽然画了一些人物，画了一些动物，但始终都在学习苦禅先生的用墨方法。苦禅先生的速写也画得很好，有些动物的写生非常好，因为他有这个能力，所以绘画里的形象都是他自己的，他尽管学八大，但只是笔墨方法的借鉴，创造的形象绝对是自己的，是自己的感受，是自己生活里的突出形象。他经常说，你画画鹰，再去看看真鹰，看完真鹰以后，回来再琢磨你画的形象。所以最后他画的鹰，夸张的鹰嘴像斧子一样。真鹰并不是那样子，但是看完苦禅先生的鹰以后，你觉得真鹰不像鹰了，为什么？因为苦禅画的鹰有一种英雄气概，这才是苦禅先生创作的艺术形象，很感人。

苦禅先生的字能写到这种程度，也就造就了苦禅先生水墨画的高度。在北京画院李燕他们举办了苦禅

先生的藏碑、金石展，其中有两题签，一个是齐白石先生的，一个是苦禅先生为了包东西，在报纸上随便写的几个字，李燕先生很有心，把它裁下来盖了章，然后放在一起。我左看右看说，苦禅的作品，字、书法要比齐白石高多了，李燕说不能这么说。但是我觉得如果以前这么说可能是胡说，但我已写了几十年的字了，已有成熟的比较了，所以这是从我心里说的，不是因为苦禅先生教过我，是我的老师，所以才说一些奉承话，而是从心里就这么认为的。

我学画的过程虽然走了一些弯路，但退休以后，又回到了苦禅先生以前教导我的那条路上。我40多岁临八大的东西，退休以后又临八大的东西，感觉再画画的时候，不管动物也好，人物也好，觉得轻松多了。为什么？以前画人物靠的是造型能力，靠素描，靠光感，我们虽然得到了画素描的好处，但也受了画素描的约束。因为按照素描去画，极大地限制了笔墨的发挥。

后来我们跟叶浅予先生学了白描，跟黄胄先生学了速写，各个老师的长处我们都吸收了，但是笔墨还是受苦禅先生的影响最大，因为把造型弄清楚了，笔墨就可以放心了，大胆的落墨，就不是抠那些明暗、抠那些小的琐碎的东西了。你看苦禅先生画的鹰，那个墨到现在都感觉是湿的，还在流动，这就是中国画笔墨的魅力。像刘海粟先生的画，因为他们在三四十年代接触西洋的东西比较多，总觉得国画老一套不管用了，所以他们画的基本上就是抄对象，对象什么样，他画的就是什么样，而苦禅先生的画，就是让你要表现对象，对于一个形体、一个物体，不是把它抄下来就完了，得用你的笔墨、用你的感情、用你的感受把它写出来，把它策划出来，只有用这样的方法，你画出来的东西才会轻松痛快，别人看得也痛快，像他的鹰，看不够，看多少次你都想看。所以在处理形象的时候，如何运用笔墨，我觉得确实应该很好的研究苦禅先生的一些表现方法和规律。中国画它有自己的规律，因而又回归到苦禅先生用笔用墨的造型办法上来。

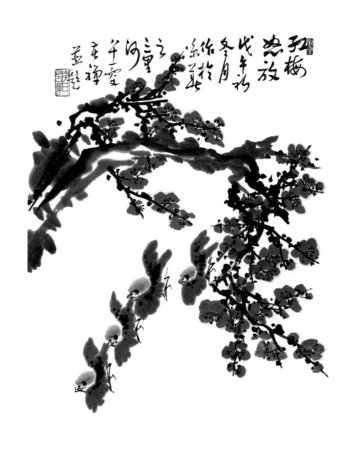

红梅飞雀
69.2 厘米 × 45.6 厘米　1978 年

现在有些人提出跟西方接轨，我觉得这个口号太空洞了。既然要画中国画，就要按照中国画的规律去做，钢琴的音色确实很优美，但你是拉二胡的，干吗要在钢琴上去练基本功呢，完全可以在二胡上练基本功，所以我们要好好地把书法守住，把速写守住，把笔墨守住，你就会画得很轻松、很自由。用素描画国画人物，简直是受罪，稍微跑出一点线，稍微弄个墨点，画就毁了，但是苦禅先生的画，就很自由，你怎么画都行，就是画坏了还可以补救，素描就没办法，光线一乱，或者结构一乱，补救都不行。好多人学徐悲鸿画马，没有办法超越，为什么？徐悲鸿的素描你没办

李苦禅
大写意花鸟画论

法超越，徐悲鸿对马的解剖研究你没法超越，你要是再重新学他，只能在他的大山底下去晃悠。

要想把马画好，我觉得就应该研究秦汉的东西，研究宋代画马专家，研究我们青铜器里面的东西，研究一些画像砖，这样你就可以广泛地从传统里面吸收东西，而这种造型、这种形象，你用传统的笔墨去表现，非常轻松，而且非常出效果，你非要按照素描那么去画，辛苦一辈子，还不会有什么效果，这是我多年画画的一点体会，我觉得这才是正路。

黄胄先生为什么画水墨画很自由呢？就是速写画得多，他就是在生活当中找了好多线，他说："我画一条线不准确，不要紧，画第二条，第二条不行我画第三条，一条八条总有一条是准确的，这样形象还是可以生动起来。"所以他的画复线很多。他说，"我要追老先生的线，我追不到，但是我把铅笔的线先翻译成毛笔线，也挺好。"所以他的笔很随意。有人说他反复画，太速写性了，但是跟传统画一比，还是挺深的，这就有了他的优势。所以在学习过程中，一定要分清楚传统的东西哪些是应该吸收的，哪些是应该抛弃的。

苦禅先生的收藏很丰富，而且他又会唱戏，又练功，所以他写字画画力量很足，不像有些人"轻描淡写"，所以画画的人首先要把身体练好。我的一个朋友已经80多了，他说："画家能力有限，大家都有那么点水平，但是最后就看谁活得时间长，谁活的时间长，谁的作画实践就多。"

苦禅先生用笔，感觉非常厚实，而且简练，没有飘的感觉。他有一个特点，大笔写小字，大笔写的字特别饱满。他写字不光使用手腕的力量，还有腰，还有全身。写字多的慢慢就能体会到，一开始轻描淡写，真要写得很大气、浑厚，确实要拿出全身的力气。如果从这张字上看，苦禅先生身体特别棒，特别好，有

的人身体不好，字写得都是一种病态。

但是，没有深入生活，没有基本功的苦练，就没有自己的成就，也就没有继承发展的可能。我们应该像苦禅先生那样研习一辈子。

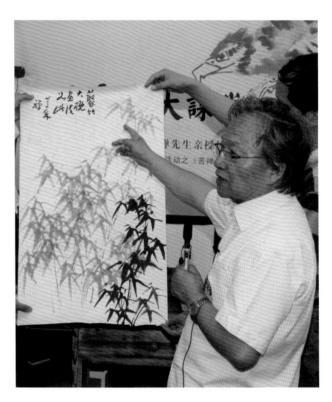

王同仁主讲时，将苦禅先生当年赠送给他的书法和绘画作品，当场展示并讲解。

王同仁，中央美术学院教授、中央美术学院教授、黄胄美术基金会常务理事、文化部艺术家联谊会理事、泰中艺术家联合会高级顾问、中国美术家协会、中国书法家协会会员。

## 大象无形 大美不言——陈开民

我是苏北徐州人，1954年考上北京的美院附中。美院附中当时和中央美术学院在一块儿。苦禅先生在新中国成立前就到过徐州，还到过萧县，他的大名我很早就听到了。我们到了附中，就天天在中央美术学院操场认教授，谁是谁。看叶浅予先生穿着呢子大衣，围脖特别帅气；还有油画系的董希文先生等等。我们看了半个月，李苦禅先生是谁，就是找不着。到了十一二月了，中央美术学院那时画模特要生炉子烧煤球，学院操场上就有河北来的摇煤球的。当时摇煤球的一个老师傅60多岁，姓李。我们老家没有摇煤球的，我就去看。有一天在食堂吃完饭路过版画系的走廊，看见一位50多岁的人，他那个打扮，黑棉袄、黑棉裤，棉裤还是免裆裤，用带子一扎，画架子上摆了一只翅膀受伤的老鹰。他没戴帽子，胡茬子也几天没刮了，我就问"大叔您贵姓？"他说姓李。我以为这是摇煤球的哥们儿，后一看他画的鹰，还真好，我就问你这鹰跟谁学的？他还在那儿画，也不理我。那时我刚上美院附中，对中央美术学院所有的事物都特别关心，我想中央美术学院连摇煤球的都画这么好，实在是高，高等学府就高。后来我又看，这人画的还真行。我想，你可是个农民，中国讲究名人字画，你也没啥名啊，于是我就问他："李大叔你叫啥名？""我叫李苦禅。"当时我就蒙了。1994年我写了一篇《摇煤球的》文章，专门说这件事。他就是这样一个极其纯朴、大象无形的人，就是老子《道德经》里说的大象无形。

他还画着画儿也没看我，就说："听你说话，是徐州的吧？"我说"是是是"。我这就算跟李先生认识了。五几年在美院没有中国画系，当时叫彩墨系。李可染先生教水彩画，说李苦禅先生是封建没落阶级趣味的大写意画，是不能教的。叫他干什么呢？到中央美术学院工会管买电影票，一个月18块钱。

我上大学的时候，正赶上苦难时期，1960年，我给党中央写过信，我说我到了山东、安徽、苏北、河南，

到了什么什么村去写生，村子里每人一天口粮是二两半到三两，饿死贫下中农多少多少人，请党中央及时调拨粮食，以解贫下中农之急。那个时候苦禅先生还叫我们到他家去吃饭，他家粮票也就那么一点，他心里明白，我们当时又学习又打篮球、打排球、踢足球，小青年们粮票不够吃的。我给党中央写信后来让学院党委发现了，开我的批判会，开了一年，说我攻击大跃进，丑化社会主义。我反映的事都是真事，对这件事苦禅先生心里特别明白。一直到中央美术学院毕业，结果毕业后我就到了东北白城下边的一个县去工作，"文化大革命"结束后才调回来，我都想不到能够调回来。调回来后，我第一个就到了苦禅先生家。每次我上他那去，他都问长问短。现在社会上大师太多了，留一个马尾辫，胡子老长，说话那个谱就别提了。李苦禅先生才是真正的大师，他是老子《道德经》所说的大象无形，大智若愚，大美不言。他从来没有像现在这些人这么吹，这么忽悠，这么不要脸地巴结官。

齐白石老先生有一个闲章，特别好，叫"寂寞之道"。能够寂寞下来太重要了，在商品社会，在货币的纷扰下，不寂寞下来很难出大师。不是你活着就是大师，得经过时间的淘汰、筛选，这是很严峻、很无情的。苦禅先生是山东高唐人，现在归聊城。他1899年出生，家里是标准的贫农，没有地，没有房子，他到北京来上学，学画画儿，拉洋车，咱们看过《骆驼祥子》，就是那样的人，和现在后海的蹬的三轮不一样。他一边拉洋车一边拜齐白石为师学画。对他的作品齐白石极为赏识，齐白石说"英也夺我心"，我子弟很多，就是李英真正学到了我的本事，他将来不享大名，天理不容。齐老先生那时就看出李苦禅将来必享大名，绝对是个大家。

现在这个商品社会，在书画市场上买字画的百分之八九十都是送礼，百分之十几搞投资，就在这个乱哄哄的商品社会里，苦禅先生的画很多人并不认识，曲高和寡，永远是曲高和寡。梵高饿了一辈子，实在穷得没着没落了，36岁自杀了。苦禅先生31岁时被

林风眠校长请到杭州当教授。最初，苦禅先生到北京来，住在一个破庙里。北平沦陷时期日本人又把他抓起来，受尽了酷刑。这段经历是他亲自给我说的，宪兵队长把他抓去后对他讲，你要是不招的话，今天晚上就活埋。李先生破口大骂，把这个宪兵队长都给骂呆了。这些日本鬼子没见过这种人，这叫撂生死，结果第28天就把他给放了。

实际上苦禅先生是帮助地下党做事的，配合地下党做了很多事，这是北京市委宣传部领导，后来北京市党校的校长张大中和我谈的。比如把伤兵从敌人的监狱里救出来，他还给这些人路费，叫他们到解放区去，到陕北去，但这些事在新中国成立后苦禅先生从来都不说，从来都不讲他和地下党一块做的事，他认为这是应该的，在国家存亡的危急时刻，作为中国人，是应该做的事。其实他到北京以后，1919年就参加过六三爱国学生运动，当时他是学生运动里山东籍学生冲在最最前面的人。

一个朋友曾说过这样一件事，有一次苦禅先生拍着旁边人的肩膀，问他在哪上班？拍的那个人是薄一波，我认为他不会这么糊涂，薄一波他都不认识？不可能的事。其实这就是佛法说的众生平等，不管做什么官，都和我一样。被日本人抓后连宪兵队长也敢骂，而且骂得非常的难听，日本鬼子就没碰到一个中国人这么样骂他的。现在有很多人，没有众生平等的观念，西方人讲自由、平等、博爱，现在很多人包括一些画画儿的，那些所谓的大师，官一来马上微笑得恰到好处，牙露过了不好，露多了怕把官给吓着，露少了怕人家看不出微笑的面容，腿是半曲不弯的，那个劲儿很难拿。你想想这种人怎么能画好画呢？绝对不行。

曹禺先生说过，苦禅先生就是老子说的如婴孩、如赤子，是极其率真的一个人。大家想想说真话怎么那么难，许多人真话不敢说，画画儿画不了真画。这

回全国美展评委是谁？评委主任副主任是谁？他们喜欢什么样的画，得照他们喜欢的画投其所好，然后得个什么金奖、银奖、铜奖，太可怕了。曹禺先生23岁写《雷雨》，1972年曹禺先生在北京人艺传达室把大门，身体不太好，周总理特别关照他，叫他到协和医院去住院。住院的时候他没事，叫我到协和医院去给他画像。那时他还没被解放，谁都不理他。我给他画像，每天都是聊天，一下聊了五六天。我问他你写《雷雨》23岁，生活素材是从哪儿收集的？曹禺先生说了一句让我感到特别意外的话，他说，"我们家就那样"。到现在这出戏还在演。我和他讲，李苦禅先生在北京呢，从干校回家了。曹禺先生一说美术界的事，就特别夸李苦禅先生。我说苦禅先生住的那条胡同离协和医院很近，你们要想见面的话，我就把他请来。他说太好了。于是我就把苦禅先生请到了协和医院。两个大师见了面，这一幕应该说在中国文化艺术史上是一个很重要的会见。他俩谈得非常好，苦禅先生对京戏不仅懂，还会唱，他还会武生把式，是跟尚和玉学的戏。我在李先生家，他经常讲着讲着就比划上了，什么叫拉山膀，怎么念白等等。

刚才说到中国画和西画的事，说到中国戏曲，如果你会中国戏曲的话，对于中国画特别是大写意就容易懂。中国戏也是写意的，曹操83万大军，在台上就8个兵，打着旗一转就下去了。

我们上大学的时候，李可染先生教山水，苦禅先生教大写意，这两个老先生还特别偏执，教我们书法，买什么碑，什么帖，什么叫临帖等等都提出要求。书法不行，想画好国画绝对不可能。现在有些人就想打快拳，现贩现卖，商品社会搞小买卖的，没时间写书法，这很可怕。苦禅先生写字，天天写，从不间断。现在画画的那叫应酬，陪着别人吃饭，陪着喝酒，陪着别人足浴、下歌厅，大艺术家绝对不干这种事。什么叫原则？这就是原则。

1962 年，到了三年级要分科，分山水画科、花鸟画科、人物画科。有一个老先生叫刘凌沧，那时候非常"左"，大家说话都要留神。有一次刘先生特别把我招呼到一个没人的地方和我说："你要想学好人物画的话，得学相面，你不能给别人说，学相面记住。"我说："绝对不跟别人说，打死我也不说"。"只要你不说，下一步我再告诉你怎么做。"暑假回老家前，我在北京买了四本相面的书，其中包括一种法国的相面书。有一次我在教室里，看大多数人还没来，就在教室里看相书。苦禅先生来了，问我"开民你看的啥书？"我说："相面的。""相面书，我先看看。"他拿走以后就翻着看，最好玩的是以后他逮着谁给谁相面，甚至还相到了中央领导人。

刚才说的是苦禅先生的大写意。中国的京戏、中国民间的剪纸、民间的皮影都是模糊思维，我曾经写过一篇文章《论中国本土艺术与模糊思维》，它不是纯客观的来画纯客观的事物，而是心里边想的，心里边出的，苦禅先生有张画我没带来，他送我这张画，题的词在别的画上是很少题的。他画的石榴，秋天的石榴，"秋实累累，偶然落笔已成，令人向往。……"他画石榴，画完以后想起"扬州八怪"中的黄瘿瓢了，这种词在别的画上绝对非常少见，谓之一绝。"苦禅戏墨"，叫"戏墨"，游戏的"戏"，它不是庄严的写画，就是古人所说的，"逸笔草草，不求形似，聊以自娱，写胸中逸气耳"。苏东坡也说过，"绘画以形似，见于儿童邻"，你老说这个"像不像"，就跟小孩似的。现在好多画画儿的胸中没有逸气，就想着明天陪哪个官吃饭，我该说什么话，我什么时候笑，哪有什么胸中之逸气？

苦禅先生特别喜欢徐渭的画，他有一张画，

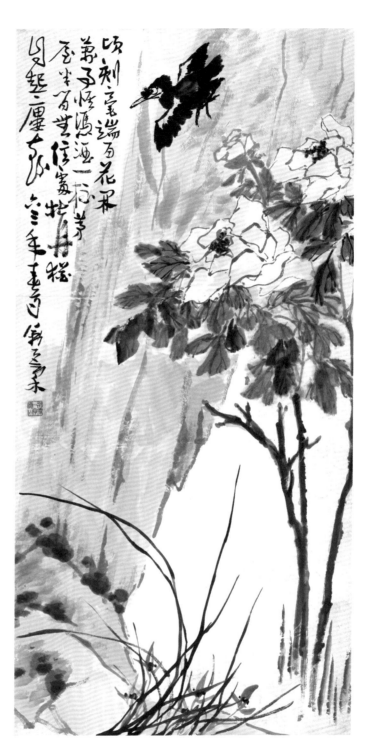

牡丹八哥图
139 厘米 ×69 厘米
1963 年

画的豆角，徐悲鸿在上面题字，齐白石也题字，那张画逸笔草草，整个趣味特别像徐渭。他从徐渭到八大，到"扬州八怪"；而他又会西画，又画写生，又画素描，又会戏，又学过《易经》，又看过很多很多书。画画儿的要有很多积累，这才叫"厚积薄发"，现在很多画画儿的不是薄发，而是薄积，积得很薄。有一些画画儿的，你看他写的字，尽白字。

　　苦禅先生就是我说的"大象无形，大智若愚，大美不言，大音希声"，怎么叫"大音希声"？很多很多时候，那个非常优美的，非常大的，有很多人恰恰听不见，尤其在商品社会，太可怕了。我买了一些碑帖请苦禅先生题词，苦禅先生题了好几本，其中有一本后边题的是"先天下之忧而忧，后天下之乐而乐"。不光是题字，他还写过邓中夏的诗，"莽莽洞庭湖，五日两飞渡。问今为何世？豺虎满道路，问将为何世？共产均贫富。"邓中夏是革命烈士，苦禅先生绝对不是脱离现实的人。我很怀念他。

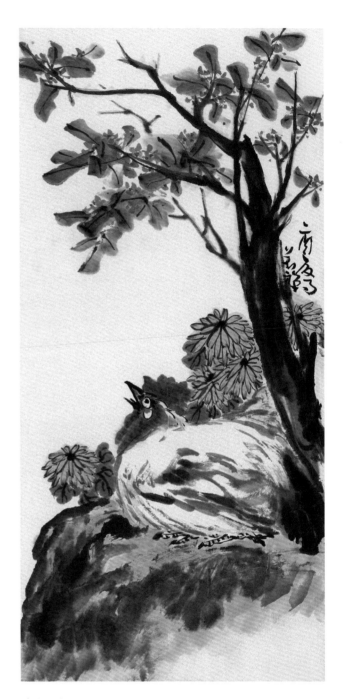

菊桂雄鸡图
87 厘米 ×41.5 厘米
1957 年

　　陈开民，1963 年毕业于中央美术学院，文化部中国文化艺术鉴定委员会委员、中央美术学院非物质文化艺术研究中心研究员、教授。

# 诸家评述

齐白石宗师：

（一）论说新奇足起余，吾门中有李生殊。须知风雅称三绝，廿七华年好读书。

（二）深耻临摹诽世人，闲花野草写来真。能将有法为无法，方许龙眠作替人。

——1924 年齐白石诗《题门人李生画册二绝句》

布局心即小，下笔胆又大，世人如要骂，吾贤休吓怕。

——1924 年齐白石诗《李生呈画幅戏题归之》

怜君能不误聪明，耻向邯郸共学行，若使当年慕名誉，槐堂今日有门生。

余初来京时，绝无人知，陈师曾（槐堂）声名噪噪，独英（苦禅）也，欲从余游。（注："游"即《论语》"游于艺"之意。）

——1924 年齐白石诗《与英也谈往事》

（注：以上四首诗皆见于《白石诗草》1933 年由齐白石自作序言，于 1933 年 3 月 1 日出版。系齐翁门人东莞张江裁编刊，由北平烂缦胡同四号袁督师图书馆为总发行所。）

余门下弟子数百人，人也学吾手，英也夺吾心，英也过吾，英也无敌。来日英若不享大名，天地间无鬼神矣！

——1925 年齐白石题李苦禅作《鱼鹰图》，"英"即李英，苦禅之名

一日能卖三担假，长安竟有担竿者。（齐翁自注：见随园苔金寿门书。）苦禅学吾不似吾，一钱不值胡为乎？（齐翁自注：余有门人字画皆稍有皮毛之似，卖于东京，能得百金。）品卑如病衰人快。苦禅不为真吾徒。题门人李苦禅画幅一首。时丙寅春二月，书

寄于寄萍堂。白石山翁。

——1926 年齐白石书赠李苦禅诗之条幅

龙行凤飞，生动至极，得入画家笔底必成死气。今令苦禅画此，翻从死中生活动，非知笔知墨者不能知此言。丙寅七日，明日为母亲焚化冥物。

——1926 年题李苦禅作《祭物图》

昔人学道有道一而知十者，不能知一者，学画亦然。劣天分者虽见任何些数而一不能焉。愚者见一亦如无一。苦禅之学余而能焉，见一能为二也。白石题记。

——1927 年 5 月 27 日《晨报》载齐白石题李苦禅 1926 年作《松鹰图》

苦禅仁弟画笔及思想将起余辈，尚不倒戈，其人品之高即可知矣。

——1928 年齐白石题赠李苦禅句

吾之借山门下门客众矣，知余者惟李苦禅、罗祥止三数人耳。

——1937 年齐白石作《马夫图》之题句

（注：罗祥止，1930 年由李苦禅介绍拜师于齐白石，专攻篆刻艺术。）

思想与笔墨色色神奇，八十八岁之老师过目记之，老师何人，即白石也。

——1948 年题李苦禅画《双鸡图》

雪个先生（八大山人）无此超纵，白石老人无此

李苦禅　大写意花鸟画论

139

肝胆。

——1950 年齐白石题李苦禅画《双鸡图》

傍观叫好者就是白石老人。

——1951 年齐白石题李苦禅画《扁豆图》

**徐悲鸿宗师：**

天趣洋溢。活色生香。

——徐悲鸿题李苦禅画《扁豆图》和《荷翠图》

李苦禅之作品，极为徐悲鸿大师所推崇，是东方艺坛之杰出人才。苦禅之画酷似其人，劲拔淋漓，大江南北，多以今日八大山人目之。章法多独出心裁。

——1948 年 11 月 12 日《益世报》文章

**曹禺（著名剧作家）：**

苦禅老人的一生，我听到过许多传说。在我的头脑里，他仿佛是一个传奇式的人物。

他的画水墨淋漓，气象万千。但我更感到他的画给了我们生命之感和热爱生命的感情：告诉我们人的伟大创造精神是无限的。他的鹰瞩望祖国山河的壮美，渴望祖国无量的前程；他的鹰有着奋起高飞的壮志雄心！这正是我所相信的。艺术永远是时代的产物，蕴育着时代的精神。歌德曾引过一句拉丁诗："人生短促，艺术长存。"我知道这并不是说任何艺术，而是人民所肯定的艺术。苦禅老人的画就是这样的艺术。

——1980 年曹禺作《李苦禅画集序》摘录

**吴长邺（吴昌硕大师之孙、吴昌硕纪念馆馆长、著名国画家）：**

吴昌老（吴昌硕）他的一生对艺术方面追求一个创新，对当时艺术沉闷的气质他很反感，所以他要破掉这些沉闷。据我知道，在北京李苦禅老人他的画派画风也是这样的，他也是在创新，所以他的画把现在的有些流弊都冲破了，我是这么看。我非常佩服李苦禅老人，他人品好，画又好，同时又很爽快。我去拜

望他的时候，他跟我是很谈得来的。他给我很多启发，我至今记忆犹新。

**廖静文（徐悲鸿夫人、徐悲鸿纪念馆馆长）：**

我和悲鸿都是对苦禅充满了一种既同情又尊重的感情，尊重他的人格的高尚，他的品格非常高，真正做到了"富贵不淫，威武不屈，贫贱不移"这样的一种崇高的品德。他的艺术也是，悲鸿曾经给过很高的评价。

**许麟庐（著名国画家、中央文史馆馆员）：**

我苦禅师哥，得讲他的为人，为人善良，豪爽大度，助人为乐。他开完画展以后，他把所收入的画款，都给没有钱的学生用，所以他的人格的高尚，可以说在四界那是有门皆碑的。他是生长在山东高唐农村，他对于劳动人民都有感情，他是交下不交上的这么个人，交的都是下层社会的人。下层的人对他的感情都非常深。他没有架子，所以老朋友都很容易接近他。这画要达到了极处就是书法，书法要到了极处就当画儿看。苦禅师哥的书法，我认为在当代画画的人里面能和他比的还不多吧！所以，他的画儿也不同，这画儿是写出来的，不是抹出来的。他的画功底深厚，他有修养，尤其书法修养，文学修养，以及历代的书画大家他都博取众长，融会贯通到他的画里去了。所以，这"李苦禅画派"，是当之无愧的。

**卢光照（著名国画家、中央文史馆馆员）：**

我觉得最难能可贵的就是他作大幅画特别见长，就是作巨幅。大画要气度，这画往墙上一挂，远距离看，气势磅礴，这跟一个画家自身的气度有关系。我对他画大画非常佩服，所以到现在我总觉得画大画没人能超过他。现在我对随便叫"大师"非常反感。大师要有综合实力，画的好，人品好，道德好，各方面的修养都够，创宗立派，社会影响都得有，我认为李苦禅老人称得起大师！

**黄胄（著名国画家、炎黄艺术馆创办人）：**

　　李苦禅老先生已经去世多年了，什么时候想起来感觉他还活着。这位老前辈，应当是老师一辈的，实际上我从李苦禅老人身上也受益很深，亦师亦友，经常在一起，有兴趣就跟他转悠，琉璃厂、国子监、鬼市、小市、我们都去……我自己这些画差不多李先生都看过，都看过真假呀！他在鉴定上有自己独特的一些观点，一些看法，所以对古代的，包括书法、绘画、鉴定等一些常识，苦禅老先生就好讲，我自己觉得受益很深。另外，像李先生画画儿，不管什么人，你只要拿纸来，就画，只要把纸铺上，他闲不住，见了好纸，见了好墨，见了好笔，他就画。作为画家学画，我看你画一画就是最好的学习，最实际的学习，所以我看李先生画画看的非常多，这对我有深刻的影响。李苦禅老先生我觉得现在还活在我们心里，在美术界也是难得的，少有的这么一个人物，是一代的宗师。

**欧阳中石（著名书法家、首都师范大学教授、博士生导师）：**

　　齐白石先生跟我说过："苦禅好，他已经有自己的风貌了。"这是齐先生说的："他已经有自己的风貌。才跟我学的。其实他已经成家了。"这是原话。他谦虚，他好学，见了好东西他都吸收过来，这是在画画上来说。他的学问高。虽然是齐老的学生，但他（齐白石）在看苦老的时候，不完全把他当学生看待，他很器重苦禅。苦禅他是个画画儿的，而画画儿的人像他那样能够读书的人太少！这是我的感觉。我记得他跟我说过："我的遗产是什么，我家里给我的遗产啊，是我们家门后那赶车的鞭子。"所以当时在非常穷苦的情况下，尽自己最大的努力，用自己的劳动换来经济力量，来读书啊！这是了不起的！而且从他这样的情况读到这么一种高度，我是敬佩的。

**华君武（中国美术家协会顾问、著名漫画家）：**

　　苦禅先生对待人没有一点架子，他没有教授架子，也没有画家的架子，他就是个普普通通的人，跟老的也好，小的也好，他是一视同仁。我觉得苦禅先生他还有点童心。苦禅先生嘛，应该说比我还老一辈，但我对他可以说是无话不谈，他跟我也是无话不谈，总的来说我认为他是一个民间画家，用现在的语言来说是"人民的艺术家"，但我觉得用"平民的画家"更确切一点。

**齐良迟（齐白石大师之子，著名国画家、齐白石艺术研究会会长）：**

　　"文化大革命"的时候，那时苦禅师哥在美院，人家就要苦禅师哥批判他的老师齐白石，苦禅师哥在那种情形之下，可以说是有生命危险吧！他不批白石老人，他是忠于他的老师的，他知道他的老师没有什么可批的。在那个情形之下能冒着生命危险，他维护着老师，他没有这样的人品，也就不会画出他这样的画，他那笔下苍劲有力，一点也不苟且，那就和他的为人、人品真是分不开的。我父亲对我讲："李苦禅的画儿，以后是一定要传世的，最有前途的！"事实也说明了这个，我父亲是很有远见的。

**刘曦林（美术理论家、中国美术馆理论部主任、书画家）：**

　　苦禅先生是我们后人非常崇敬的一个艺术家。我中学的张茂才老师和苦老有封通信，信里有这么段话，非常深刻。苦老说："国画艺术是纯洁而伟大公正之矗立者，不含一切之垢渍，不服一切之威严、权势，反正之，即不成美善之国画也。作者先具得品格，亦即高尚之修养，方可作出好作品"。这个思想是中华民族整体美学的一个观点，即在人品与画品之间的关系上。苦老为什么特别重视人品画品？因为这样一个特殊的历史时代，中华民族在百年来受到很多的外辱内患，在这段历史中，作为中国的一个文人、画家，对于国家对民族是怎样一个态度，是非常重要的。苦禅先生，他们这些老一代的艺术家，正处在内忧外患的这样一个国情里边，保持着非常热情地参与变革的精神，对于我们祖国寄予着一种希望，对敌人疾恶如仇，所以，苦禅先生大义凛然、正气、阳刚，都体现在了他对时事的态度和对艺术的态度上。我感到，苦

老在中国现代美术史上是不可缺的一位承前启后的人物。吴昌硕之后又有齐白石，齐白石之后又出现了李苦禅。

**李霖灿（著名美术评论家、台湾故宫博物院原副院长）：**

李苦禅老师教我们的时候，为人特别谦虚，上课时一再说自己是一个学生，和大家来共同研究图画，倒也像是一位大学长，带来了不少动物标本：八哥、乌鸦、鸡、鹰之类，主张写生，不断叮咛示范。同学见他平易近人，大家都乐于和他亲近，真是打成一片的和谐。在课堂上，大家谈得十分热烈，苦禅老师高兴了，拿起一张大宣纸，立刻向我们作山水画示范，一面画，一面随笔讲解，挥洒如意，把我们这一班学生都看呆了。他还即兴题了一大堆字，使我们个个心灵充实，获益匪浅，老师也掷笔大笑，真是一次最完美最成功的教学！迄今犹活生生在我目前。那时我们都说，他是以大写意花卉笔法来作山水画，不但使我们明白了禅宗画和大写意的传统关系，而且满纸烟云，正是现在水墨画的极诣高标。下课之后大家还在画前啧啧赞美。经过了这么多世事浩劫，它可能已不在人间了，然而这幅"千里江陵"的绝世佳画，至今在我脑海中百年犹新！

那时我穷困，未能把学费交清。会计主任却告诉我，李苦禅教授已代为交过，且把他写的条子特意拿出来给我看。那遒劲的笔迹上面写着，学生李霖灿的学费，在他的薪水项下扣除。字句明明白白。原来李苦禅老师最爱管"闲事"，这大约和他的行侠仗义很有点关系。有人把我迄未能把学费交清的困况告诉他，他一语不发，回去就写了这张条子，帮助一个穷苦学生度过一个寒冷的年关，那时候若没有苦禅老师的拔刀相助，我就要受到学籍上的处分无疑。我当时立即过苏堤到王庄教员宿舍中去，千恩万谢……苦禅老师却说自己也是贫寒出身，最知道穷人的苦处，这一切都是微不足道，却勉励我"穷且益坚，不坠青云之志"。救人急难之危，赠言为千秋之计。如今为学生的我，真不知要何以报答师恩，以抒我衷心之感，铭于万一。所以我在国外时光，遇有机缘，便再三托

人致意。一代大师，曾在西子湖畔，教我国画启蒙……但是受恩于前，终不能报，笔止而涕不能止，西湖长春，只能以一瓣心香为文记恨，实鉴此情！如果所有的画家教授都能像苦禅先生这样的话，那么，我们的艺术界就大大地有希望了！

**龚继先（著名国画家、上海美术家协会理事、上海中国画院画师）：**

我很有幸的是能够在李苦禅老师的教导下学习中国画，老师不仅教我们艺术，同时还教我们怎么做人。1958年我们进到学校（中央美术学院中国画系），老师对我们像父子一样，同时我觉得老师的为人，他的每一言每一行实际上都是对我们潜移默化的。老师是里外透明的，有什么说什么，是非常厚道的一位老师。老师教我们艺术的时候特别开放，希望我们广泛地去学习，学习传统、学习文学、戏剧、各种艺术类，来丰富我们的知识，我记得那时老师亲自给我们写信，介绍我和王振中到王雪涛先生家去学画，到包于轨先生家去学书法，到孙墨佛先生家去学《书谱》（讲解《书谱》）。老师唯一的目的就是希望我们学生能够广泛地积累自己各方面的艺术修养，使我们今后能够成才。1959年我得到了一张非常好的宣纸，老师看了这张纸说，非常好，我给你画满，给你题满。结果给我整整画了一件一丈六尺长的手卷……但老师非常谦虚，在那画上，自己题着"大而犷，虚不实，还须下十年苦功耳！"我觉得这句话不光是老师自己谦虚，实际上对我们学生也是一种激励，告诉我们学无止境。所以我们现在能画几笔画，我觉得这都是老师的恩德，我们也是永生不会忘记的。所以每年逢年过节，我永远是给老师上香，要给老师上莱的，和我父亲一样，一起来供。我觉得，到现在，虽然老师离开了我们，但是我觉得老师的那种为人，他的艺术，永远会激励着我们不断地在艺术上埋头苦干，往前走！

（以上部分内容摘自人民美术出版社《李苦禅纪念馆藏品精选》）

# 李苦禅讲课记录

1960 年 3 月 26 日记 李苦禅先生讲书法

大篆、小篆、草书、行书（划线用）、汉隶……

Δ 书法的发展：结绳→象形（是实用、记事的），慢慢发展成美术品。中国文化历史长三四千年，所以字成了艺术品。封建时代字成为艺术，这一艺术的阶级性不太强。（按：当时书画界的"权威观点"是一切书、画都有"阶级性"，"封建时代的书、画艺术具有封建王公贵族的阶级性。王维是地主阶级……"李苦禅不同意这个观点，认为中国传统书、画是全民族的艺术。）

西汉：天真、磅礴。东汉：规矩。

Δ 书法是国画的进修条件，是笔线的根基，至于将来做画，可以不拘束。

Δ 悬腕肘是为气力贯到笔头，灵活。

Δ 实指：并指虚掌。

Δ 墨浓而成汁。软笔（羊毫）万毫齐力：力到根毛上。

①工正、平整、间架，极客观无我，注意特征概括它。

②要求艺术性，慢慢到不平正，各个字中都有"我"，头一个要能入，第二个要能出，总结心得发展它。

Δ 用笔

横画"无往不收"，竖画"无垂不缩"，压与提决轻重。

先写隶，后写篆。

大字要小，小字要大。大字写小要挤，画密处笔要细，画稀处笔要粗，小字要松，笔要粗。字有前后，宾主相让。

Δ 大草是最高的艺术，接近了空间艺术 — 音乐了。

1961 年 5 月 26 日记 访李苦禅先生

造形是基础，但只是成就的十分之一，画线是笔，抹涂染是墨，高手"笔墨能合一"为笔法。

写意与漫画不同，漫画是找人缺点夸张，写意画是加重表扬的夸张。

张迁碑是东汉的，在山东省，有方笔。中国文化高，文字（工具）也成为艺术品，"小"字如挑担，很平衡，

裘兆明笔记
1960 年 3 月

"品"上面"口"大。字有宾主，"诗"字"言"为宾，"纣"字右松左紧，都是最好的构图。中国的文学艺术就是截其中一部分也是具有很高艺术价值的作品。书法不好笔墨不可能泼辣。

历代中国画家几乎都是文学家，很多把绘画作副业的，王维："走到山穷水尽处，花明柳暗又一村。"有些画家画了半生，觉得一定要提高文学修养就又学书（仇英）。

坐正（马裆式）→无横不收，无垂不缩。

拿笔如虎钳状，不要太用力，抓住就行，如锥画沙（藏锋），如盖印章（意在笔先）"提""压""转"，一笔三折，欲擒先放（有弹性如同起跳），点如高山坠石，快如泉注（瀑布），顿如山安。坐如钟，站如松，如惊蛇出草（快），不思不勉（自然之极），又如飞鸟入林。

古人双勾、廓填，响榻（边勾边填）。

创作就是经营位置。先求字的造型轮廓，似画物，对它先找物理性，再找艺术性；理性就是认识，艺术性慢慢增加，画速写也先要求这些。

### 1961年5月29日记 讲写意花鸟

技法、技巧、实践

过去画家有画花却不画鸟的（赵之谦、吴昌硕）、花鸟都画的：任颐、齐白石老师。一般画鸟就不突出花，又有着重地先画花，再看哪里需要鸟加再鸟。唐直到元，花鸟画中鸟特别多，这是工笔方面，之后鸟逐渐少，明初往往一幅三五个，明中三个，清一二个。

一、勾染，这种多画白鸟，画别种也可。

二、点染，色、墨点都可，齐白石老师用此法多。

三、披蓑，清朝多用干笔皴出羽毛，大翅可点，头、身、尾用皴，墨有浓淡深浅变化。

四、点�，此法较早，宋到明以此种方法与工笔对立，先用淡墨画形，再用深墨盖一层，留出淡墨的边，淡与深都基本是平涂，再加色，林良用此法，淡快干才加深。

五、积墨，与点乱区别不大，只是头一次与第二

次相距时间小，二次混在一起分不出，八大山人用此法（晚期），他早期方笔多，晚期苍润（园笔）。签字早期："ﾑﾚ"晚期："ハ"。

任伯年是色墨并重，很现实，鲜艳，易受广大群众欢迎。色不可杂，轮廓要求很清楚，鸟的红白毛地位，大小都有一定。

画墨加淡彩较易画。

注意鸟的特征、背光外轮廓线，用直线掌握（长方、四方、梯形等基本形），鹅四方，鸭长方，鸽的背到尾成为一条直线，越能高飞的翅越长（鸽的与身同长，燕的超过身长，仙鹤尾短，翅长过身）鸟不离卵形。

Δ 鸽

先画嘴—眼—身是一种方法，此法易画短颈。

先画身形也可，最后加头，此种易画长颈。

飞时脚蜷，长脚的后伸。不同的鸟的飞、鸣、食、宿不同。

Δ 水鸟嘴长（好食鱼），如鹭鸶、仙鹤。口扁如鸭、鹅。腿长常站在水中（鹤、鹭鸶）。腿短有蹼（会游泳）如鸭、鸳鸯。

Δ 不在水中又与水发生关系的如翠鸟，嘴和身长等，脚不长。

Δ 山鹊、锦鸡等，还有绶带鸟（长尾）腿中长，尾长，食山中活物（蝶、飞虫），因用尾，人打它们：锦鸡、绶带、孔雀、锦鸡、野鸡（雉）。

Δ 山禽猛禽（鹰、鹫、雕、鹞、猫头鹰），肉食，嘴、爪发达，毛厚耐寒。

Δ 家禽，鸡、鸭、鹅，原有特点退化，不飞腿大了（鸡），鸽与人生活的年代很短，所以自然变化很少，鸽嘴、腿都很短，尤其大腿更短。鹦鹉两爪在前，两爪在后，嘴厚、高、身、尾都短。（还有的尾尖长）。

Δ 先学小鸟，下面是明朝高松写的口诀：（高松翎毛谱）

翎毛先画嘴、眼照上唇安，留眼描额头，接腮写背肩。

半环大小点，破镜短长尖，细细梢翎出，徐徐小尾填，

羽毛翅脊后，胸肚腿肫前，临了才添脚，踏枝或展蜷。

我（即裘兆明）：以前怕写意，现在也能画了，对画画多生兴趣，把教学具体面向学生。最大的问题是运笔（也因为不懂法）用色，（水彩以后是否影响……）。

临摹，学习人家的要会剪裁取舍，重在艺术性。选与自己兴趣相近的临摹。

身体要好，古人成就大的年岁都高，更可登峰造极，要坚决干到底，忠实于自己的业务。

画画有如人中龙，大自然掌握在自己手中，要主观掌握（不见得是"主观主义"），不要画一笔就说"给我提意见"，要老听提意见就等于大家画，画出来的也没什么艺术性。要大胆创造，没有创造不为艺术。（按：苦禅先生认为，既要虚心听意见，也要有主心骨，不然的话，只能如古人所说"筑室道旁，无日可成。"）

写意画是高度的提炼，负责任很大，有道德教育问题，漫画是讽刺，工笔画是叙说，写意画是大纲。

写意画要稳、恭，工笔画在工之外还要恭。

### 1963 年 2 月记 苦禅先生边画边讲

有的山水画画得太多，远看就没东西了，太琐碎，色调太单，没有突出的东西（谨慎，不敢创）线弱。

青绿山水画，山上的苔点用泥金点，是用金的一种方法。

同学们的作业不要太老实，业务上老实不好，要胆大细心。（按：苦禅先生讲："作人要老实，作画不可太老实，作画如用兵，用兵法一般，兵法讲'兵无常式，水无常形'才有创造能力。"）

画南方山水青绿、浅绛设色法用的多。北方山……

以后写生要走走，汉口到重庆的水路（过三峡），不要老去黄山，求奇景，古人都画遍了，艺术就要新鲜（即创造）。

长江、四川、武阳县有此景。

一切手法以线分析。

雄先画肩背，再加翅，再画腹、腿，再画尾。头最后画，方向可任意。

一幅画中若画花不要样数太多（一种花有花苞、有半开的、开的、开过的……），样数太多这样不统一。

（当场画了一幅"松树菊花"中堂，边画边讲）

松针上点点是为求变化（丰富调子）增加气氛、醒画。

焦可群先生：

（按：当时焦可群任李苦禅教授的助教，上课中间随时讲自己的体会。）

叶子淡了不要紧，一勾筋就重了，半干时勾，叶太干筋就湿些。一勾筋树就有了精神，叶没画到处勾时可勾到。

花鸟画与山水画有直接关系，山水要墨色变化，要章法构图，花鸟画是墨色变化与章法的放大。

章法有从纸外伸进来的显得大气（苦禅师，潘天寿为此法），从纸中间向外的小气。

菊叶越往上越小。

写意花鸟以湿墨为主，就是干墨也很湿。

画石一定要有深度（空间）。

**1963年3月1日记 苦禅师大写意花鸟课单元总结会上师生讲话的纪录**

周志龙：立意，笔墨技巧，构图，都有所启发，

过去喜看北京的画，对石涛、八大构图感到神奇，却不懂，这次课后在章法上有所启发（石涛法）。笔墨：几个苔点的作用，都比过去清楚了，还有焦墨的运用。苦禅先生边画边分析，给人印象很深。

裘兆明：运笔平心静气，稳，意定在笔先，慎重，敢画了。学的东西印象深，自己可以对宣纸画个什么东西了，每笔下之前都得认真负责。

先生的画大气，空灵，厚重，境界开阔，章法的开合非常有学问，在艺术观和艺术处理方法上对我们有所启发。

付智明：大家作画对一笔一画的变化不强追求，而完成后整幅却磅礴。看着先生的画有种到了海边的感觉。

裘兆明：用笔不能死，不是只顺着笔锋的方向拉，是有各种方向，是拖、拉、转涂都有，还常用破锋的效果。

尚若涛：花鸟画要画好，得有修养，有笔墨功夫，有生活经验。

贾又福：先生平中见奇，是我们今后追求的方向。

裘兆明：极对，我看有的名家大写意的画是奇中求奇，所以霸气。

张德翔：先生的章法以线分析，几个线搭起来气魄就出来了。

（听了学生们总结的体会发言后，苦禅先生讲话）

苦禅师：大概的法子大家都知道了，今后要不断去做，不怕失败，失败得多促使进步更快。

△ 下笔落墨在意之后。无论多重大的严重的题目和作画内容，也应该灵活，脑筋不能死，所以我常说话，边画边讲同学理解更深。而一般学生与先生间总有层隔阂和严肃空气，我为打消这种气氛，所以到教室来总是随随便便，艺术教育与理论教育的方法不同。我们的画是公众文化艺术的一部分，不是自己的，所以应大公无私地教给学生，同学们有新法子时我也吸收下来，学东西就要这样，一个人的东西是很有限的。如果自己能画出来，那么在众人面前也应该能画，不能画不是不能，而是不敢。

△ 继先画有脊，直如翅，再画腹、眼，再画尾。长最后画方向可任意。

△ 一幅画中若画花太多（花包、蕾开的，开的，开迟的……）这样不统一。

△

△ 花朵上叶之墨为我意化（宇宙调和）绸缎的气氛。醒画

△ 叶子浓了不要紧，一勾筋扰重了。半乾时勾，叶太乾，筋扰湿些，叶太湿，筋扰乾些。

一勾筋枝扰有了精神 叶浸画到处勾时得领

△ 花鸟画与山水画有直接关系。山水要墨色变化要章法构图，花鸟画是墨色变化与章法的放大。

△ 章法有从纸外申进来的是得大气（苦禅师，潘天寿为此法）从纸中间向外的小气

△ 前叶越往上越小。
△ 写意花墨以浓墨为主 我里乾墨也很湿。
△ 画石主要有深度（青向）

大写意花写单元气候 蓝禅 63.3.1

周意思，是技巧，构图，都有创意发。过去画北宋画对石涛八大拼图又到刻意，这次课及先章法上有所启发在用笔墨。几个苦禅的运用都比过去强了更墨的运用。先生这区分析给人印象很深。

要运笔而尽气以最画 章的朱师要深。自己可以对纸画个什么藏头看，每笔下笔都得以画货货。

先生的画大气 空阔 厚重 境界开阔。章法的开合非常有学问。艺术观和艺术处理方法上对我们有所启发。

大家怀画对于一笔一画的要比不强调批评，而完成比较幅都磅礴。

看苦先生的画有种刻到临壁的感觉。

我用笔不能死，不是顺着笔峰的方向拖，是有各种方向，是拖、拉、转、盖都有，还常用破峰的效果。

向：花鸟画要画好，得有修养，有笔之夫，有生活经验。
贾：先生平中见奇。是我的今后追求之方向。
自：极对，我多层花鸟之画是等中求奇妙的霸气。
峰：先生之章法的开合，几个线条就显末来迫越迅速？

若群师大概的孩子大家都知道了。今后要才断去做，不怕失败，失败得多，促使进步更快。

下笔落墨生意之法。无论多笔大的要是的里目。我你画内意也应该墨高。笔笔的我章境话，进这边讲同学理解更深。一般学生与先生问答有层隔校和严肃空气。我为打消这种气氛所以动意末来是随大便。艺术教育与理规教育之城城不同。我的的理是艺术文化的一部分。是自己的所以应大公无私的教给学生。同学的有新法子时我就吸收末来。当东西要这样：一个人的东西很有限的，如果自己能画出末那么生大人西画也能绘画。不能画不是不能画而是不散。

工作时要通写也要学书末人的修浚结营 两者（多）

不可缺一。

故云：蜘蛛不吸收别人的东西，不会变通，保守。
蚂蚁很肯辛，但搬末的东西不会变第二种。
意蜂，又勤奋又团结把花新意成了另一种又谐又美的蜜。

我我的勤劳我师要学但不会创造，最要学的是蜂 勤劳，会创造 又和气。

大家可以认真的体验。（学习勤俭苗，练胆墨）

这幅画是一开一合之章法。不上锅色就思花。

工作时要速写也要学习古人的"惨淡经营"，两者不可缺一。

讲个故事：蜘蛛，不吸收别人的东西，不会变通，保守。

蚂蚁：很肯干，但搬来的东西不会变第二种物。

蜜蜂：又勤奋又团结，把花粉变成了另一种又甜又美的蜜。

蚂蚁的劳动精神要学，但它不会创造，最要学的是蜜蜂，勤奋，会创造，又和气。

大家可以认真地合作，可互动借鉴，练胆量。

（讲到这里，苦禅先生又指着上课时画的一幅《白菊兰石》中堂，又补充讲了一些技法等。）

这幅画是一开一合的章法。石上赭色衬出了花。……

### 1973 年 2 月 16 日记 李苦禅先生讲话

我教李燕的道理还是对的，以前我教他画速写，叫他先画猴子，反正头动脚不动，总有不动的部位，等猴子画熟了，再画虎、牛……就好办了，目标也大，又不爱动，比猴子好画多了。

过去美院自马克西莫夫（苏联油画家）来后，国画就被人看不起了，后来国画系还分什么山水、人物、花鸟，那么窄，人家想多学一些也不可能，好比会画脑壳的不会画身子、胳膊、腿。（按：苦禅先生主张在学校学国画要多学一些题材，学生的立意、造型、笔墨、章法、设色等知识技巧才能丰富扎实。"年轻时学东西是加法、乘法，到后来是减法、除法。年轻时学的东西少，到老来还剩下什么啦？我年轻时学西画，人体、风景，又跟白石老师学书画，他老人家连油画都想学，他让我陪他去看个油画展，看得很仔细，看完说，我若年轻非学油画不可。办学校，让学生学得太窄，对学生毕业后的前途没好处。"）

裴随感：先生已经 76 岁了，可是每天必定要练书法，不写不睡，多晚也坚持。

### 1973 年 2 月 16 日记 李苦禅先生讲话

什么是用笔用墨：用笔就是用毛笔勾各种各样的线，用墨就是渲染。李燕过去会画速写，可是不会把速写与画幅结合起来，这就是不会用笔用墨。李克瑜也是这样，她只得把速写就当作画幅搬出来了。我就叫李燕加强练习把速写用国画的笔墨表达出来，现在他已可以了。（裴：我自己也有同感，画速写可以，画成画就难了。）

中国的科学落后，可是文化是比别人高的，现在文化也叫别人赶过了，这怎么行呢？（按：苦禅先生对于社会上长期贬低、曲解中华传统文化的情况，很感忧虑，对于肆意批判甚至否定孔夫子等中华人文先贤，非常反感，认为如此下去，仁、义、礼、智、信都不讲了，社会还有德行吗？）

李可染的印章"语不惊人"是从杜甫的诗中来的，诗句为"语不惊人死不休。"我曾有一个印文是"画不惊人死不休"。（按：苦禅先生说："后来齐老师给我刻了一方印，印文是'死无休'，既有'画不惊人死不休'的意思，更有'丹青不知老将至'的意思。别人谁也不愿意把'死'字入印，白石老人不忌讳这字，就敢把它入印。"）（裴：我觉得国家培养九年，老师都那么好，对我们辛勤培养，不画出画来都不像话。）

编者注：

原中央美院中国画系学生裴兆明，1960 年 -1973 年的听课笔记，虽仅数页，但很真实，尤其记录下苦禅先生讲课的风貌，特别是先生的学术观点和教学思想，很有学术价值，现整理出来，提供予广大读者共享。为了保留临场笔录的特点，对原稿未多做增修，只将个别同音字和省略处，依照苦禅先生一贯的观点稍作补充和订正，并加了按语，以方便读者理解。

李苦禅先生的教学，一直以边讲边动笔的方式授课，学生则临场笔记先生的讲授内容。但由于不忍回顾的历史原因，能够保存至今的笔记太少了，唯因其少，更显珍贵。

# 附：李苦禅手稿

释文：苦者当求画外有画。笔外有笔。当从大处白中心去设想构图。若只从中心射线向外寻章法，画外与笔外皆无画矣，人物画当亦如此。惟山水画构图当由深远平中，以横长寻章法，即页册扇面小幅亦气势远大，画在纸外矣。若只求中心间下功夫，形式中立形式也，格品下矣。花鸟之姿态要整，原无凭空离环境而孤生者。人物动态意义与环境密结亦无孤存者。山水是天地间浩然大气所包笼，因此亦不能孑然孤存，故得以画外求画来设想处理之。

花鸟正而宽短，侧而狭长。先浓后淡，错综无间。梅石正则凸淡，侧则宽线。有时直线兼，折笔宽线。象物无忘圆宽，圆则活扁则板。有时皆不论，造极最为难。枝欲活而蟠转，干欲圆而皴边，如蛇龙如藤蔓，不艰（涩），不光圆。

墨分五级，衔接混含，湿则油润，干则焕鲜。干则如湿，方为正端。浓墨重染，经纬交参（即笔之方向纵横叠刷也）。形人物要在初合解剖，进则渐离，头大身宽。纹则铁线，终则简笔，兼混描线。有般人，谓名"野狐禅"，实则自明知浮浅，愿有成见。细则是进度，粗则方发展；先粗而后细，文人墨消遣。先细而后粗，作家之规范。

150

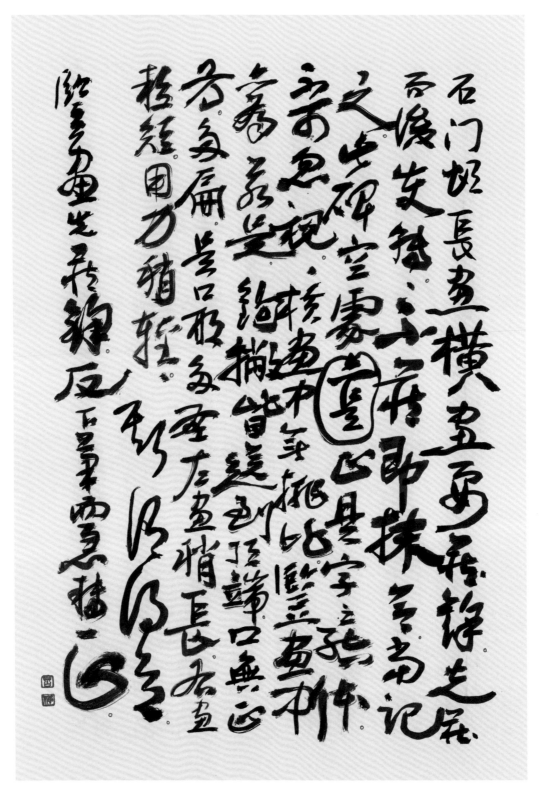

释文：《石门颂》，长画、横画要藏锋，先藏而后使转，不藏即抹矣。当记之。此碑空处正是字之结体，不可忽视。横画中无排比，竖画中亦为兹是。钩撇皆送到顶端。口无正方，多扁，是口形多、左画稍长。右画较短，用力稍轻，斯谓得矣。竖画先藏锋，反下笔而急转正。

释文：上重下淡，惟花鸟而然。山水则反是。前重后淡皆定之法则。前重当分有数部之变化，后淡亦有各部变化之不同，参此变化，进一步可越此规律亦无不成法。用墨在泼墨与惜墨如金之间。自然现象，攒取熟练，可自操纵用之，方是创作。若终生围于自然，画事可以改作宅事矣。主观掌握即是下笔有法，否则下笔无法矣。勉记之。

释文：南宋画院虽偏安一隅，尚为承平一时。人心恨金人之侵略，仍是兴奋敌忾未尝灰颓耳。故画院绘制富丽堂皇，无稍急促不安情况。当时以宋帝之想，江河定无失，理文化即国之精华，精华在而民族存矣，惟一重宝即在文化。故南宋画院随地设立。招之天下能手入院，赏待优裕，制作自由。因刘松年、马、夏等制作伟壮，宏富山水，一如大好山河之圣。人物花鸟即爱国志士英雄璀璨，宇内之灿烂文章也。由此可见上下一体同仇奋忾，团结一致之坚固。虽后人疑马、夏"一角"象征宋室偏安，实则一角山水雄壮浑朴，气慨仍充溢幅圆之广大耳，未稍减逊，在民气未死，自由制作而生活安绥犹磐砥之安也。

作画力去北伧气，北伧共庸俗粗野气
也。要在空灵，但忌在虚浮。笔墨虽重要
但不可泥守太过，过则板实矣！若活运用
之，当如天马行空，信飞行无阻矣！夏
云、风柳、奔马、捲涛、飞天女仙，皆可
时常籍摹者，另外如"秋水共长天一色，落
霞与孤鹜齐飞""黄河之水天上来"，坐
花、邀月、飞觞、采山、钓水等等是诗文
之籍资者。怀素草、章草、汉隶如《石门
颂》《曹全》等，是笔墨之籍资。先马、
夏、吕、王，而后青藤、白阳，是画之资
籍者。

释文：作画力去北伧气，北伧者庸俗粗野气也。要在空灵，但忌在虚浮。笔墨虽重要但不可泥守太过，过则板实矣！若活运用之，当如天马行空，信飞行无阻矣！夏云、风柳、奔马、捲涛、飞天女仙，皆可时常籍摹者，另外如"秋水共长天一色，落霞与孤鹜齐飞""黄河之水天上来"，坐花、邀月、飞觞、采山、钓水等等是诗文之籍资者。怀素草、章草、汉隶如《石门颂》《曹全》等，是笔墨之籍资。先马、夏、吕、王，而后青藤、白阳，是画之资籍者。

释文：李白曾云："天地者，万物之逆旅，光阴者，百代之过客。"过客中不知削灭了几千万万人，逆旅中不知埋没了多少伟大豪杰逸士！庄子云："蟪蛄不春秋。"蜉蝣朝生暮死，人虽感其微小短促，但虫自有春秋，而且平顺安然以生以终，真实较人之长寿，何等福幸也！古人云："人之将死也，其言也善"，实在即是"五十知天命，六十而耳顺"之总结。人类有希望，幸有发展；在此，发展之目标包含了幸福利害。如果到无发展即无利害之境地时，那就是知天耳顺，结果将死意善谓矣！尤其人类如驯羊，蹄叫、行动、深至愿望皆不能发展时，即等于生亦死——（视）死如归为慰！百代之过客即此消没矣！事物先由无中有，再从有中无；无生无灭是佛家之深奥语也，与儒家之人生论前提结论毫不矛盾。感言如此，不知如何！天因生俯案草此。

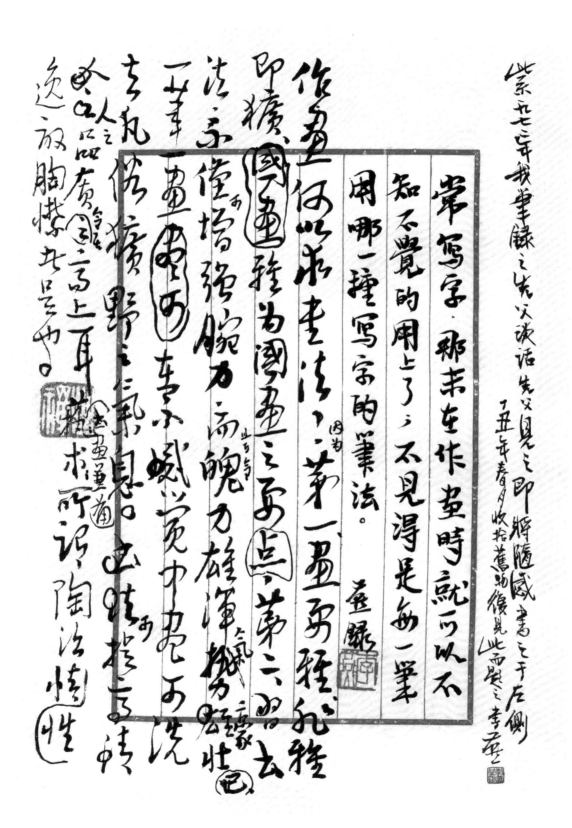

释文：作画何以求书法？因为第一，画要雅，非雅即犷。雅为国画之要。第二，习书法不仅可增强腕力，而且可令魄力雄浑，气势豪壮。一笔一画在不觉中尽可洗去凡俗犷野之气息，可提高人之品质，令其高上耳。书画兼备，所谓陶冶性情，逸放胸襟者是也。

释文：形而上之表现
"气韵"不尽止烟云而言，"生动"只可经常体会修养而出。"雅气"（书卷气）、"霸气"（犷野气）。
无墨处求画，例如八大山人之画：主体之外，大空白处是也，意到笔不到，例如行笔而淡漠了之，但意仍存不绝。神品之类，不思不想，乘兴而出之，只可一现不可再现，亦属形而上之意义。

# 「作品欣赏」

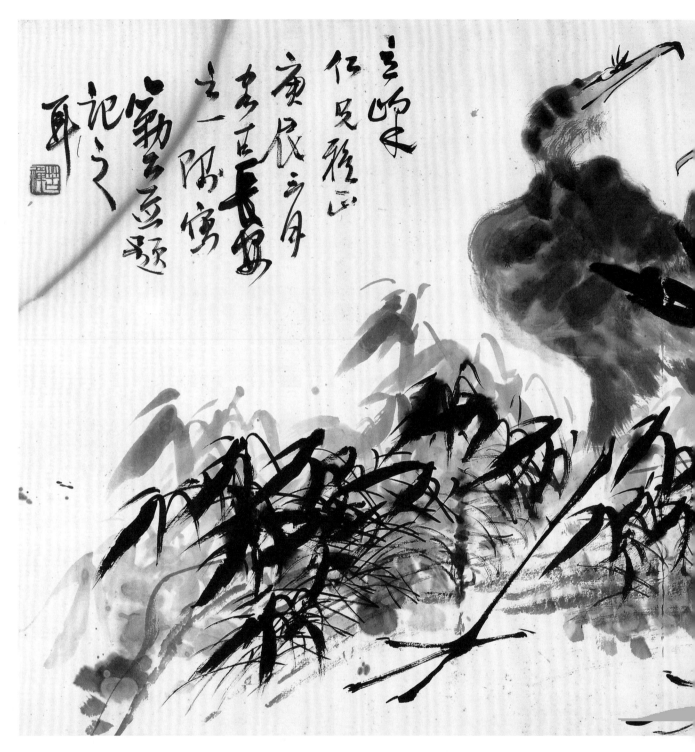

三鹭风竹
70 厘米 ×144 厘米
1940 年

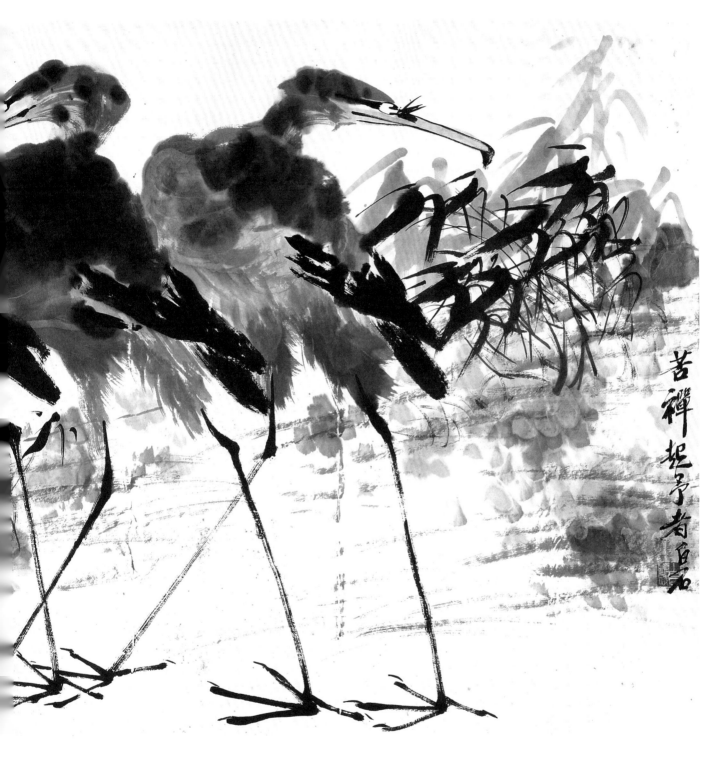

苦禅 起予者
白石

绶带海棠
69 厘米 ×69 厘米
1973 年

斑鸠图
69 厘米 ×45.2 厘米
1956 年

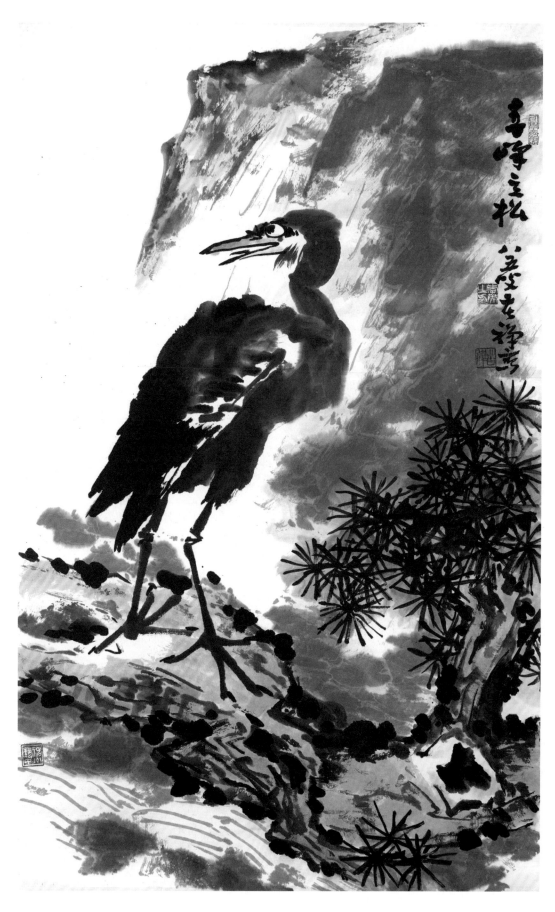

松溪苍鹭
96 厘米 ×59 厘米
1982 年

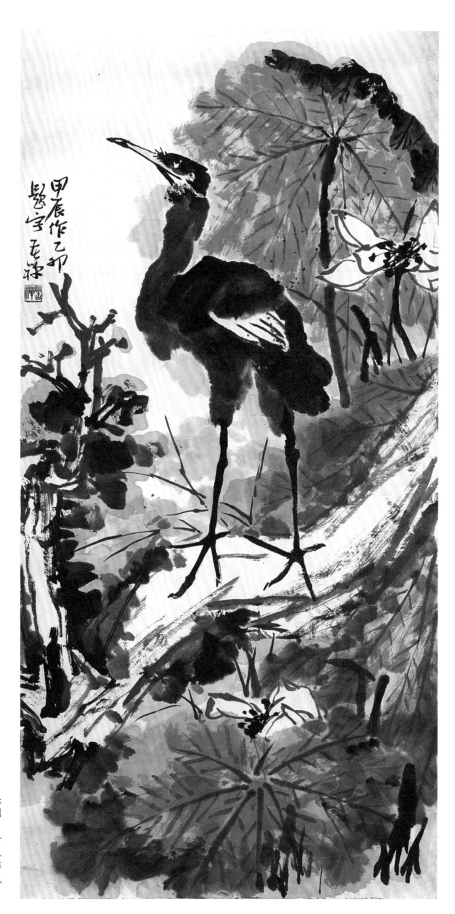

荷鹭图

138.4 厘米 ×68.8 厘米

1964 年

　　此画荷如伞盖，鹭如武生亮相，气宇轩昂，自与作者之京剧修养相关。

　　苦禅老人讲课，每每言及禽鸟姿态，多以肢体语言摆出武生功架，以喻绘禽神态。对这样形象的写意教学，在学生们的回忆录中记下了深刻而独特的印象。

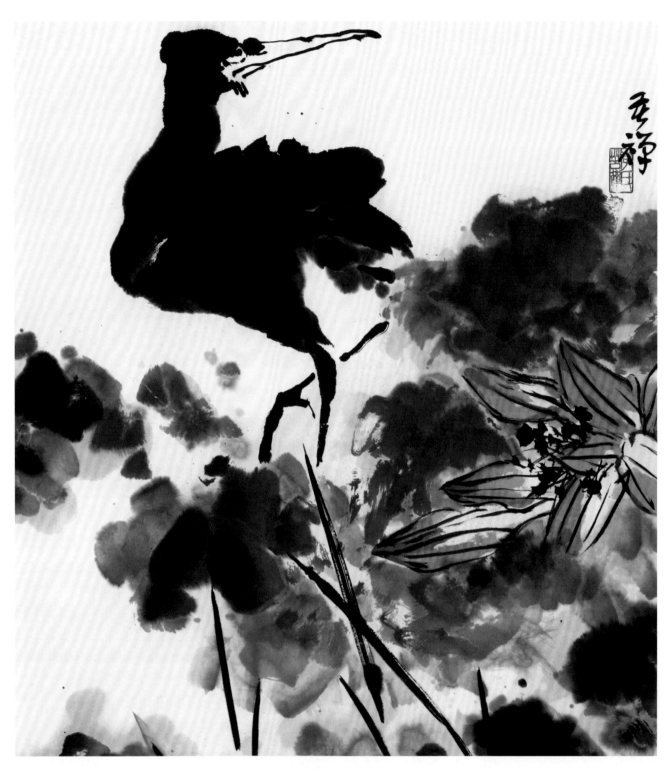

墨荷苍鹭
65.3 厘米 ×59 厘米
1963 年

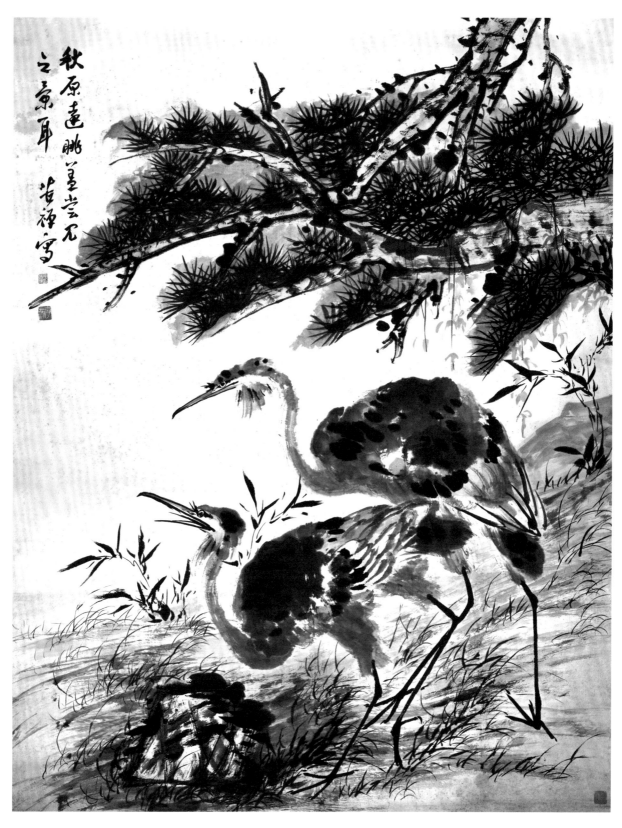

松下苍鹭
180 厘米 × 40 厘米
20 世纪 30 年代

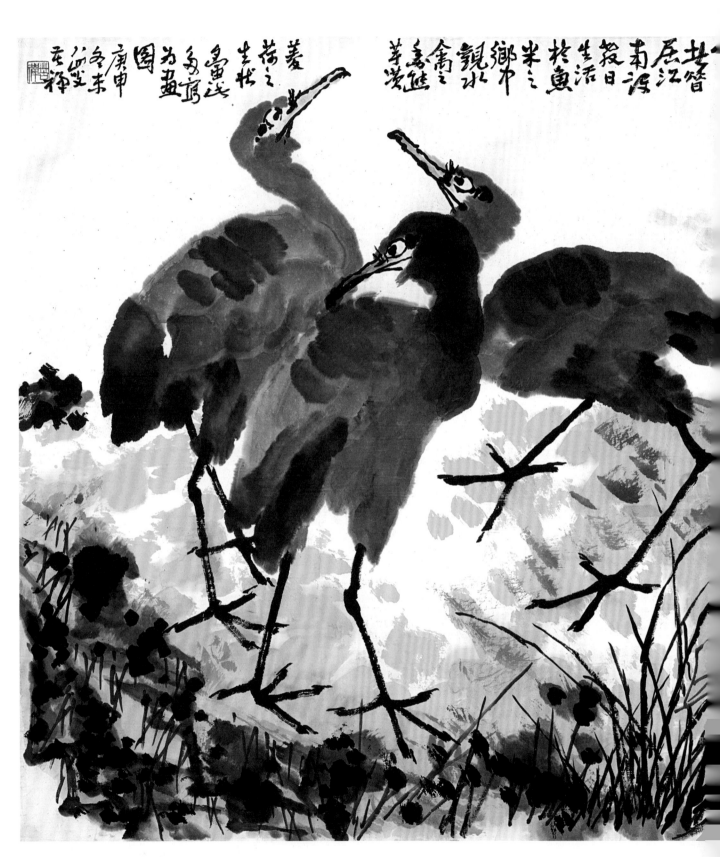

江南景物

98 厘米 × 180 厘米

1980 年

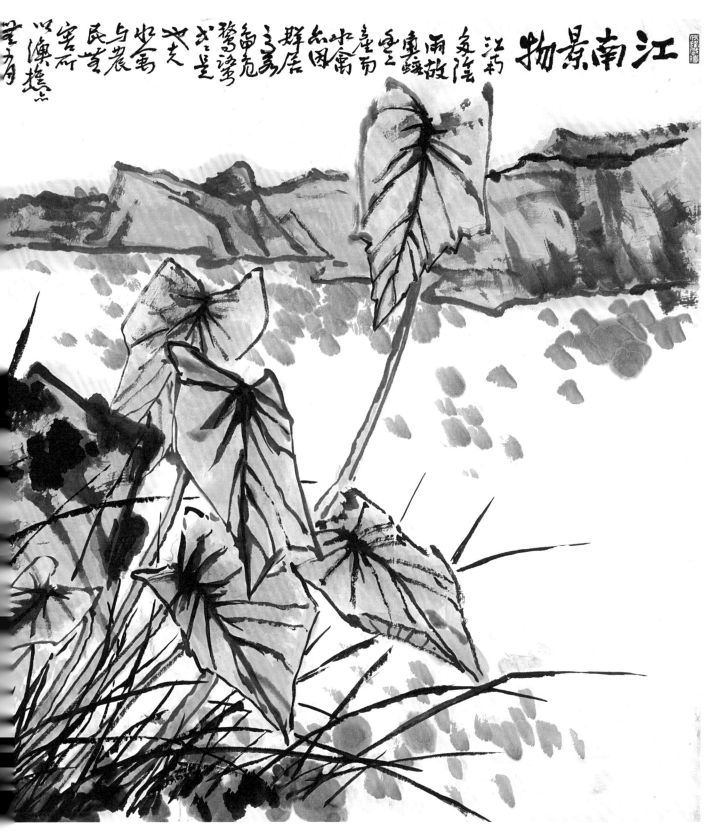

江南景物

李苦禅

大写意花鸟画论

169

双鸠图
46.5 厘米 ×68 厘米
1981 年

蕉竹苍鹭图
67 厘米 ×135.5 厘米
1981 年

鹤寿
68.5 厘米 ×69.3 厘米
1980 年

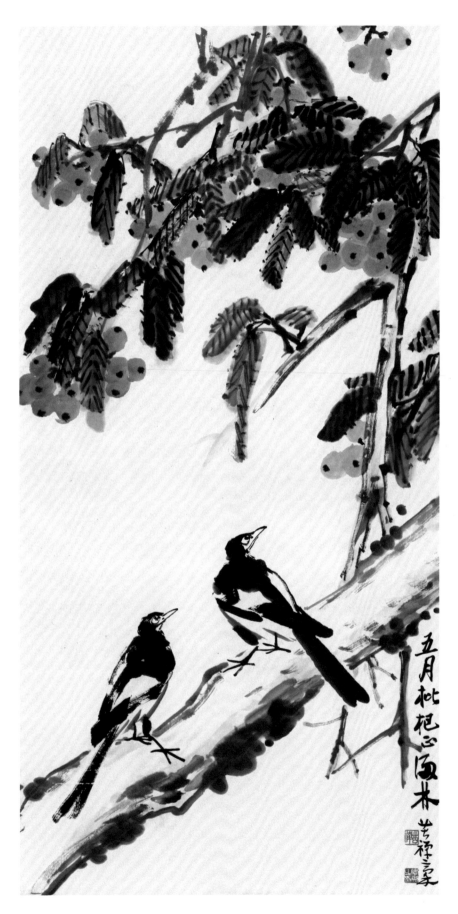

五月枇杷图
136 厘米 ×68.5 厘米
20 世纪 50 年代末

春消息

编者按：

"形式感"的概念，20世纪60年代曾在美术界引起一番争论，但由于当时文化艺术界的历史局限性，导致这个很重要的概念内涵，未能引入教学和创作中。但苦禅老人在课堂内外授课时，则予以正面论述，并以写意实践的画面详示"形式感"的要义。故今将《芭蕉迎春图》刊于此书，并以编者跋文配合说明。否则只会就画言画，难以明了其中的重要意义。

跋《芭蕉迎春图》释文

此幅春消息之图是先翁苦禅老人于20世纪60年代末期为学生示范之作。苦禅老人以初春吐绿之芭蕉，讲述大写意构图原理"以不同粗细、角度之线，构成不同疏密、形状之空白，如同八大山人章法之'空处以意补'，亦合老子哲学的'计白当黑'之道理"。遂边讲边画，道理即形之于笔下。讲此之时，乃《易经》所云"形而上者为道"；形之于笔下则系《易经》所云"形而下者为器"。"器"即玄奘所云之"眼识"范畴，"道"即玄奘所云之"意识"范畴。"意成于形"皆赖诸书法行笔，由此方可形成"写意"美术作品，供观众鉴赏，此乃示范之第一要义也。第二之意义，乃以上一切所为，皆是为表现作品之中心思想或主题。此幅乃用过冬方才吐绿之枯蕉题材，传达出"春消息"：寒冬结束，三阳开泰，立春即至，北方虽寒，室中尚暖，移于室中之芭蕉将复栽于室外。此蕉仿佛急不可待，吐绿虽少而生机盎然。此画三处有绿：上者为主，中者为宾，下者醒目呼应，尖锐冲天，颇有后来者蓬然欲上之势。故苦禅老人常教学生云："凡动笔作画，一切形式皆不可脱离要表现、须表达之内容。今讲如是章法，时人或谓之'形式感'，其实全为内容服务，只是不善于观察体验大自然与生活情趣者，往往忽略此种枯蕉吐绿'春消息'，只知芭蕉成林之茂美而已。"先翁如此之作，乃全程示范于课堂，尔后即赠予学生，以便深入体会之。然遭遇焚琴煮鹤之十年岁月，如此作品尚存世者，已属凤毛麟角，诚可珍也。然而只爱看热闹者不解此中三昧，徒觉冷清耳。苦读余此跋，恐亦似与夏虫语冰矣。更与"贵耳贱目"者了无缘分矣！唯真my慧眼而领悟大写意书画之真谛者，可珍赏之也。

今有友人得之于市，真大幸也！

岁在丁酉盛夏之月，七四学子李燕敬识于禅易轩。

李苦禅 大写意花鸟画论

松雉图
139.5 厘米 ×69.7 厘米
1962 年

双鸬鹚
178 厘米 ×95 厘米
1981 年

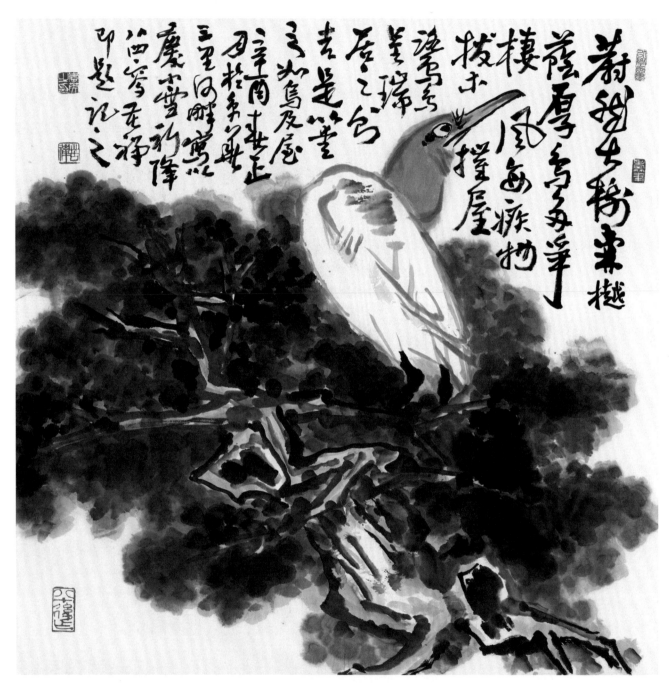

榕鹭图

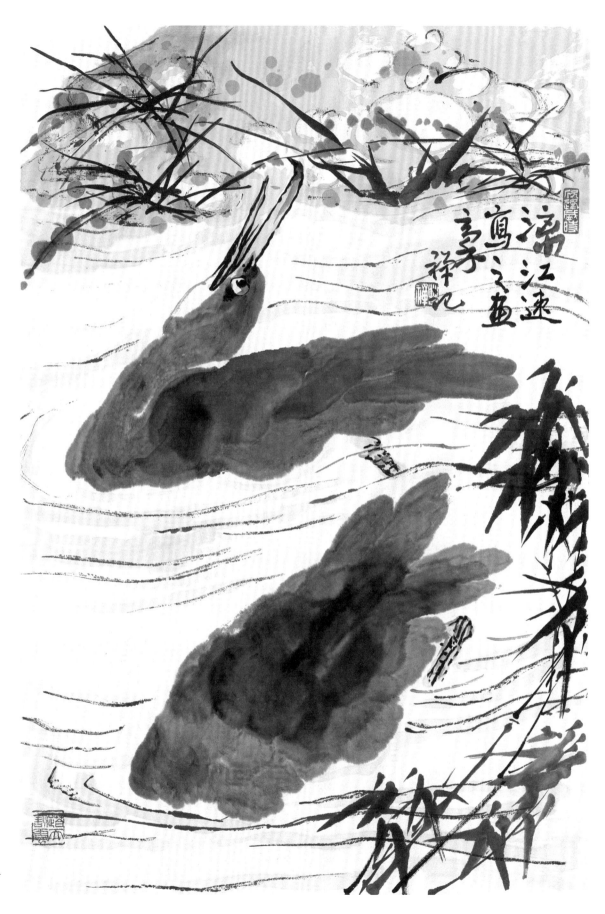

漓江速写之画

真高享禅几

漓江鱼鹰
68.5 厘米 ×46 厘米
1981 年

李苦禅 大写意花鸟画论

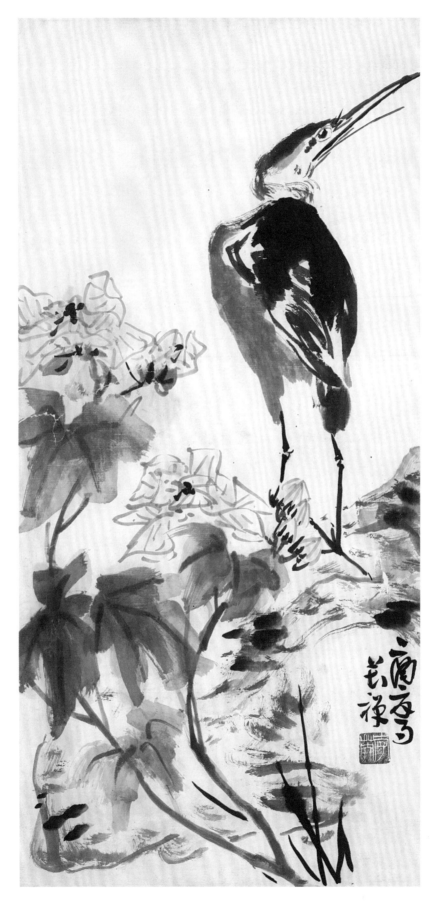

芙蓉灰鹭
87 厘米 × 42 厘米
1957 年

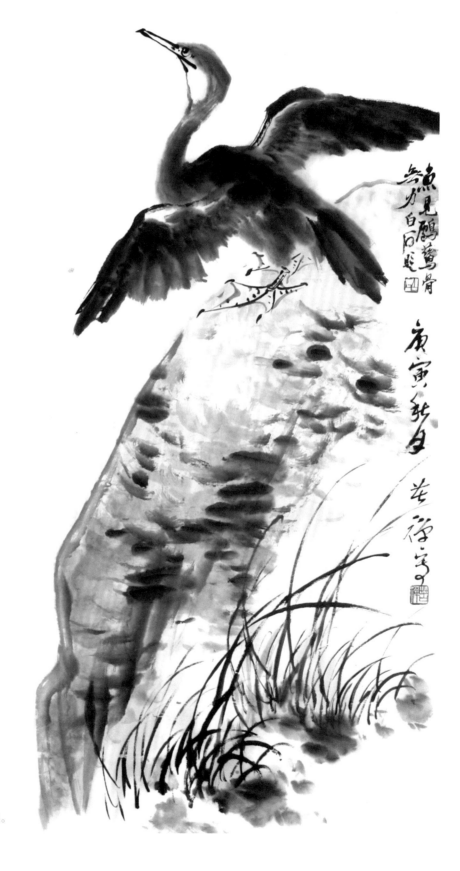

鱼见鹭鹚骨无力
136 厘米 ×68 厘米
1950 年

　释文：鱼见鹭鹚骨无力。白石题。
庚寅秋月，苦禅写。

李苦禅 大写意花鸟画论

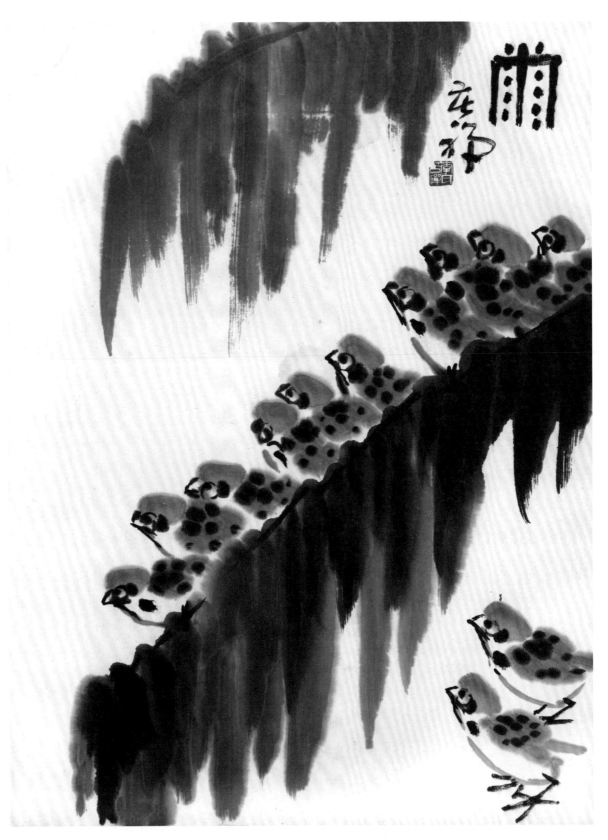

群雀

46.5 厘米 ×35 厘米

1974 年

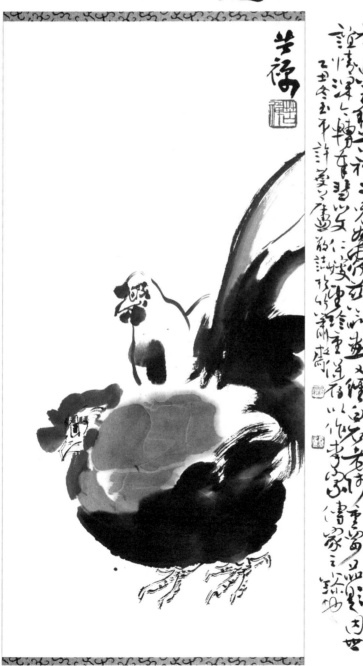

双鸡图　100 厘米 ×47 厘米

画面题：苦禅。

齐白石题：雪个先生（八大山人）无此超纵。白石老人无此肝胆。庚寅秋九十岁白石题。

许麟庐题：庚寅之秋，苦禅二兄为家慈所画。又经白石老师重要品题；因世谊情深，今转奉慧文仁嫂（李慧文为李苦禅之夫人），望珍重保存，以作李家传家之珍也。乙丑冬至弟许麟庐敬志于竹箫斋。

编者按：李苦禅 1950 年为师弟许麟庐之母作。1983 年 6 月 11 日，苦禅老人作古，许麟庐悲恸不已，找出此件久藏的珍品，题字以志"世谊情深"，遂使此幅作品出版面世。

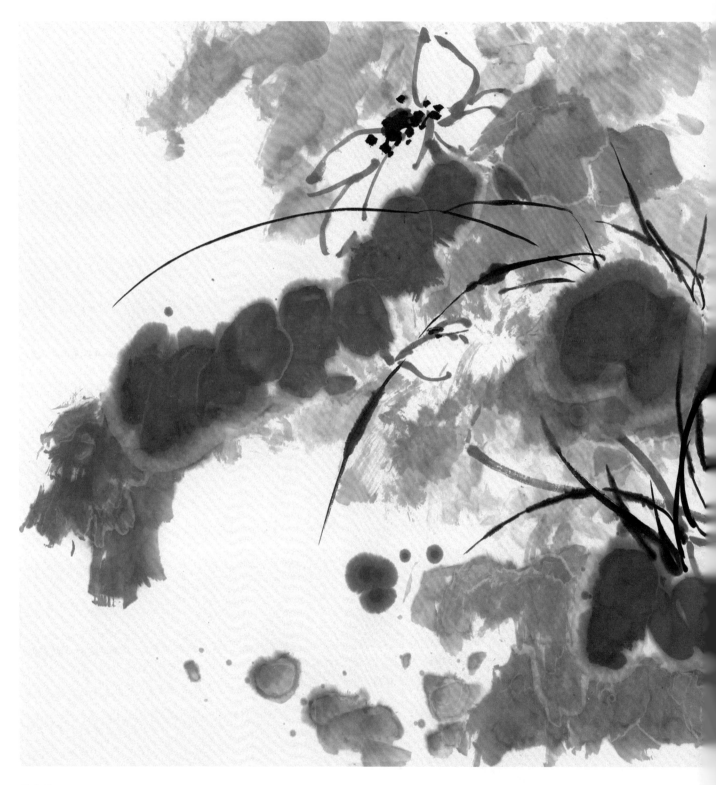

墨荷图
70 厘米 ×137.5 厘米
1959 年

暇六凌
墨畫
荷
五九年
祥

# 李苦禅生平及其艺术活动年表

## 1899 年
夏历戊戌年十一月三十日，诞生于山东省高唐县李奇庄贫苦农家，取名英杰，又名英，字超三。

## 1918 年
夏季初到北京，在北京大学附设的"业余画法研究会"（后改名"造型美术会"）从徐悲鸿先生学炭画（素描）和油画。

## 1919 年
进北京大学附设的"勤工俭学会"（又名"法文专修馆"）半工半读。此间，与毛泽东有数月同窗之谊。

## 1922 年
考入北京"国立艺专"西画系。是年，接受同学赠名："苦禅"。

## 1923 年
拜师于齐白石门下。靠夜间拉洋车维持生计。

## 1925 年
"国立艺专"毕业。应聘担任北京师范学校与保定第二师范学校美术教师。

## 1930 年
应林风眠之聘，赴"杭州艺专"任国画教授，与潘天寿、奥古斯汀·罗丹弟子卡姆斯基同事。是年，与张大千和盖叫天结识。将京剧与"写意雕塑"引进教学。

## 1938 年
任八路军冀中军区北平情报站情报员。（注：解放后此组织未公开。2015 年方由北京市委正式公开于报章、电视节目。）

## 1939 年
被日本宪兵逮捕入狱，刑讯 28 天，始终不屈，坚守组织纪律，绝不招供。侥幸出狱后拒不接受伪职，改换方式继续援助爱国活动。

## 1946 年
抗战胜利后，徐悲鸿北上接收"北平国立艺专"时，被聘为国画教授。由于他在抗战时的英勇表现，被文化艺术界推选为首届"中国美术家协会"常任理事。协会发起人是徐悲鸿先生。

## 1949 年
与老友北平市长何思源、徐悲鸿等文化界人士合力斡旋，呼吁和平解决北平战事，以保全古都文化遗迹与人民生命财产。

## 1950 年
因受到不公正待遇，工作无着，生活困难，上书毛主席，毛主席派秘书田家英看慰，亲笔书信于徐悲鸿院长，徐得此授权，初步解决了李苦禅的工作与生活困难。

## 1951 年
在中央美术学院中国画系任教。

## 1961 年
赴青岛、济南、烟台、蚌埠、合肥等地举办画展和学术讲座。

## 1966 年
"文革"期间，遭不公正待遇。

## 1972 年
周总理指示国务院请苦禅老人为宾馆、使馆作画，其子李燕亦调回北京服侍左右，处境始好转。三年之

内为国家作画300余件（其中多数为巨幅或大幅作品），皆是尽义务奉献。

1977 年

为文化部中国画创作组（中国画研究院之筹备机构）义务作画200余幅。当选为中国美术家协会理事。恢复教授职务。

1979 年

为人民大会堂作巨幅《松鹰》和东门巨屏风《盛夏图》（与李燕合作）。

1980 年

任全国政协委员（特邀），参加《中国花鸟画》与《苦禅画鹰》两部科教影片的拍摄。为人民大会堂绘制有史以来最大的《墨竹图》，皆属义务奉献。12月6日赴香港举办"李苦禅、李燕父子书画展"，并应邀在港讲学，载誉而归。《李苦禅画集》（由上海人民美术出版社出版，由得意学生龚继先任责编）问世。

1981 年

任"中国画研究院"委员。是年，完成中国写意画史上尺幅最大的花鸟画《盛夏图》（四张丈二匹通景画）。参加教学片《苦禅写意》的拍摄。《李苦禅画集》（由山东人民出版社出版）问世，戏剧家曹禺先生为此作序。

1982 年

去广东深圳、珠海、广州和苏州等地参观游览。归来后作画又有新意。原定画百幅，画仅30幅即患病住院。两月始愈。《李苦禅画选》（由人民美术出版社出版）问世。

1983 年

85岁生日，为祝贺其从事美术教育工作60年，中国美术家协会、美协北京分会与中央美术学院在北京饭店举办大型茶话会，会上老人感激非常。当场作《雄鹰图》赠与中国美术家协会。《李苦禅画鹰》（由湖南人民出版社出版）问世。6月8日应邀为日本长崎孔庙无偿书写仪门对联："至圣无域泽天下，盛德有范垂人间。"（共写两副，一副由夫人李慧文捐献国家。另一副于2013年从日本回流拍卖，由家属集资百余万元买回。诚为李家两代人爱国奉献之盛举！）6月10日晚照例临帖练腕。七时住笔看电视新闻，看至发布廖承志讣告时，甚哀，喃喃自语良久。子夜心脏病猝发，于翌日凌晨一时逝世，享年八十六（84周岁）。

1984 年

6月11日，日本日中协会于东京都东乡青儿美术馆举办了"李苦禅、李燕与部分弟子画展"，以纪念大师逝世一周年。

1985 年

6月11日，李苦禅家乡高唐县举办了"李苦禅书画展"，以纪念大师逝世两周年，并表示家乡人民对大师的深切怀念。

1986 年

6月11日"李苦禅纪念馆"在山东省济南市政府鼎力支持下于"万竹园"正式开馆，馆内收藏陈列了李苦禅夫人李慧文与全体家属捐献的大师各时期系列作品、手稿403件，古代文物数十件与生前部分生活、工作用品以及珍贵的历史图片。该馆乃利用一座明清古典庭院花园建成，占地1.2万平方米。

1993 年

6月"纪念李苦禅作古十周年书画艺术展"在北京中国美术馆隆重举办。

1999 年

秋月"李苦禅百年诞辰纪念艺术展"在北京中国美术馆隆重举办。为配合纪念活动，中宣部支持拍摄的纪实电视片《爱国艺术家苦禅大师》（10集）在中央电视台一套节目、北京电视台和四家省地卫视台播出，并以光盘发行于世。

李苦禅 大写意花鸟画论

# ■后 记

## 李苦禅定位"教书匠"的"工匠精神"传统

古来木匠行业都敬奉"鲁班爷"为祖师，"大匠"即历来对鲁班爷的尊称。齐白石宗师一生都以"大匠之门"为荣，亦有"木人"印章多枚，皆用于自己的书画作品。先父李苦禅于1923年拜师于齐白石门下，成为齐翁第一位"入室弟子"（"入室"不同于一般名义上的弟子和私淑弟子），有诗为证：

《与英也谈往事》（李苦禅名李英，故白石翁称其"英也"，亦如孔子称弟子颜回为"回也"）
怜君能不误聪明，耻向邯郸共学行。
若使当年慕名誉，槐堂今日有门生。（槐堂即陈师曾，字槐堂。）

诗后注云：余初来京师时，绝无人知。陈师曾声名噪噪，独英也欲从余游。（"游"用于此，典出于《论语》："志于道，据于德，依于仁，游于艺。"）

此诗见于1933年初版之《白石诗草》，此诗中"绝"与"独"二字，即为"首位入室弟子"之佐证。

齐李师生如此志同道合，皆源于"大匠之门"的自尊自豪与"工匠精神"的"吾道一以贯之"——贯之于一生的言行与艺术和教学的天职。

我少年时父亲说："咱家是教书匠，当个匠可不容易，那手下的活儿得费心思，下功夫，不然挣不出饭钱。你瞧，那木匠做出的板凳，榫卯插得严实，扔出去一丈多远再捡回来也不散架，照样坐着不咯噔，坐着一晃悠就没人要啦！那泥瓦匠砌的墙笔直不斜，他拿瓦刀剁手掌上的砖，一剁一准，准是半块砖……那铁匠也了不得，他专打马蹄铁，你看那骡子正绑在架子上，搬起蹄子往上钉铁掌呢！给骡马配铁掌好比给人做鞋（注：那年月多是家里自己做鞋穿，买鞋嫌贵也未必合脚），要量好钉上才合适，据说好的铁掌能让骡马日行百里，不滑蹄子不掉掌。你瞧这家生意多好！赶大车打这过的都求他钉掌，如果钉不好，早就没有回头主顾了！所以，不论干什么活儿都得好好费心思琢磨，下功夫把手下的活儿干好。什么叫好？人家主顾说好才算好，自己说好不算数。"

人生阅历一忽儿，已经度过了七十三载春秋。国家总理曾在政府工作报告中提倡"工匠精神"，

并非无的放矢，乃因时下人心浮躁，各行各业都出现了不同程度的"工匠精神缺失症"。于是有年轻人来问我"何为工匠精神？"我即从数十年记忆中检索苦禅老人有关"工匠精神"的一些教导，行于此文，或可对读者有些用吧！

（一）苦禅老人从小爱看老家高唐修关帝庙，看那些民间画工的本领，打心眼里佩服他们。他说："这些画匠的艺术技法非常多，铺粉本、勾墨线、要研色澄色、熬胶调色、打底色、染色、罩色、勒色、醒色、刮银勾金、堆金立粉等等，一步步都认真，他不乱套，画出的壁画才能显出精神来。他们还有特殊的技巧，例如画关公大刀斩颜良，颜良的头都飞出去了，还瞪着关公。然后艺人用芦管吸些红花水，对着颜良的脖腔子一吹，真像那鲜血刚喷出来一样，好吓人！这班匠人平时都干农活儿，有事的时候才聚到一起，还得在农闲时候干这个。所以他们没上过学，都是师傅口传心授，跟着干出来的，辈辈如此。可是他们艺术功夫很深，题材也多，技巧极丰富，就是没钱读书，文化水平差。文人作画很有文气，有多方面的文化修养，但多为自娱自乐，题材少，技巧也少。所以，如果你有了画匠的功夫，再加上文人的修养，那么你的画就高了。"

（二）苦禅老人说："可别瞧不起画庙墙、塑神佛罗汉像的画匠，他们的艺术很了不起，从洞窟里的作品到纸绢上的'水陆画'等等，你敢说你干得了？可惜，他们没有社会地位，连名字也不能留下，更没有人为他们树碑立传。这些无名氏的艺术拿到欧洲去，都得称他们大师。反正毕加索那两下子没法儿跟他们比，不是毕加索天才不够，是因为他生活的地界儿文化历史太短，没这种文化艺术的熏陶。但毕加索很走运，他玩儿点怪戏法儿，旁人没见过，就把他抬到天上了，又能赚大钱，富得流油啊！毕加索的好东西也可以学，但别迷信他，反正我这辈子都崇敬咱中国历代的画匠。我就是因为小时候受了他们的影响，受老家传统民间艺术的熏陶，才走上了艺术的道路。我这个艺专教授永远以他们为师。"

（三）苦禅老人说："当教书匠不是轻活儿，得下匠心去研究这里头的道道。这著书、读书与教书不完全是一回事儿。著书是为了给读者看的，看得懂多懂少，是读者自己的事。教书不然，教书匠要把书教得让学生能听懂，注意，是'听懂'！要做到这一步，第一，须讲自己烂熟于心的，你自己都没有读懂读熟的东西怎么能讲得明白呢？又怎么能让学生听懂呢？所以，一定要有讲课的语言功力，要用大众听得懂的大白话去讲，去解，尽量少用'之乎者也'和外语词汇。那些'之

乎者也'是古人用过的'白话文'，今人不用了。对着大活人要讲大活人都听得懂的话。古人的话和外国人的话，是你在'练功房'用的，是备课时候用的，一旦上了台就别用了。台下看的是'戏'，不是压腿、踢腿、摔叉和'搬朝天镫'的功夫。你要'入戏'，台下才能看得入神，听得入神。你的语言功夫不灵，就算你讲的有八百层道理，这第一层皮，人家都没有听透，那下头的几百层道理全算白费。

第二，这好的语言来自广大老百姓，多听听他们怎么说话。再有，要多听听大戏和曲艺，那里头的语言艺术很高，又很通俗易懂，尤其有些歇后语和比喻，让你听一遍就过耳不忘。我就常采用山东老百姓和北京老百姓的话讲课。我跟山东快书名家高元钧很熟，也跟侯宝林谈得来，我爱他们的段子，群众也爱。就跟他们学挺方便，但我写不出什么'语言学'来，我是习惯'述'而不多写作的教书匠。孔夫子自白'述而不作'，他只以语录传世，他就是一位'万世师表的教书匠'，后世贤士不也是开书院讲课吗？我看也都是孔门教书匠。其实，六祖慧能也是'教书匠'，他一字不识，也不会写字，可是他说的话好懂，很能启发人的觉悟，所以人家记录下来，写成了书，世人尊称《坛经》，从东坡先生到我都很佩服他。他的门徒修行，只为了达到觉悟人生的目的，并不拘泥于刻板的仪轨，更不会耍弄形式主义的那一套。他们认为，天地是一个大庙，何必专在一个大庙里待着？大自然与生活，无处不可以参禅悟道。反之，离开了这个世间去追求真理，只会把兔子的两只耳朵认为是犄角。

第三，讲课最好别用讲义代替你的讲话。讲义是为看的，讲话是为听的，不是一回事。如果讲义能代替你这个活人教书匠，你就可以别来上课了，可以把讲义发到学生手里，人家连坐马桶的时候都能看，看到有那套子话跟过场话，可以一目十行甩过去，看到出彩的可圈可点，看到不懂的地方可以查几种词典，从康熙词典到威氏大词典都查过了还不懂，就别查了，因为这八成不是人该讲的话，或者是自己造的话。我的师长辈白石老人、徐悲鸿院长、林风眠校长他们，还有梁任公（启超）、李大钊、陈独秀、罗素（英国人），他们讲课全不念讲义，还都是站着讲，显得和台下人们很亲切，多好哇！其实，好的讲话，生动的讲话，不用笔记也容易记在脑子里。当年我听李大钊先生的讲话，一辈子也忘不了，例如他讲：'我们的中国如今还有前途吗？有！有！那就是走苏俄革命之路，建设成一个共产大同的社会。到了那时候，中国将不会再有专制统治，不会再有人压迫人，人剥削人，人欺负人！不劳者不得食，人人爱劳动，爱文明，有道德，互利互助。再也不会有军阀，不会有大烟馆子，不会有赌馆，不会有妓院嫖客。那才是我们的新中国！一个自由、民主、富强的中国！一个令外国列强海盗们不敢任意宰割、吓唬的大中华！但是，世上谁也不会赠送给我们这样一个新中国，只有靠我们自己奋斗，要唤起亿万民众起来战斗，不怕

流血牺牲，不怕一切艰难险阻，才能建设成一个光明的新中国！'至今，在我脑子里，李大钊在北大的讲话，句句字字掷地有声！所以，我那会儿才二十岁出头，心里就生出了革命的义气。我跟年轻后生讲这些近代的历史，还要讲义吗？"他认为，给年轻学生讲中国古代历史，要如数家珍，如历其境地讲，别没完没了地讲训诂，讲得下头睡一片。何苦呢？若讲近代历史，万不可照本宣科，课本的作者写的就全对吗？很多以讹传讹的东西，是误人子弟。最好讲自己亲身经历很有体验的过往之事，让学生们听得如同亲临其境，有意思，有真实感，话语也当然生动，可以给听众很深刻的印象。其实，在讲之前，自己是要下一番匠心的，至少要讲的内容应作十比一的备课，宽打窄用，临机剪裁、调动，关键的遣词举例都要仔细认真为宜。

　　此外，苦禅老人在如何讲授绘画技巧诸方面，一向边讲边动笔，也颇具一番匠心，兢兢业业，毫不含糊。苦禅老人认为："教画画和当画家是不同的。若以蒸馒头来比喻的话，画家是蒸出馒头，上头点个红点，显得白，放在细瓷盘里，端给你享用。教画画则要带学生去库里挑选白面，哪种面好做馒头，和二斤面用多少面加多少水，怎么和怎么揉法，揉的时候怎么往里'饧面'，怎么坐大杠子翻腾着压面，怎么'醒面'，加多少'面肥'发酵……蒸，如何烧火，蒸到什么时候揭笼屉？只有火候到了才能揭，火候不到就揭锅，那馒头一咬就是'别开生面'。"为了探究这个过程，苦禅老人跟山东馒头铺的老乡交了朋友，跟着全程看。所以他就把这个匠心讲到，并且用到了教画画的课堂上——将作画的全过程一一仔细传授给学生，用梨园界的话说就是"把戏掰开了，揉碎了，一点儿一点儿给学生掰扯"，从不"留一手"。他说："古人讲过有的人'绣出鸳鸯予君看，莫把金针付于人'，这是保守'藏尖'。只拿出裱好的成画给学生当范画，不演示作画的全过程，不讲全过程的技法要领，不讲你是用什么纸、墨、颜色（配色），用的是毛笔还是排刷、蚕茧、棉花、纸团、笋皮……就不是教书匠，只是位画家。"他还说："白石老先生教我全然是当面画，当面讲，有不明白的都可以当场问，老先生照常讲解。有些技法问题，你问他，老人家往往是头一句：'这个呀！我很难，教你不难噢！'然后就具体讲。他这意思是说，有些技法我琢磨的时候很不易，但我琢磨出来了再告诉你，你用起来就不难了。"比如苦禅老人年轻时曾问一位长者："您的墨用得黑中黑，还不发亮，显得很有层次，就跟那龚贤的山水似的，积墨法用得很好。您老人家是怎么用的啊？"那位长者的回答是："功到自然成，只要功夫深，铁杵磨成针呀！"苦禅老人只得回到齐老师那里去问，齐翁照例"开场话"讲完，立即告诉弟子："我用的墨不贵（"龙翔凤舞"杂烟墨锭，账房先生都用，是很普通的墨），只要在研的时候加进少许洋红，就只黑不亮了，我的墨蝶就是用这种墨画的。当然，还可以加些花青研墨，我用来画山水，很有层次。"先父苦禅老人每每讲到这些都很动情，他说："我老师齐先生是靠卖画为生，养活南北方一大家子人吃饭。一般是不会把这些自家的配方教给别人的，可是这方面的技巧，

李苦禅
大写意花鸟画论

老人家从来不瞒着我这个山东穷学生。有的教师就不这样了，这样教画画可就有些对不住学生了。还有的说：'我这是用乾隆御制墨画的寺，学生买得起吗？'"

有学生问现在有的"指头画"是怎样画的？苦禅老人讲："有的画说是'指头画'，其实有些地方是用竹笋内皮卷成卷儿画的，或是把蚕茧套在指头上点的，又或是用丝瓜瓤子泡软了，蘸浓墨抹荷叶，效果和乌云一样，虽是浓墨却很活泛。"这都不是不可以明示学生的，偶尔为之尚可，不过千万别引导学生走这个路子，还是要用实实在在的笔墨功夫，绝对不能依赖那一套。老依赖那个就容易染上造作习气，造作可不是写意的正路子，吴缶老、齐老师靠的是真砍实凿的笔墨功夫。

苦禅老人讲："要让学生学到真东西，必须自己有真东西，还得把真东西真正教给学生，跟铁匠、木匠教徒弟一样，告诉徒弟'短铁匠，长木匠'，铁活短多少，一打，才能够打出多少来，正合适；木匠活长到什么程度才合适——哪边一削一铲正合适，榫卯合得紧，不必插楔子。这些匠心其实就是体现在仔仔细细，一丝不苟的程序里，有一点儿不严实，出的活儿就大不一样。真要当个教书匠，'干活儿'的道理跟这一样。没匠心的'活儿'没人顾，没匠心的教书匠教不出合格的学生。京戏里常有些戏词很有道理，《打渔杀家》里的教师爷有词儿：'光说不练是假把式，光练不说是傻把式，今儿个咱们是边说边练！'教画画也如此。至于画画到什么程度才高，那得先打好'形而下'的技巧功底，才能要求讲'形而上'的文化修养。光跟学生说'高的'，天花乱坠，反倒让学生陷入迷障。在这个教书匠的'活儿'里头，其实始终都有个'德'字，咱中国传统里行行都讲'德'，行医的讲"医德"，梨园界讲'戏德'，教书匠要讲究'师德'，我的国画老师白石老人极有师德，西画老师徐（悲鸿）院长也很有师德，才把真东西仔仔细细教给我，才让我少走了很多弯路，才发展得又快又稳又瓷实。这种师德要传下去，才会有匠心。"

苦禅老人常讲："教书匠的匠心还要体现得'大道至简''至道不繁'。别忘了东坡先生所说'博学约取，厚积薄发'才容易让学生听到要领，得到启示、觉悟，可以举一反三。不要照本宣科地'一道汤'讲下去（"一道汤"是"勤行"——厨子们的行话，说的是有的厨师不论做什么菜，都是一个味儿）。《易经》上讲得本来很明白：'易则易知，简则易从。易知则有亲，易从则有功。有亲则可久，有功则可大……'你当个教书匠肚里东西要多，讲出来的东西要简。多，是儒家提倡的'通学'，学的面要广，就要记住《尚书》上讲的'教学相长'；论学术经验，你比学生多，论头脑，学生比你新，你常近学生，头脑可以不落伍，另外，学生会给你提出一些你想不到的问题，促使你不断学不断问，才能不断长学问。课下还要及时去问学生'哪一段我没讲清楚？'却不许问'哪一段你没听懂？'人家没听懂，责任在你这个教员，最实在的是明明白白直截了当地问学生'哪

段我没讲清楚？'他一回答就能'一语中的'，如此和学生平等相待，'教学相长'，也正是孔夫子教学生的风格。"

苦禅老人遵照孔夫子"有教无类"的教导，实践于他一生的教学过程中。他说："不论作画还是教学生，要一律平等地对待学生，对出身富贵和出身贫寒的学生绝不可厚此薄彼。这样做有借弟子攀附权富之嫌，群众很反感。反之，对家境好的学生要指示他'富而好礼'，对家境差穷的学生要鼓励他'穷且益坚'。"1930年苦禅任杭州艺专教授时，得知学生李霖灿因学费之困，将被校方开除学籍，便主动替他交了学费。李霖灿事后方知，立马赶到苦禅老人住处，千般感激。苦禅老人遂以自身曾拉洋车自助学资的经历来激励他："你只要努力完成学业，将来拿出优秀成绩，就是对我最好的报答。"二十多年以后，李霖灿以其资深的学业当上了台北故宫博物院的副院长，并多次谈及自己当年之事。浙江美院院长肖峰（中国美协副主席）讲过："我曾经两次到台湾访问，和李霖灿取得联系，他讲苦禅老人对同学关心，其艺术毫无疑问地为大家所称赞，是划时代的艺术大师。更重要的是，苦禅老人对同学像父母一样地爱护、关心，是得到大家尊敬的，如果所有的画家教授都能像苦禅老人这样的话，那么我们艺术界就大大地有希望了！感念之情溢于言表。"（此段讲话见于1999年CCTV-1播放的《爱国艺术家李苦禅大师》）

苦禅老人对待学生不仅授课仔细，还慷慨赠画，用为教材。他平生所作长卷多在学生手中，仅以内蒙郭才为例，他在郭才毕业前夕，赠他一件长达三丈多（约10米）的手卷，他对郭才说："日后你来一趟北京也不容易，可以看看这件手卷，大写意的常用题材和笔墨技法都在其中，或可当作写意画谱用吧！"郭才接到后垂泪而别（只可惜，郭去世后，此卷被人裁为多截，并以赝品与之混接，只为赚钱，却毁了无价的师生情谊）。赠学生康宁的手卷则长期陈列在李苦禅艺术馆中，可鉴苦禅老人授课的良苦匠心和真诚的师德垂范。

苦禅老人教学生最为强调的是做人，是坚守人格——爱国第一。他以自己在抗战时期九死一生的经历，弘扬爱国至上的精神。我不禁想到，如果我们今天的美术教育能坚持这种要则，怎么会出现那么多为了换取"外国人"天价而丑化祖国、丑化中国人的"当代艺术"呢？其次，苦禅老人特别强调待人接物要永远平等待人，绝不可当"见人下菜碟"的"势利眼"。为此，他多次举一出京戏《连升店》为教材，希望学生看看这出尖刻讽刺"势利眼"的名剧。他在课上课下都能绘声绘色地描述此剧的主要剧情：说的是一位穷书生王某，从考场出来等候张榜时，住在一家店里，被店主百般嘲弄侮辱，而"金榜题名"喜报送来，店主才得知，这位中举的书生竟是被自己赶到马棚睡草堆的穷酸王秀才，于是立马赶来请王书生住上房，并在把新衣裳送给"王老爷"

穿上后倒退几步大哭，王书生问是何故，店主人说，这身新衣本是为他爹做的，他爹一天没穿就死啦！"今天王老爷您这么一穿啊！活脱脱就跟我爸爸一个样啊！"逗得学生们大笑。然后苦禅老人即讲到，人生在世，一定不要得势便踞高凌下，踞下即屈尊媚上，一定要和广大民众一律平等，才是中国人做人的传统美德。所以苦禅老人身为教书匠，匠心不仅止于教学生作艺，更强调做人的美德。

此外，在苦禅老人的课上，还有对学生特殊的提醒。他以自身一生文武双修的体验，叮嘱学生要注意锻炼身体。他说，中国艺术很吃功力与修养，所以要身强寿长才能有所成就，"悲鸿院长曾对我说过'白石六十而殁则湮没无闻'，意思是，白石老人如果六旬而去，将不会载入美术史"。他特别以其恩师白石翁"衰年变法"的历程来强调画家休魄的重要性。一般美术课的教材，是不安排健身内容的，他不但在正课上讲健身，在课外学生来家学画时，在校外开讲座时也不例外。一位老教书匠的匠心用到这份上，完全是诚心诚意对待学生，才能做到的。

平日有外地来的穷学生登门学画，苦禅老人不但不收学费，还示范、赠画，又送路费，并且关照："住旅店太贵，住我家东边的洗澡堂子，晚上不接洗澡的，只接过夜的，收费很便宜，睡一夜才花一块钱。"苦禅老人这样关怀学生，亦属他特有的匠心，他说："齐老师当年就是这么对待我的。"苦禅老人谨遵师教，真不愧为"大匠之门"的传统。

为了永远传承中华文明不可或缺的"工匠精神"，不妨复习一回千年以前梁代刘勰的著作，他在《文心雕龙》中有一段话，"独造之匠，窥意象而运斤。"有独创精神的大匠，熟练地抡着他的斧子，创造着他窥探到的意中形象！

李苦禅纪念馆副馆长
中央文史研究馆馆员